U0144211

三叔

揹正

三叔絨女

2023
年
12月
22日

春文燦

袁金塔論當代水墨藝術 —
跨文化與多媒材創作

Cross-cultural and Multimedia Creation:
Yuan Chin-taa's Criticism on Contemporary Ink Art

序

　　藝術創作，必須經過一段繁複的蘊蓄與培育過程，是否把握得好，關鍵就在「創造性」的有無。

　　近代大師黃賓虹曾經說：「唐畫如麴，宋畫如酒，元畫如醇。元畫以下，漸如酒加水，時代愈近，加水愈多，近日之畫，已有水無酒，故淡而無味。」近日之畫，何以有水無酒，淡而無味，肇因於缺乏創造，內容了無新意。

　　因此，重新思考水墨畫美學，並賦予新的意義與跨文化、跨域創作。此時此刻顯得格外重要。諸如水墨畫在當代、現代主義和後現代主義中如何自處；水墨畫在當代社會文化、政治中所扮演的角色，水墨如何運用當代科技以及新媒材新技法的開拓，以「創新」的角度來看待當代水墨藝術與傳統水墨的關係，以「再創造」的角度來看待當代水墨深深紮根於那悠久的歷史文化傳統之中。

　　在一個文化觀念激烈變動的時代，藝術家應認清自己的時空座標，勇於嘗試，突破創新。

　　本書名為《跨文化與多媒材創作──袁金塔論當代水墨藝術》，其中，「創作與跨文化、多媒材技法，形體、結構、空間」是本書的重點；創作就是表現創意，創意來自於想像力，而豐富的想像力得之於廣博閱讀，而跨文化就是越界游離，對固有疆界的懷疑，希望藉由不斷越界保持清醒的批判距離。認識到疆界在哪裡？自己站在哪裡？因此，水墨藝術創作可能涉及人類學、文學、社會學、文化地理學、族群研究、性別議題、殖民史……。而多媒材技法就是各式各樣的材料、工具的發現、實驗、組合活用，形體、結構、空間則是掌握機能、結構、形體、空間相互間的關係，還有結構屬性、單位，以及如何造形與空間表現裝置。同時，本書特別強調「創造自發性」與「遊戲性」，前者則猶如下棋，處處活路，千變萬化，不為任何框框所囿；後者如同兒童般的無拘無束，不受學院成規所限的隨興畫。但不論前者或後者，其目的都是讓創作者的心靈「自由開放」，保有直覺、靈性、潛意識、頓悟的成份，發揮藝術創造的想像力。

是故，本書以中西藝術比較整合；理論與創作並重；當代水墨創新的角度來撰寫，在水墨美學上我提出「異言堂」，強調創作者要有自己的創作美學觀點。在媒材技法上，我提出「實驗室」，強調創作者要猶如科學一樣勇於嘗試實驗創新。在結構形體空間上，我提出形體結構空間的「自覺力」，強調創作者要自發自覺去感受。在創作作品時，除了「手繪」更強調「手做」雙手製作實體成品的重要性，如：手抄紙、手工書、冊頁書、玩陶……等。因受限於著作權法，本書圖例以可用的西方名畫、臺灣前輩畫家作品，以及本人作品為多。希望提供創作者更豐富的視覺感受、智力、想像力、創作力、跨文化多媒材技法應用以及審美情趣的多樣化，藝術是我們生活的一面鏡子，我們應真誠地去思考它反射了什麼？當代水墨能表現什麼？

　　本書的寫作，是我創作、研究、教學多年後的整理，其實我的創作都是隨著感覺走。我是一個感性的人，只是後來讀書接受教育，慢慢地也薰陶成兼具感性與理性思考的習慣，但創作上還是以直覺與感覺為主，本書觀點可能有所偏失，請讀者自行斟酌。

　　最後，我要感謝長流美術館黃承志館長、日本 NPO 法人藝象萬千文化教育學院院長張雨晴教授的贊助，以及呂松穎老師的協助，本書才能順利完成。

2023 年 7 月

第一章　前言

當你聽到「水墨藝術」時，腦海中會浮現什麼景象？

一幅有著高山、瀑布的風景畫？

一桌毛筆、硯台和宣紙？

還是一位穿著長袍馬掛、不疾不徐地作畫的長者？

　　每個人對於「水墨藝術」，可能都有著不同的想像。然而，「水墨藝術」的世界，卻可能比你想像的多更多。在當代水墨藝術裡，創作者不僅會以風景、動物、人物為題材，也會以你我生活周遭的物品或是天馬行空的想像，來創作出各式各樣饒富趣味的作品。而水墨藝術的創作，也不再只是侷限在平面紙張的繪畫，一些創作者會運用立體、半立體的媒材、裝置展現，甚至以動畫的形式來呈現水墨藝術。此外，水墨藝術不再只是侷限於熱愛傳統文化的華人，許多西方國家的創作者，也會廣泛嘗試運用水墨媒材在他們的創作之中。

　　當代的水墨藝術，是一個多采多姿的世界。歷來許多藝術家與美學家，都不斷地嘗試勾勒出水墨繽紛世界的具體樣貌，尤其是近一個世紀以來，隨著藝術觀念與創作媒材的日新月異，如何具體地描述水墨這項藝術的特質，便成為一個充滿挑戰性的問題。當代水墨藝術正因為其多元的樣貌，而與傳統水墨藝術存在巨大的差異，這使得水墨藝術本身甚至面臨難以被具體地定義、勾勒出範疇的危機，而存在「彩墨」、「國畫」、「中國畫」等美學理念乃至意識型態的不同。藝術史的研究隱約存在著一道斷層，即當代與過去間，存在著銜接的困難，而當代水墨藝術彷彿是天外飛來一筆的異文化。

　　如何銜接現在與過去，並且展望更開闊的未來，是這本書想要帶來的視野。

　　倘若我們將藝術的創作，視為由「美學」、「媒材」和「形式」三個部分所構成的活動，那麼「水墨藝術」也如同其他藝術一樣，包含「水墨美學」、「水墨媒材」和「水墨形式」三個主要部分。

　　讓我們想像一個同心圓，在這個同心圓的中心，是水墨藝術的核心，它包含「水墨美學」、「水墨媒材」和「水墨形式」三個主要部分。隨著時間的演進，人們在傳統的

基礎上，不斷地創新、累積經驗，彷彿樹木的年輪一般，這個同心圓不斷成長茁壯，意義也會跟著擴大。水墨藝術的發展，便是一個充滿動態的過程，一個不斷變化創新的過程。

在這本書裡，我們將循著「水墨美學」、「水墨媒材」和「水墨形式」三個主軸，來介紹水墨藝術在現代的多樣面貌，並且探討水墨藝術與過去的關連，以及未來的無限可能。

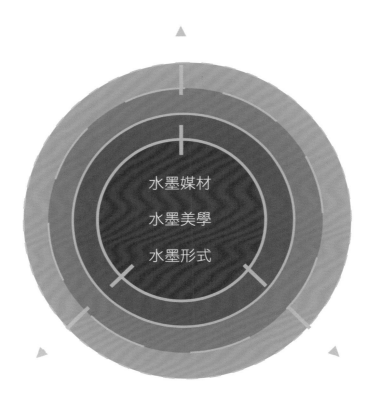

圖 1.1
水墨藝術的「水墨美學」、「水墨媒材」和「水墨形式」，將隨著時代不斷地創新茁壯。

第二章將帶領各位一起思考，當代「水墨美學」在創作中實踐的各種可能性。當代美學觀可以說是融合了傳統與現代、東方與西方的美學觀，甚至受到消費文化、次文化等不同領域、階級的文化影響。從二十世紀初一直到現在，不同文化間的美學觀經歷了一連串的驚濤駭浪，雖然彼此挑戰，卻也撞擊出不一樣的火花。當代水墨美學可以說是建立在這一連串的交互影響中，並且帶給藝術家不同層面的影響。

　　第三章將探討「水墨媒材技法」在大家耳熟能詳的「筆墨紙硯」文房四寶之外，還有哪些寶藏？從「材料學」的觀點來看，[1]隨著當代科技的進步，加速了「水墨媒材技法」的多元發展。科技不僅幫助藝術家瞭解他們手邊的材料技法，更開發出不同的材料技法，讓藝術家有更多的發揮空間。

　　第四章分析水墨形式──形體結構與空間，透過學習結構的原則，發現「機能」決定了形體的形狀與結構。換言之，之所以有這樣的外形與結構，是由於有那樣的「機能」需要，當我們自覺的把機能、結構和形狀連結在一起時，便進一步發現紋理組織、比例、方向移動、韻律、漸層……等，於是我們對形體的感受就有了美感。[2]當代水墨藝術的創作形式，不僅包括傳統的手卷、掛軸，更從平面繪畫走入半立體的多媒材（複合媒材）、立體的裝置藝術，乃至以水墨動畫呈現在觀眾面前，創作內容則由傳統「文人畫」到「新文人畫」、「當代水墨」，「實驗水墨」以及超現實的幻想、抽象的造形符號表現。

　　從出世轉而入世，反應觀照當下現實生活，或回歸或省思批判。甚至成為文化創意產業的重要一環。多采多姿的當代水墨藝術，除了呈現不同的美感，更將走入你我的生活，充滿創意的能量。讓我們一起進行這場華麗的冒險，你將看到不一樣的世界。

1　以「材料學」的觀點探討水墨藝術，是轉化科學界所謂「材料科學」（Material Science，或稱 Materialogy）的概念，而將「繪畫材料學」的範疇，限定在以水墨藝術為核心的材料。「材料科學」的探討面向，包括「材料」的性能（Property）、環境（Environment）、結構（Structure）、組元的集合（Ensemble of Elements）和關係的集合（Ensemble of Relationships）等，並可從此延伸出宏觀的材料學與微觀的材料學。參考蕭紀美，〈材料學各個分支的結構探索〉，《材料科學與工程》2000 年 1 期（2000.1）。蕭紀美，〈微觀材料學的兩個基本方程和三個基礎概念〉，《材料科學與工程》2000 年 2 期（2000.4）。
2　Graham 著，王德育譯。《新素描》。臺北市：玉豐，1981。

第二章　水墨美學「異言堂」

2.1 筆墨趣味、水韻、色彩

「筆墨」是傳統水墨技法的重要特色，包含四大要素－筆、墨、水、紙（基底材），即強調繪畫中筆法、墨色和水韻與紙的技巧，亦即用筆用墨用水和用紙。

在美學層次上，中國畫注重筆墨與水，與古人重視物象的結構與本質有關。例如古人稱：「筆以立其形質，墨以分其陰陽。」用筆法描寫結構與肌理，而運用墨色來描繪物象的體積感和質量感，使物象具備立體的感覺，而筆墨則依水的多寡而達到其效果。

傳統水墨畫家會試圖從各個角度觀察自然萬物，並揣摩、融會於心，然後運用筆墨，描繪出物象在自然狀態中最具本質的特徵。例如在傳統山水畫裡，荊浩、關仝以「小斧劈皴」為特點的筆墨技法，便很適合表現關中一帶雄偉的山水；而「披麻皴」的筆墨線條，則可能是董源、巨然為了寫江南真山而形成的技法；又如米氏父子，米芾和米友仁為了表現雲水浮動的煙霧迷濛景色，而發明了「米點」；或如王蒙以「解索皴」表現山石間草木蓬勃生長的浙東風物。所以，筆墨可以說是畫家為了表現特定的對象而創造出來的，它是觀察自然的心得整理，是畫家思想情感的表現，而這些都不是萬古不變的公式，而是有賴創作者的體驗研究與創造力。

筆墨技法的表現，是無限可能的。因所呈現的主題、精神、內涵境界、使用工具、媒材不同，而有不同的趣味與風貌。如梁楷〈潑墨仙人〉（圖2.1）在筆墨的變化上，用減筆法，粗獷奔放的線條勾勒頭型，綿密而有力的細筆畫五官，大筆中鋒帶側鋒寫服飾，運筆快速而濕潤，用筆渾化，寥寥數筆一氣呵成。梁楷的另一作品〈李白行吟圖〉（圖2.2）也是如此筆法，中鋒細筆描繪臉部五官，破筆重墨

圖 2.1
梁楷　潑墨仙人
宋朝
紙本水墨
48.7×27.7 cm

13

圖 2.2
梁楷
李白行吟圖
宋朝
紙本水墨
81.2×30.4 cm

圖 2.5
懷素
自敘帖（局部）
唐代
紙
28.3×755 cm

畫頭髮與髮髻，粗筆中鋒、側鋒並用，快筆行走呈現衣紋，俐落流暢，將文人風骨刻劃地栩栩如生。又如李公麟〈五馬圖〉（圖 2.3）中的白描法鐵線描，素淨典雅，表現出簡潔俐落的馬主體；石恪〈二祖調心圖〉（圖 2.4）以強勁狂放的破筆，簡練誇張的形象來表現。

　　在工具的使用上，由於傳統水墨畫與書法藝術，都是使用毛筆來創作，因此在創作方法的運用上，也會有共通的技巧。例如在唐代大書法家懷素的〈自敘帖〉（圖 2.5）裡面，我們不僅可以欣賞線條本身的豐富變化，字的結構也彷彿充滿抽象的造形，不同的字共同構築出一件具有視覺張力的藝術作品。

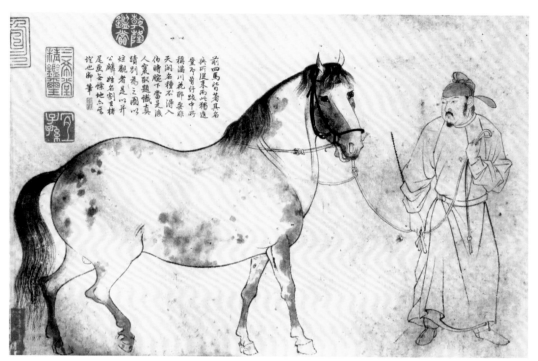

圖 2.3　李公麟　五馬圖（局部）之滿川花　宋朝　紙本水墨　29.3×225 cm

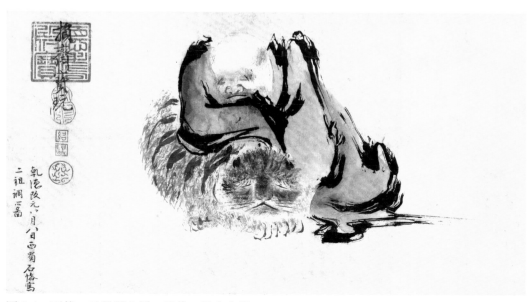

圖 2.4　石恪　二祖調心圖　五代　紙本水墨　35.5×129 cm

從書法史與藝術史的角度來看，「書畫同源」的理論探討在藝術史裡發端甚早，歷來關注焦點主要圍繞在創作工具媒材的相同與美學觀念的互通。謝赫六法是影響中國繪畫相當深遠的思想，唐代張彥遠在其《歷代名畫記》之〈論畫六法〉中，評論到：「昔謝赫云：『畫有六法：一曰氣韻生動，二曰骨法用筆，三曰應物象形，四曰隨類賦彩，五曰經營位置，六曰傳模移寫。』自古畫人，罕能兼之。」[1] 其中，第二項「骨法用筆」，說明了書法線條在繪畫中的重要性。張彥遠強調道：「夫象物必在于形似，形似須全其骨氣，骨氣形似，皆本于立意而歸于用筆，故工畫者多善書。」[2] 書法因為強調筆墨線條的韻味，而具備傳達畫家作品「立意」、「形似」、「骨氣」、「象物」等美感特質的功能。從對筆墨線條的審美，繪畫與書法兩者在美感特質上建立起關連。

到了宋代，因為「寫意」思想及「以書入畫」理論等觀點的提出，產生許多能兼顧書法與繪畫的大藝術家，如米芾、蘇軾等人，這樣的發展使得「書法性繪畫」漸趨成熟。這種畫風終於至元代匯為大流，元代趙孟頫對於書畫同源的理論，扮演關鍵的角色。趙孟頫在〈秀石疏林圖〉（圖 2.6）上著名的題畫詩「石如飛白木如籀，寫竹還須八法通，若也有人能會此，須知書畫本來同。」[3]（圖 2.6.1）說明書法的線條可以運用在繪畫的物象表達上，而書法與繪畫在這個層次上，是以線條作為銜接的元素。

將書法用筆運用在繪畫中，在清代有很特別的發展，例如「金石派」將碑拓中的金石趣味帶入繪畫中。金石派是崛起於晚清的一個新畫派，「金」指古代青銅器，尤以商、周所製為主；「石」則指古代刻石，尤以秦漢、魏晉南北朝、隋唐以前所刻為重。晚清考據

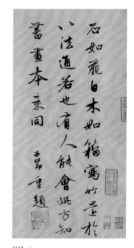

圖 2.6.1
趙孟頫在〈秀石疏林圖〉的題畫詩

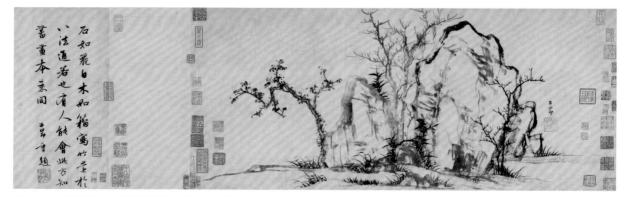

圖 2.6　趙孟頫　秀石疏林圖（卷）元朝　紙本水墨　27.5×62.8 cm

1　中國書畫研究資料社編。《畫史叢書（第一冊）》。頁 19
2　中國書畫研究資料社編。前引書。頁 19
3　此詩見於趙孟頫自題〈秀石疏林圖〉，藏於北京故宮博物院。

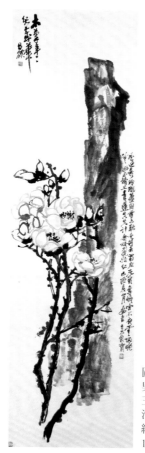

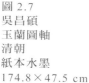

圖 2.7
吳昌碩
玉蘭圖軸
清朝
紙本水墨
174.8×47.5 cm

圖 2.8
齊白石
簍蟹
30 年代晚期
紙本水墨
65×34 cm

學及金石研究的興盛，不但推動了書法及篆刻的發展，也對繪畫產生重大的影響。尤其晚清的許多篆刻家同時擅長繪畫，他們將新的書法風格、用筆方法及金石篆刻趣味、佈局等因素引入繪畫，例如乾隆朝的揚州畫家金農（1687–1764），從漢魏石碑發展其個人獨創的書體，用筆注重方、直、橫粗、豎細、斜勢等筆法，為隸書之變體，他的畫風，如竹、梅均與書法及碑學有直接的關係。稍後幾位受碑學影響的書法家，如鄧石如、伊秉綬、陳鴻壽及包世臣等人，以隸法寫篆，又將其篆書風格用於篆刻上，成為開宗立派的篆刻大家，對吳熙載、趙之謙等人產生深遠的影響。「金石派」的畫風到晚清的吳熙載及趙之謙時，已完全成熟，而到了清末民初的吳昌碩如作品〈玉蘭圖軸〉（圖 2.7）、民初齊白石作品〈簍蟹〉（圖 2.8）可謂臻於大成。

書法的「碑」、「帖」形式，也被廣泛運用。「帖學」在明代以前獲得廣泛的重視，至清初仍有影響力，例如北宋太宗年間鐫刻完成的〈淳化閣法帖〉、乾隆年間完成的〈三希堂法帖〉等知名法帖，張照、劉墉、王文治、梁同書、翁方綱等書家也從帖學繼承改良，而呈現出新面貌。清初以降，金石出土日多，士大夫從熱衷於尺牘轉而從事金石考據之學，「碑學」受到矚目，如包世臣、康有為等書家的大力推崇，以及金農、鄧石如、何紹基、趙之謙、吳昌碩等書家、篆刻家從碑學中汲取靈感。

在傳統水墨創作裡，線條的表現與美感獨具特色，具有豐富的內涵。從陶畫、岩畫、書法到水墨畫，線條的表現可謂一脈相傳，蘊含無限的意趣。線條的表現力直接產生於筆法，中國畫史上曹仲達和吳道子對衣紋和動態的線條表現有所謂「曹衣出水」和「吳帶當風」的說法，線條的運用早就達到出神入化的程度。山水畫中用「披麻皴」和「斧劈皴」分別表現南北山石特徵，是用線條形式來觀察自然和表現自然的範例。線條的重要性使許多畫家相信，只需潛心於線條的把握，即可直達藝術的堂奧。中國清代畫家石濤以「一畫」為「眾有之本，萬象之根」，能「見用於神，藏用於人。」如附圖〈寫唐人詩意圖〉（圖2.9）。不同材料構造的筆（還有畫刀和手指）能產生不同感覺的線條。不同的行筆方法（勾、劃、點、描、刮、堆、刷、塗抹、皴擦、彈動等等）更使筆下的線條千變萬化。加上用筆的寬窄、疏密、繁簡、曲直、枯潤和運筆的疾徐、輕重、斷續、快慢，以及各種繪畫技法造成筆觸

圖 2.9
石濤　寫唐人詩意圖（軸）
清朝　紙本設色　89.6×43 cm

圖 2.10
潘天壽　小憩圖
1954　紙本設色　224×105 cm

藏與露的動靜變化等等，使線條和筆觸不僅可以準確地表現事物的靜態特徵和動態特徵，而且可以獨立地表現出畫家的心智、情感和風格，以一種特殊的筆意參與畫面構成。

在筆法線條的欣賞上，以近代畫家黃賓虹曾提到「五筆」觀念為例，他認為筆法的五種美感，包括：一曰平，如錐划沙；二曰圓，如折釵股；三曰留，如屋漏痕；四曰重，如枯藤墜石；五曰變，不拘成法。也就是說，線條首先講求「平」，也就是要起迄分明，筆筆送到；其次，「圓」則是讓線條圓渾潤麗，彷彿具有彈力；而「留」是要讓線條能表現物體的質量感；「重」則是進一步追求線條的老練，強調線條的力道。

指畫，也叫指頭畫，是用手指頭畫的水墨畫。指畫的創始人是清代的高其佩。近代名家潘天壽也擅作指畫作品〈小憩圖〉（圖2.10），運用手指頭的肉與指甲的邊，作各種變化，有類似毛筆的效果，但又不同於毛筆。西畫中，超現實主義大師米羅、臺灣前輩畫家廖繼春作品〈新公園〉（圖2.11），也用手指頭創作，甚至用類似牙膏的管裝油畫直接擠出，塗在畫布上，作為線條，這說明有創意的藝術家不斷在追求表現筆線的工具材料，屢有創新且自有風貌。

圖2.11　廖繼春　新公園　1975　油彩畫布　31.5×41 cm

圖2.14
洪通
人物
墨、紙
68×122 cm

圖 2.12　吳冠中　清奇古怪　1988　設色紙本　68.1×137.8 cm

圖 2.13
洪瑞麟
吃便當
1957
墨、淡彩、紙
38.5×53.5 cm

　　在當代創作中，許多水墨藝術家致力於創造出具有自己風格的獨特筆墨效果。例如吳冠中對於樹林的表現相當具有特色，他透過表現盤根錯節的老樹，讓畫面具有抽象藝術的現代感，作品〈清奇古怪〉（圖 2.12），盡情發揮墨線在宣紙上的表現，有筆畫、滴畫等技法，讓點與線在畫面中勾勒出樹林枝葉交錯的意象。

　　洪瑞麟作品〈吃便當〉（圖 2.13）用禿毛筆，畫粗獷的礦工，效果奇佳。洪通以非傳統學院筆法，自然流露自我本性的線條，有其獨特性，如作品〈人物〉（圖 2.14）。

　　我創作時，對筆的使用與選擇，是多樣化的用筆，各種形狀、大小的筆都用。圓筆、排筆與筆的大小的選用，端看表現的內容與紙材（基底材），和作品尺寸大小而定。

圖 2.15
袁金塔
蠶食
1988
水墨設色、雙宣
42×43 cm

圖 2.16　袁金塔　廟會　1993　水墨設色、土黃色卡紙　50.5×74.5 cm

我在一張作品中，喜歡雙鈎、沒骨法並用，如作品〈蠶食〉（圖 2.15）、〈廟會〉（圖 2.16）、〈小小稻草人〉（圖 2.17）、〈迎神賽會〉（圖 2.18），因此，我使用各種筆來達到我要的效果。

圖 2.17
袁金塔
小小稻草人
1991
水墨設色、宣紙
90.5×127.2 c

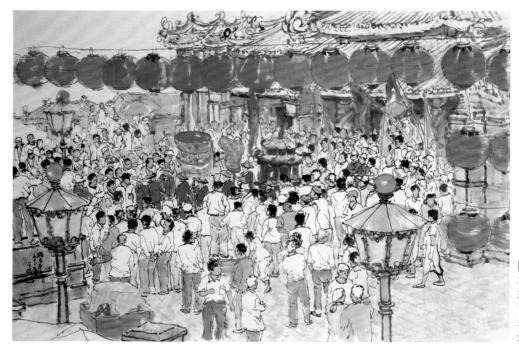

圖 2.18
袁金塔
迎神賽會
1990
水墨設色、宣紙
52×93 cm

關於筆墨的使用技巧與執筆法，在用筆的部分，筆法實際上就是用線的方法，表現的形式包括：線、點、面、粗細、濃淡、輕重、皴擦、染等等，執筆、運筆有很多不同的方法，我常將畫紙用圖釘或不黏膠帶固定於畫板上，直立靠牆壁或放於畫架上（圖 2.19），然後行筆作畫，這個方法便於懸筆，可以讓執筆的手指手臂有更大的揮灑空間，但若要渲染、潑灑整片墨與彩，則宜平放桌上，讓水墨、色彩自然流動，達到最佳效果。

圖 2.19　畫板豎著，站立或坐著畫

我的執筆法有兩種，一是書法中鋒筆法，手握筆桿末端，讓手掌有輕鬆感，自由揮灑（圖 2.20）；二是讓大拇指、食指、中指握住筆，類似畫石膏像時，木炭素描的執筆法（圖 2.21）。如要使用轉筆，前者旋轉手腕，後者則以大姆指與食指讓筆轉動，然後進行勾勒線條，達到抑揚頓挫，兼具中鋒與側鋒的美感。

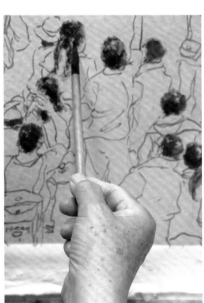

圖 2.20
袁金塔示範在直立的畫板上作畫
（中鋒筆法）

圖 2.21（左）（右）
袁金塔示範握筆法
（類似木炭素描執筆法）

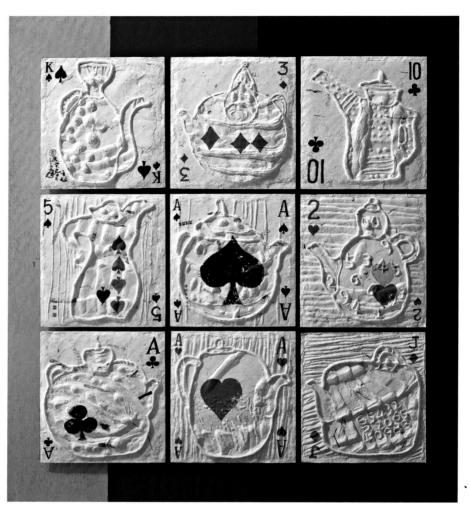

圖 2.22
袁金塔
茶文化（撲克牌）
2013
水墨、鑄紙、多媒材
112×100 cm

　　筆法的強調，很大部份是源自對線條的欣賞。繪畫中的線條是一種想像性的表現，作為手繪的創造，線條和筆觸能夠表現物象、表達情感和顯示個人風格。[4] 最後，一個創作者也要同時能根據不同的物象，融會貫通，變化出創造自己的獨特線條。在我的創作中，筆墨是形塑個人特色風貌的重要元素，同時我也會思考筆墨與我所表現的主題、內涵、情境如何完美呈現，首先，我會考慮承載筆墨、色彩、水份的基底材（媒材），是現成紙，如：宣紙、棉紙、絹布、金潛紙……。或自製手抄紙、石膏板、自己加工的紙，如豆汁宣、茶水宣……等，主要是了解基底材有無加膠，表面的肌理（質感）紋路、色調、厚薄如何。其次，是何種筆線表現，線的粗細是中鋒、中鋒帶側鋒、是雙鉤或沒骨法並用，抑或者是圓筆、排筆、大小筆。其三，是墨色層次濃淡、乾濕、輕重。其四，則為水，水的多少、水中是否要加膠；水中加適量膠，易於在紙上形成很美的水跡。我特別注重四者間的相互關係，例如同一支筆，水分也相同，但在不同基底材，則呈現出不同趣味美感，因此，重視筆墨的同時，也非常重視基底材。如作品〈茶文化（撲克牌）〉（圖 2.22）。

4　王林。《美術形態學》，臺北市：亞太圖書，1993。頁 29

圖 2.23
袁金塔
白雪皚皚
1984
墨、色、繪圖紙
85×65 cm

　　但就筆線本身，我喜用轉筆，中鋒與側鋒並用，雙鉤沒骨相互搭配，追求兼具速度與靈動，厚實簡約的線條，進而達到行雲流水的境地。如作品〈白雪皚皚〉（圖 2.23）用的是類似描圖紙（Tracing Paper）類的繪圖紙（Drafting Paper），是 1982 年在紐約美術材料店發現的，這種紙表面質地光滑、細緻、緊密、有點硬度、不透水，可乾筆可濕筆，最適合濕中濕法，讓墨或彩與水交融，互滲流動，同時可刮、可洗，易於修改，一般宣、綿紙乾後會些許退墨、退色，但此種紙乾後不但不會退墨與色，且更飽和。

　　另外我也將筆線往加法與減法方向去開拓。所謂加法，就是在手抄紙上加紙漿使其凸起形成線條，如〈茶文化（壺）〉系列作品中（圖 2. 24），我在約 3-5 公分厚的濕陶瓷土上刻線雕形，做成膜，待風乾燒好，再將紙漿填入壓擠，約二或三週後紙漿乾脫模完成，這樣的作品線條是凸起立體的，猶如浮雕的線條，再加光線投射，形成影線，更加凸顯三度空間的美感。這與傳統水墨畫，在紙上以筆線濃淡所形成的線條體積感是不同的，這樣的線條是一種視覺的錯視，而實際上你用手去觸摸是平的。

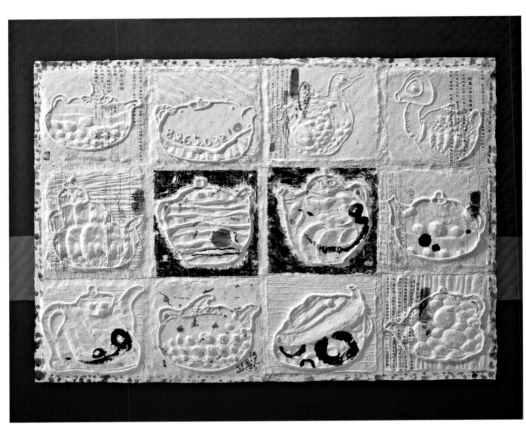

圖 2.24
袁金塔
茶文化（壺）
2013
水墨、鑄紙、多
116×140 cm
◆圖中線條是凸

圖 2.25
袁金塔
茶經新解（局部
2012
手工書紙漿（
手抄紙製成）、
700×120×45
◆香燒線條鏤空

圖 2.26
袁金塔
茶事（局部）
2014
水墨、鑄紙綜合媒材
1300×225×80 cm
◆線條用雷射鏤空

圖 2.27
袁金塔　臺北寶藏巖
1998
素描、水墨複合媒材、紙
18×26 cm

圖 2.28
袁金塔　靜物
1973
水彩拓印線條（油墨拓印）、紙
54.5×39.3 cm

所謂減法，就是將紙鏤空，形成空的線條，如〈茶經新解〉（圖 2. 25）的茶經文本是用香（宗教祭拜）將文字燒空形成透光的效果，〈茶事（局部）〉中的樹葉（圖 2.26）外型（輪廓）是用雷射鏤空而成。

　　還有，我除了毛筆外，也使用各式各樣的工具材料來表達線條。有鉛筆〈臺北寶藏巖〉（圖 2.27）、拓印線條〈靜物〉（圖 2.28）、油性蠟筆〈迎神〉（圖 2.29）、色筆〈盛開〉

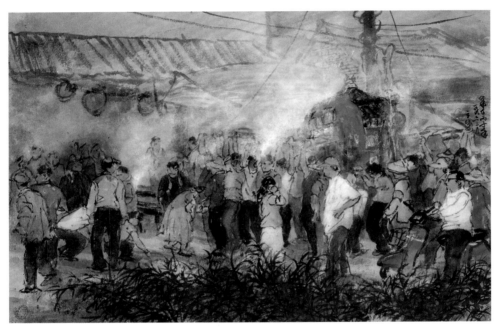

圖 2.29
袁金塔
迎神
1998
油性蠟筆、水墨設色
土黃色厚紙板
56×80 cm

圖 2.30
袁金塔
盛開
2002
水墨設色、繪圖紙
40×58 cm

圖 2.31
袁金塔
魚人
1996
油彩畫布
40×60 cm

（圖 2.30）、油畫棒、畫刀刮線用如〈魚人〉（圖 2.31）、竹筆、樹枝、火柴棒……等。畫線條除了用墨色（黑色），我也用各種筆沾顏料或色彩來畫線，換言之就是色線，這些都是為了豐富線性的美感。

　　刻線、刮線也是我愛用的方式之一，用硬的工具，如：油畫刀、陶瓷工具刮刀、雕塑木刀……等，在布或紙上刮出線條，達到有如篆刻般堅硬而挺拔的線。如〈恬〉（圖 2.32）先在畫布上塗各種暗色色彩作底色，然後用筆在其上塗紅、橘紅、土黃……等。再使用畫刀（刮刀）在畫布上刮線，呈現出多色彩的線條。作品〈快樂的一天〉則是使用篆刻刀在陶土上刻線（圖 2.33）。

　　線條在西方繪畫也受到許多畫家的重視，中國繪畫講「骨法用筆」，西方繪畫講線條筆觸。在西方傳統繪畫之中，線條的功能通常做為「輪廓」或是「塊面」的構築基礎。在古埃及王國時代的壁畫〈鴨群圖〉（圖 2.34）中，線條明顯用於勾畫鴨子的造型與身軀上的花紋。

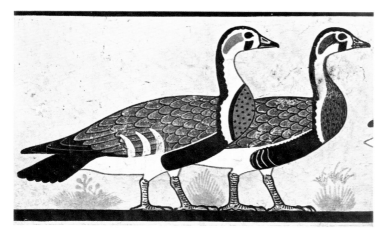

圖 2.34　古埃及王國時期的壁畫〈鴨群圖〉

29

圖 2. 32
袁金塔
恬
1997
油彩畫布
46×49 cm

圖 2.33
袁金塔
快樂的一天
1993
陶瓷
51×47.6 cm

文藝復興時，繪畫觀念與技術的進展，增進了描寫物象的能力，從義大利畫家達文西（Leonardo da Vinci，1452–1519）的素描作品〈紅粉筆畫的男人肖像〉（Portrait of a Man in Red Chalk）（圖 2.35）中，我們發現男人頭髮的線條富有速度與韻律感，充分發揮線條的特性。波提切利（Sandro Botticelli，約1445–1510）的作品〈維納斯的誕生〉（圖 2.36）中，我們感受到的線條是人物輪廓、姿態所形成的優美曲線，維納斯嬌柔的體態、被風神吹動的髮際與衣裳，運用了許多波動的曲線，呈現出優雅、柔美的風格。

此後，西方繪畫的面貌，就延續著以明暗、色彩詮釋物象，表現出近似視覺所見的世界。在素描版畫表現上，我們可以發現很多優秀的作品，林布蘭特（Rembrandt Harmenszoon van Rijn，1606–1669）、哥雅（Francisco José de Goya y Lucientes，1746–1828）、米勒（Jean-François Millet，1814–1875）、馬諦斯（Henri Émile Benoît Matisse，1869–1954）、畢卡索（Pablo Ruiz Picasso，1881–1973）等大師，都是線條高手，形塑極具魅力的個人風格。其中後期印象派梵谷（Vincent van Gogh，1853–1890）〈星夜〉（The Strarry Night）（圖 2.37）如火焰般燃燒躍動的線條，充滿動感。又如表現派畫家孟克（Edvard Munch，1863–1944）在〈吶喊〉（圖 2.38）中，運用纏繞的漩渦線條，傳達出焦慮不安的感覺。超現

圖 2.35
達文西
紅粉筆畫的男人肖像
1512
紅色木炭、紙張
33×22 cm

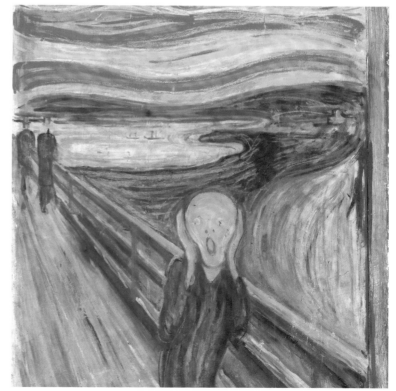

圖 2.38
孟克　吶喊　1893　油彩、蛋彩、蠟筆、硬紙板　91×73.5 cm

圖 2.37
梵谷
星夜
1889
油彩、畫布
73.7×92.1 cm

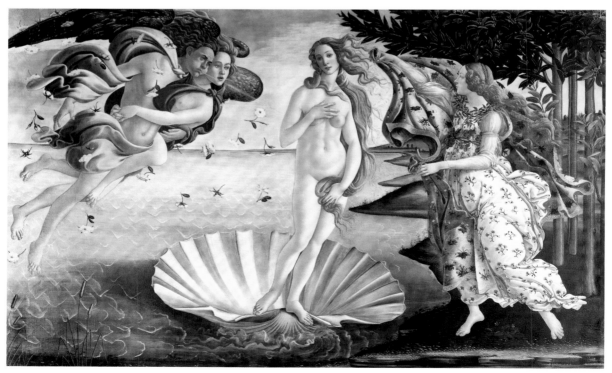

圖 2.36　波提切利　維納斯的誕生　1485　畫布、蛋彩　172.5×275.5 cm

Cassis
3 VI 44

圖 2.39
尚‧杜布菲
松林中的陰影
1944
紙、油墨
13.6×17.5 cm

實主義的代表畫家米羅（Joan Miró，1893–1983），也曾用一些渾厚樸拙的線條構成符號。德國畫家克利（Paul Klee，1879–1940）帶著輕鬆的心情說，繪畫就是「用一根線條去散步」，其創作的〈黃昏時〉，也可以看出一些接近東方文字的線條符號。對於線條效果的開發更有甚者，如畫家封塔納（Lucio Fontana，1899–1968）直接在單色畫布上，以銳利的刀子切割出三條簡錬的曲線，呈現了二次元作品中前所未有的空間感，營造出一種近似浮雕的視覺效果。

當一個人畫一條線時，線條對他而言，就像是他自己的指印一樣，是屬於個人的；考慮以下的因素：線條是個人透過素描對一種經驗所產生的直接反應，它可能是或者不是一個富於感情的素描反應，因為感應力是基於個人筆觸的表現性、情緒的特質、以及他所運用之媒介的類型，[5]如尚‧杜布菲（Jean Philippe Arthur Dubuffet，1901–1985）的作品〈松林中的陰影〉（Shadows Cast in the Pine Forest）（圖 2.39）。

線條筆觸是構成畫面的基調，優秀畫家的筆觸就像鋼琴演奏家的指法，無論彈奏什麼樂曲，我們都能感受到他的風格與技巧。線條和筆觸能夠賦予畫面結構一種特殊的節奏感，在畫面抓住觀者的視覺注意並暗中誘導視線軌跡和移動速度的時候，線條和筆觸不僅是空間的界線，而且是時間的載體。因為我們觀畫的節拍通常是由各部分的線條標出的，如果有繁多的線條和筆觸需要通過，速度就會放慢，如果是越過由簡錬線條標示的色域，速度就會相對加快。這種心理節奏的組織，完全可以被畫家用來提高視覺的感受程度。

5 Graham 著，王德育譯。《新素描》，臺北市：玉豐，1981。頁 15

在用墨的部分，則講究濃、淡、乾、濕等，墨的表現型式則有潑墨、積墨、破墨等方式，藝術家利用一定的筆墨技巧來表現對於物象的理解或反映，而創作出具備特殊風格的藝術形象。近代畫家黃賓虹對於墨法，也有獨到的見解。他認為，墨法可以區分為「七墨」：一濃墨法，二淡墨法，三破墨法，四潑墨法，五積墨法，六焦墨法，七宿墨法。用墨的變化力求微妙，講究墨的層次變化，卻又必須兼顧畫面的整體感，不能讓各個筆觸的墨色變化過於雜亂，而失去色調的層次感。

此外，筆墨與媒材也具有緊密的關連。不同的紙張、工具、毛筆、墨汁，自然也會產生各種不同的筆墨效果（圖 2.40、圖 2.41）。

圖 2.40
相同的墨汁、色彩滴或畫於不同紙上，會產生不同韻味。

圖 2.41　各種不同筆，畫在同一張紙上，產生不同趣味效果。

筆墨是表現中國畫的基本技法，用筆與用墨必須調和運用，形體、墨韻、結構組織和光線變化，往往在一筆之間同時完成，既是筆法也是墨色，所以說筆墨兩者是二合一的技法彼此相輔相成，其最高境界是一氣呵成。如牧谿〈六柿圖〉（圖2.42）、余承堯〈山水〉（圖2.43）、傅抱石〈不辨泉聲抑雨聲〉（圖2.44）、林玉山〈虎姑婆〉（圖2.45）、李奇茂〈廟埕小吃寫景〉（圖2.46）、鄭善禧〈歡樂年年〉（圖2.47）、竹內棲鳳〈宿鴨宿鴉〉（圖2.48）、袁金塔〈眾生象〉（圖2.49）。歷代畫家便藉由毛筆所展現出來的筆墨技巧，表現物象的質感、體積感和動勢。

圖 2.42
牧谿　六柿圖　宋朝　水墨、紙本　38.1×36.2 cm

圖 2.43
余承堯
山水
水墨、紙本
47×60 cm

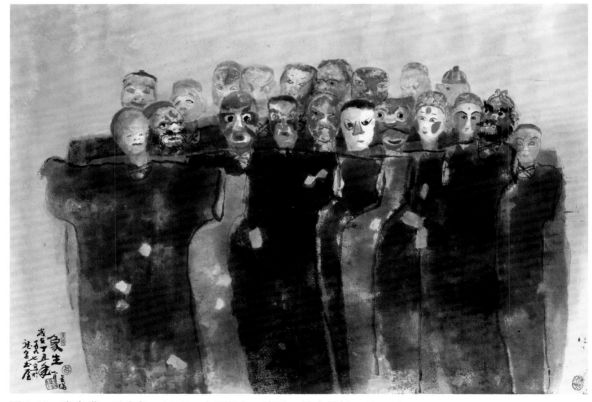

圖 2.49　袁金塔　眾生象　1997　水墨設色、宣紙、綜合媒材　63×90 cm

圖 2.44
傅抱石　不辨泉聲抑雨聲
1962　紙本、水墨　82×50 cm

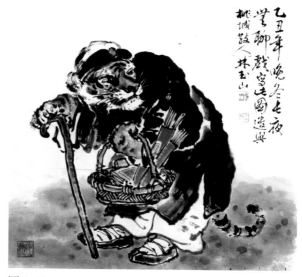

圖 2.45
林玉山　虎姑婆
1985　彩墨、紙　68×68 cm

圖 2.46　李奇茂　廟埕小吃寫景　2005　水墨、紙本　69×135.5 cm

圖 2.47
鄭善禧
歡樂年年
1978
水墨設色、紙本
34.5×36.5 cm

圖 2.48
竹內棲鳳
宿鴨宿鴉
1926
紙本墨色
92.5×116.3 cm

圖 2.50　袁金塔　粉貓　2002　水墨紙、宣紙、綜合媒材　99×115 cm

　　在用水部分，筆因水而有乾濕筆，墨因水而有濃淡層次，所以水的控制與應用至為重要，我以為水的掌握的方式在於水與紙、布、木板、石膏板……等基底材的相互作用上。

　　就以紙而言，首先要了解紙質，有生紙（未礬）、熟紙（全礬）、半熟紙（半礬）、金潛紙、手抄紙……等。其次，是用排筆或噴水器在紙上先噴灑水再畫，或在紙上先畫再噴水，二者效果不同，有時可以用濕中濕法，在第一次水未乾時，重疊第二、第三次，有時用乾中重疊法，等每次水乾再後再重疊一次、兩次、三次。第三，水中加膠，有中國製、日本製、韓國製……等水墨畫用膠水、或用天然材料牛皮膠、鹿膠……等煮。畫中的墨加膠以後，等水乾後會在紙上留下不規則形的水跡，這些水跡能增加畫的韻味與靈氣，如袁金塔作品〈粉貓〉（圖 2.50）、〈悠遊〉（圖 2.51）。第四，現成的紙自己加工，如染豆汁、茶水，用明礬水礬……等。這種紙與水的關係，自己去研究、發現、實驗，皆有不同的效果、趣味。

而許多當代藝術也受到水墨藝術的啟發，在創作中融入筆墨的趣味，例如雲門舞集的作品〈行草三部曲〉（行草、松煙、狂草）（圖 2.52），則承接了東方的墨線韻味，舞者輪流以舞蹈動作呼應書法中的永字八法，運用肢體在伸、轉、合之間，展現出如書法一般的勾、捺、點、撇，舞者舉手投足之間流露出頓挫有力、慢中帶勁的氣勢。運用人體律動的線條，把行、草書中動靜皆宜的跳躍奔騰，重現於舞臺上，舞者的肢體配合音樂節奏而舞動，讓觀眾充分體會墨線中虛與實的生動氣韻。

筆墨既然源於生活，當時代生活變了、作者的思想感情變了，筆墨也跟著改變。中國繪畫史上每一位有成就的畫家，都能反映自己的時代生活而推陳出新，例如唐代吳道子的筆墨，是師承顧愷之、陸探微，但吳所處的時代不同於顧、陸，那是盛唐時代，吳道子的「立筆揮掃，勢若旋風」創造出氣勢豪放的筆墨，自然不同於顧、陸那種巧密纖細的風格。因此，創作者應該思索如何表現出我們這一代生活情感的筆墨。

圖 2.52
雲門舞集〈行草三部曲〉（行草、松煙、狂草）舞作，將平面的書法藝術轉化為肢體的美感，背景表現出墨色的流動感，彷彿也成為另一種水墨作品。
圖片來源：http://i.thisislondon.co.uk/i/pix/2007/06/cloudgate__243×207.jpg2009

圖 2.51　袁金塔　悠遊　1989　水墨設色、豆汁宣紙　55×85 cm

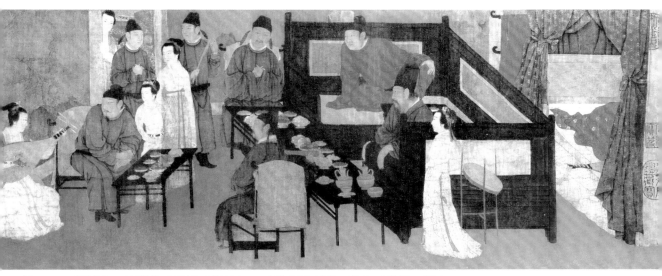

圖 2.53　顧閎中　韓熙載夜宴圖（局部）　五代十國南唐　設色工筆畫、絹本　28.7×333.5 cm

2.1.1 色彩

　　戰國時期《周禮》上說：「畫繢之事，雜五色。」漢代許慎《說文解字》：「繪畫，繪是敷彩，畫是界線。」可見古代中國繪畫是用色彩來表現。而且常用紅色、青色，因此繪畫又稱為「丹青」。南朝謝赫六法：「畫有六法：一曰氣韻生動……四曰隨類賦彩……。」說明了古代繪畫色彩是六法之一，是繪畫表現的基本元素，如顧閎中的〈韓熙載夜宴圖〉（圖 2.53）。

　　山水畫的發展，最早出現的是青綠山水，用礦物質石青、石綠作為主色。有大青綠、小青綠之分，如李思訓〈江帆樓閣圖〉（圖 2.54）。而除了山水畫以外，花鳥畫也有很多色彩，如徐熙〈玉堂富貴圖〉（圖 2.55）、趙佶〈桃鳩圖〉（圖 2.56）。

　　中國畫的另一支水墨畫始於唐代，成於五代，盛於宋元明清，近代繼續發展。換言之，中國山水畫是先有設色，後有水墨，設

圖 2.56
趙佶　桃鳩圖
宋代　絹本設色　28.5×26.1 cm

圖 2.54
李思訓
江帆樓閣圖
唐代
絹本設色
101.9×54.7 cm

圖 2.55
徐熙
玉堂富貴圖
五代南唐
絹本設色
112.5×38.3 cm

圖 2.58
鄭善禧
弄獅
1985
彩墨紙本
76×26.5 cm

色中先有重色，後來才有淡彩。因此，當代水墨畫的創作，色彩水墨都很重要，如林風眠〈寶蓮燈之仙女群像〉（圖 2.57）、鄭善禧〈弄獅〉（圖 2.58）、袁金塔〈希望〉（圖 2.59）、〈蛙族〉（圖 2.60）及〈天燈〉（圖 2.61）。

　　近代西方的色彩學研究累積豐富的理論與知識。色彩學理論是科學，也包含心理學，這兩門色彩知識領域，極為廣博。限於篇幅，在此我只能探討色彩落實到實際創作的應用上所應具備的基本知識與方法。

2.3 當代跨文化、跨領域創作

　　「跨文化是跨越不同地域、民族、國家（政體）、界線的文化。其本質是改變傳統文化，創造新文化。文化有差異性，也有共性，也就是人性的本質，對差異性的理解與共性的把握，將兩者結合，這樣的文化藝術，在地文化者看得懂，其他文化者也能欣賞，這樣的藝術創作才是真正跨文化的新風格。

　　跨領域藝術創作，是指藝術作品的形式，運用多媒材與多技法，而且在表現內容上，是與其他領域整合，如：哲學、文學、社會學、人類學、生物學、科學……等。

　　西方文化的演變發展以今日跨文化、跨領域的觀點來看，是不折不扣的跨文化過程。對文藝復興的藝術家而言，古希臘羅馬提供了無盡的靈感泉源。當文藝復興式微，在 18 世紀接著又轉向追求中國風，如：克林姆（Gustav Klimt，1862–1918）的〈佛烈德瑞克‧瑪麗亞‧畢爾肖像〉（Friederike Maria Beer）背景中的中國人物（圖 2.66）。當拿破崙征服了埃及，又熱衷於中東或北非的生活情調，1853 年，則吸收應用日本藝術，蔚為風潮，如梵谷的作品〈雨中橋〉（The Bridge in the Rain after Hiroshige）（圖 2.67），是臨摹歌川廣重的畫（浮世繪）。到了 19 世紀末，又轉移到非洲大陸，原始藝術雕刻、壁畫、盾

圖 2.66　克林姆　佛烈德瑞克‧瑪麗亞‧畢爾肖像
1916　油彩　168×130 cm

圖 2.67　梵谷　雨中橋
1887　油彩　73×54 cm

牌、裝飾品⋯⋯等，他們嘗試模仿原始民族的直接表現力、狂野、奔放、扭曲的線條及式樣，這些都影響高更（Eugène Henri Paul Gauguin，1848–1903）如〈沙灘上的大溪地女人〉（Femmes de Tahiti）的作品（圖 2.68）、如馬諦斯（Henri Matisse，1869–1954）的作品〈馬諦斯夫人的肖像〉（Portrait of Mme. Matisse）（圖 2.69 右）、畢卡索（Pablo Ruiz Picasso，1881–1973）在 1907 年創作〈亞維農的少女〉（Les Demoiselles d'Avignon）（圖 2.70），接著超現實主義（Surrealism）如：恩斯特（Max Ernst，1891–1976）的作

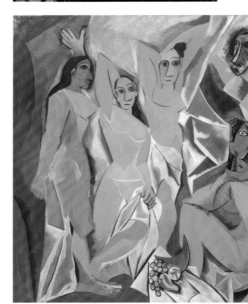

圖 2.69
左：加蓬木雕面具
中：馬諦斯　馬諦斯夫人的肖像（局部）
右：馬諦斯　馬諦斯夫人的肖像　1913　油彩　145×97 cm

圖 2.70
左：札伊爾桑伊部落
中：畢卡索　亞維農的少女（局部）
右：畢卡索　亞維農的少女　1907　油彩　243.9×233.7 cm

圖 2.76　廖修平　人生四季 I（二聯屏）2019　壓克力、金箔、畫布　40×81 cm

圖 2.77
袁金塔
舞台
1985
水墨設色、宣紙
65×92 cm

圖 2.78
袁金塔
大三國
1994
土黃色卡紙、
水墨設色
45×56 cm

圖 2.79
袁金塔
紙人偶
1988
水墨設色、
中文報紙裱貼
71×108 cm

2.3.2 音樂性

　　康丁斯基（Wassily Kandinsky，1866–1944）在其著作《藝術的精神性》曾寫道：「色彩為琴鍵，眼睛乃音鎚、而心靈是鋼琴的琴弦，畫家則是彈琴的手指，引發心靈的震顫。」由此可知，他的作品深受音樂啟發，從面對物體的描寫，轉而用心鑽研點、線、面、形、色在人類心理（內心）引起的反應，創作出許多純粹由顏色、線條、和形狀構成的作品，而開創出抽象風格。如作品〈黃、紅、藍〉（Yellow–Red–Blue）（圖 2.80）。又如朱德群作品〈渾沌〉（Le flou des origines）（圖 2.81）與陳其寬〈球賽〉（圖 2.82），皆富有音樂性的抽象美。

圖 2.80　康丁斯基　紅、黃、藍　1925　油彩、畫布　128×201.5 cm

圖 2.81　朱德群　渾沌　2006　油畫畫布　130×195 cm

圖 2.82
陳其寬　球賽
1953　水墨
25×12 cm

2.3.3 文字、符號

文字可以成為藝術，與文字本身的造形美感具有濃厚的關係。漢字的造形美感，源自於書寫工具毛筆的媒材特殊性，而這賦予文字的書寫具備「線條」的審美；此外，漢字的造字原則與結構，讓字體本身具有豐富的「圖像性」。

當代藝術對於書法的轉化手法，是將「線條」、「圖像性」、「結字」、「間架」、「章法」等書法美感特質，運用為「非書法」的創作元素。例如李錫奇（1938–2019）的作品〈大書法9003〉（圖2.83）將書法、文字、線條融入畫作中，解構書法字意並將色彩加入其中，創出別具特色的個人風貌。國外設計師亦將書法元素融入作品中，例如丹麥設計師芬・尼嘉德（Finn Nygaard，1955–）以書法墨韻的變化，和筆畫的排列組合，

圖 2.85
金秀吉　作品 –4　2006　水墨　134×170 cm

圖 2.83　李錫奇　大書法 9003　1990　布上噴彩　136×260 cm

圖2.84　尼嘉德《Statens Kunstfond 2000 年年度報告手冊》封面
片來源：尼加德著，安歌譯。《芬·尼嘉德》。長春：吉林美術出版社，2004

圖 2.86　林振福　天書系列—先民紀事　紙、水墨
122×122 cm
圖片來源：袁金塔等編。《時尚水墨：第一屆臺北當代水墨雙年展畫冊》。台北市：國父紀念館，2006。頁81

圖2.87　袁金塔　古文　1982　水彩紙本　68×46 cm

圖 2.89
袁金塔
少年狂
2005
陶瓷、綜合媒材
30×24×16 cm

圖 2.88
袁金塔
陶書——別時圓
2005
陶瓷
31×26×16 cm

圖 2.90　徐冰　讀風景　2001　水墨、尼泊爾紙　100×174 cm
圖片來源：https：//www.mutualart.com/Artwork/Read-View--Landscript-/0D84ECF0ADC43865

圖 2.91　靳埭強　只緣心在此山中　2004　水墨設色、紙本　每屏 179×97 cm　七聯屏
圖片來源：董小明、王序策展。《第四屆深圳國際水墨畫雙年展（設計水墨）》。河北：河北美術出版社，2004。頁 60－61

作為書籍封面設計（圖 2.84），又如韓國當代畫家金秀吉的作品〈作品 –4〉（圖 2.85），亦是運用文字符號創作。

　　這種從漢字的圖像性轉化而來的當代創作十分常見，藝術家更將文字解構重組，使用似字非字的圖像，作為繪畫表現形式。加拿大畫家林振福（1929–）在〈天書系列 —— 先民紀事〉（圖 2.86）中，將類似甲骨文的象形文字，整齊排列在方格之中，原始字體與現代方格讓畫面具有設計感。又如袁金塔作品〈古文〉（圖 2.87）、〈陶書 —— 別時圓〉（圖 2.88）、〈少年狂〉（圖 2.89）。

　　大陸藝術家徐冰則以「遠山」、「石」、「林」等字，描繪出一幅文字的山水畫，文字從語言的功能再次回歸成象形的圖像（圖 2.90）。香港設計師靳埭強等人，也在作品中轉化書法藝術的不同美感特質，如〈老樹昏鴉〉朱墨描繪的中堂形式畫作、〈茶〉中眾多「茶」字的濃淡疏密深淺變化、〈只緣心在此山中〉（圖 2.91）每個字各自變化成不同的山水畫。

2.3.4 文學圖像

「一百年前，王國維曾經感嘆：『凡一代有一代之文學』，充滿了文學的自信與豪邁；一百年后的今天，整個文學的『模樣』已經模糊不清，唯有和圖像的關系密切，甚或是被圖像符號咀嚼過了的作品才備受青睞。可以説，當今之時代，文學和圖像的關系複雜多變。」（責編：王小林、黃瑾，文學圖像論，全國哲學社會科學辦公室，2022）

我以「古籍」來創作，借古諷今，以古籍為文本，運用圖像、水墨、紙漿、現成物、空間裝置來詮釋當代社會，突顯人性裡的愛恨、好色、鬥性、爭權奪利……等。這個系列有詩經、山海經、茶經、本草綱目、神農本草經、離騷。《詩經》是以近代學者聞一多先生的詩經批註為本。選「説魚」隱喻男女情愛、性愛來表現，如：烹魚、吃魚喻合歡，打魚、釣魚喻為異性的追求……等。在作品〈新山海經〉（圖 2.92）以神奇異獸來創作，其中富「幻想」部份與現代西方超現實相對應，重新再創。〈茶經典〉（圖 2.93）表現則以唐朝陸羽書中為開端一直到臺灣的茶文化。以東方美人茶、阿里山高山茶、文山包種茶…等，探討茶與生活美學；進而深究農藥過度使用、山坡地濫墾開發，對自然人文生態的殘害與省思。本草綱目、神農本草經是探討養身與反思食安問題。

圖 2.93　袁金塔　茶經典　2013　水墨、鑄紙、多媒材　162×130 cm

圖 2.92　袁金塔　新山海經　2011　水墨、冊頁書、綜合媒材　29×400×60 cm

圖 2.92.1　袁金塔　新山海經（局部）

形式表現上，首要以紙漿為基底材或載體，將紙漿打細，或原色、或加入茶葉、小紅花、白千層樹皮、榕樹氣根、玉米鬚、茭白筍殼、小字片，然後製作成冊頁、手工書，甚至加工將紙漿填壓於燒製完成刻有圖形的陶瓷板之中，製成長方體紙磚、紙箱、紙浮雕壺……等，然後在其上書寫文字、畫形、塗色……，如此再與陶瓷、不銹鋼、各樣媒材結合。

2.3.5 生態議題

生態議題是近年來普遍受到關注的議題，其概念源於人與自然關係的改變，自工業革命以降，隨著科學技術的進步，人類對於自然環境與生物的過度利用，引發環境保護與動物保育的問題。藝術家也透過不同的藝術形式，來表達他們對生態議題的關切。在傳統水墨創作脈絡中，藝術家主要透過藝術來表達人類對自然的敬畏，以及人類與自然的和諧關係；在生態意識的崛起後，藝術家更試圖喚起人類對自然美好事物的嚮往，以及對人類過份利用自然環境的警示。

水墨的生態藝術，是對當代自然觀的詮釋，是對生態議題的呼應。當代水墨創作融入生態議題，賦予水墨藝術更多的活力，並且讓生態議題具有更多元豐富的內涵。不同的

圖 2.95　袁金塔　忙迫　1988　水墨、宣紙　138×178 cm

生態觀點與藝術表現，彼此激發出更多的創意與省思，喚起人們對生態環境更深刻的重視。如：濫墾破壞山林，大地有多少生命消失，而人類是地球村的一員，眾生平等。如：袁金塔作品〈請勿干擾〉（圖2.94）、〈忙迫〉（圖2.95）便是將兒時記憶中的瓢蟲、螞蟻、蝴蝶、青蛙、小魚，作為關注對象，作品〈秘鯛魚〉（圖2.96）則是描寫臺灣東北角核電廠排放廢水汙染海魚。

圖 2.94　袁金塔　請勿干擾　2004　陶瓷　37×35×14 cm

圖 2.96
袁金塔
秘雕魚
1993
陶瓷
40×43 cm

中國近代畫家同樣也思考過這類議題，如谷文達作品〈聯合國：千禧年的巴比倫塔〉（圖2.97），用以18個國家的350家理髮店收集來的人髮編織由偽漢英文合併體、偽漢語、英語、印度語及阿拉伯語的髮牆構成這件作品，探討科學中的生物工程與基因研究，嘗試用人類的基因去做藝術。徐冰作品〈虎皮地毯〉（圖2.98），作品由五十萬支香菸裝置而成，諷刺省思菸草對人類健康生命的威脅。楊詰蒼〈陰功軸〉（圖2.99）描繪一個吸塵器在空中飛舞，宛若神仙的葫蘆，試圖將各種大大小小的骨骸、碎屑一併吸入其中。袁金塔的作品〈飛魚〉（圖2.100），是探討生態問題，把葉形與魚形結合，創造出一個既不是樹葉也不是魚的新生命。袁金塔作品〈葉人〉（圖2.101）把樹葉幻想成有生命的人與人類共生共享這個地球。

圖2.97　谷文達　聯合國：千禧年的巴比倫塔
1998–1999　2287×1037（直徑）cm

圖2.101　袁金塔　葉人　2003　水墨、綜合媒材　41.5×82 cm

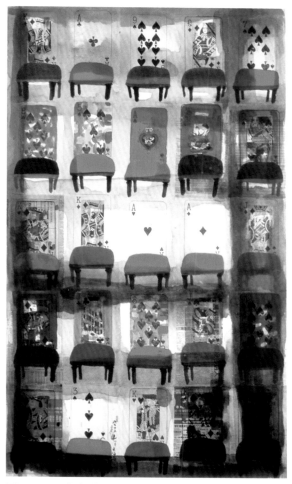

圖 2.105　袁金塔　惑
1995　水墨設色、宣紙、拼貼　137×92 cm

圖 2.111　袁金塔　換人坐坐看（選舉口號）
1997　水墨、宣紙、綜合媒材　167×96 cm

2.3.7 社會議題

　　藝術家是社會中的一份子，無法離群索居，身處其中自然而然會發現社會的諸多現象與問題。

　　社會問題是指社會型態關係上的轉變或社會環境失調，致使人類全體或一部分個體受到不良影響。如：戰爭禍害、政治紛爭、官場文化、貧富差距……等。哥雅（Francisco Joséde Goya y Lucientes，1746–1828）的作品〈1808 年 5 月 3 日的槍殺〉（El 3 de mayo en Madrid o "Los fusilamientos"）（圖 2.107）、畢卡索（Pablo Ruiz Picasso）的作品〈格爾尼卡〉（Guernica）（圖 2.108）、袁金塔作品〈灰飛煙滅（二二八事件）〉（圖 2.109）

便是藝術家反映當時社會議題的創作。〈解構年代〉（圖 2.110、圖 2.110.1），即是描寫選舉街頭抗爭，名為自由其實各懷鬼胎的場面。作品〈換人坐坐看〉（圖 2.111）、〈官場文化〉（圖 2.112）、〈唯錢是判〉（圖 2.113），則反諷選舉文化的謊言滿天飛、唯利是圖的場面。

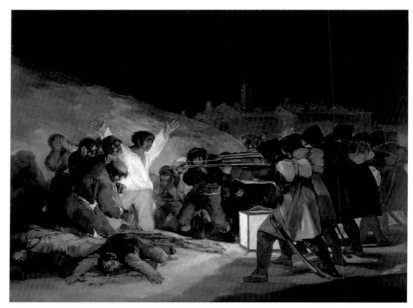

圖 2.107　哥雅　1808 年 5 月 3 日的槍殺　1814　油彩畫布　266×345 cm

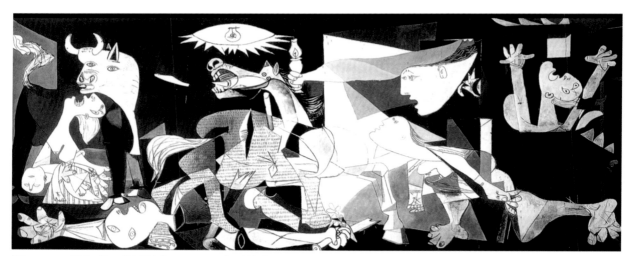

圖 2.108　畢加索　格爾尼卡　1937　布面油畫　349×776 cm

圖 2.110　袁金塔　解構年代　1995　油彩、布、壓克力　101×1010 cm

圖2.110.1　袁金塔　解構年代（局部）

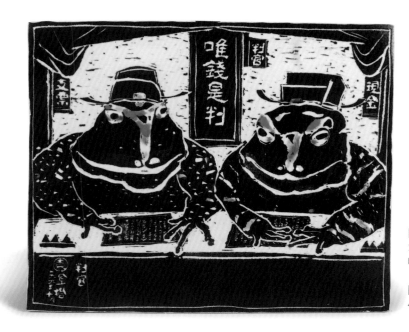

圖 2.113
袁金塔
唯錢是判
1993
陶瓷釉藥
40×43 cm

圖 2.112
袁金塔
官場文化
1993
陶瓷
120×105 cm

圖 2.109　袁金塔　灰飛煙滅（二二八事件）　1999　水墨、綜合媒材　300×361 cm

2.3.8 從平面、立體到空間裝置

　　書法的「碑」、「帖」形式，也被廣泛運用。「帖學」在明代以前獲得廣泛的重視，至清初仍有影響力，例如北宋太宗年間鐫刻完成的〈淳化閣法帖〉、乾隆年間完成的〈三希堂法帖〉等知名法帖，張照、劉墉、王文治、梁同書、翁方綱等書家也從帖學繼承改良，而呈現出新面貌。清初以降，金石出土日多，士大夫從熱衷於尺牘轉而從事金石考據之學，「碑學」受到矚目，如包世臣、康有為等書家的大力推崇，以及金農、鄧石如、何紹基、趙之謙、吳昌碩等書家、篆刻家從碑學中汲取靈感。

　　當代藝術創作中，西方現代手工書的藝術創作手法，與「法帖」的形式外觀結合，而形成另一種有趣的創作面貌。西方現代手工書的使用材料，主要是強調手抄紙（handmade paper）所製造出的肌理，搭配印刷、拼貼的美感，而作為文字創作或故事繪本。袁金塔在〈詩經說魚〉中也運用紙張的肌理、轉印、拼貼等效果，讓作品宛若圖文並茂的手工書。但是與西方手工書不同的地方，在於作品嘗試將傳統典籍、法帖中，木刻拓印的質感，帶入作品的文字與圖像呈現，對於傳統具有更密切的呼應。洪浩的〈藏經〉則是將古籍質感與現代拼貼手法融合在一起，藉由古今的時代差異呈現出對比的趣味性。對「碑」的重新詮釋，則是展現在立體裝置藝術中，例如大陸藝術家王晉以塑料所製作的〈新古今〉作品，讓石刻的碑文成為書頁造形中的文字，碑與帖的形式在作品中融合，成為矗立在街頭的現代裝置藝術。袁金塔則在〈江山如畫〉（圖2.114）和〈書法字源〉（圖2.115）中，以陶瓷和複合媒材製作立體的書本造形，表現著名碑文的片段，營造出同時具有現代感和歷史痕跡的作品。如袁金塔作品〈茶經新解〉（圖2.116），把古文學陸羽的《茶經》作為文本，以當代的圖像和環保議題做結合。宋冬的〈碑房〉則是將碑帖的大批印刷品，利用碎紙機裁剪成條狀，布置出一個碑帖的專屬房間。

圖2.114
袁金塔　江山如畫
2005　陶瓷
30×24×13 cm

圖2.115
袁金塔　書法字源
2005　陶瓷、多媒材
28×21×13 cm

2.116　袁金塔　茶經新解　2014　水墨鑄紙、綜合媒材　900×900×120cm

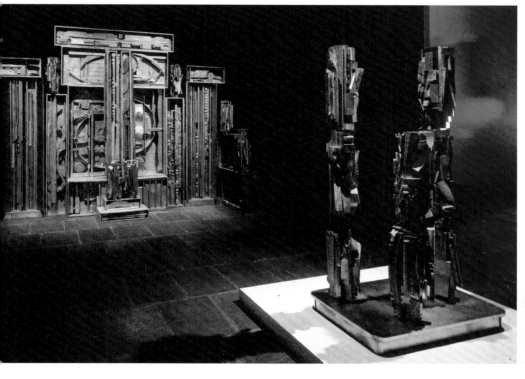

圖 2.117
路易斯・內維爾森
美國人對英國人的禮讚
1960–65 年
木材繪金色
309.9×426.7 cm

裝置藝術（Installation art），是一種萌芽於 1960 年代、興盛於 1970 年代的西方當代藝術類型，其重要性與時俱增。裝置藝術混合了各種媒材，在某個特定的環境中創造出自我的或概念性的經驗，藝術家甚至會直接使用展覽場的空間，也常常使用現成的物件而非傳統上要求手工技巧的雕塑來創作。如：路易斯・內維爾森內（Louise Nevelson，1899-1988）作品〈美國人對英國人的禮讚〉（An American's Tribute to the British）（圖 2.117），應用搜集而來的家具、斷片、箱子等木料，重新組裝並塗上白、黑或金色，成為新的創新作品。裝置藝術使用的媒材相當多元，包含了傳統的繪畫與雕塑媒材，以及現代的多媒體，例如影像、錄像、聲音、電腦互動裝置等。裝置藝術所使用的媒材五花八門，也因此，每種媒材都具有獨特的特性。安麗雅・路比克（Anlia rubiku）作品〈臺北晚燈〉（A Night Light in Taipei）（圖 2.118），便是運用現成的瓦楞紙箱拆開組裝成房屋的造型，在外牆上彩繪屋內的家具、浴缸、沙發……等。如張永村作品〈源遠流長〉（圖 2.119）運用水墨斑點在宣紙紙捲上創作，創新成為水墨裝置藝術。再以錄像藝術為例，有錄像藝術之父美譽的南韓藝術家白南準（Nam June Paik，1932-2006），在 1960 年代便已利用黑白

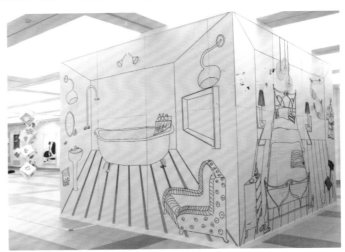

圖 2.118
安麗雅・路比克　臺北晚燈　2006　紙
45×423×342 cm
圖片來源：袁金塔策展。《時尚水墨：第一屆2006 當代水墨雙年展畫冊（下冊）》。台北：台北科技大學，2008。頁 27

圖 2.119
張永村　源遠流長　1984　水墨裝置
5000×1200 cm

圖 2.120
白南準於 1986 年以電視機和收音
機盒組合而成的單頻道錄像作品
〈機器人家族〉

圖 2.121
黃心建　月天蠶　2005　數位雕塑
50×50×50 cm
圖片來源：袁金塔策展。《2008 第二屆
台北當代水墨雙年展（下冊）》。桃園縣：
萬能科技大學，2005。頁 67

電視機作為媒材，將圖像畫面與電視裝置結合，甚至運用攜帶型攝像機，創作一系列影像
裝置作品（圖 2.120）。這些作品不僅被世界各大美術館收藏，甚至被評論家視為是解構
電視及其圖像意義的藝術創作，轉化電視、電子科技等工具的意義，讓這些電子產品不僅
是人類生活的日常用品，還可以具有藝術的意義。又如黃心建作品〈月天蠶〉（圖 2.121）
數位雕塑作品，也是如此，將科技數位媒體與藝術結合，跨域創新的創作。

　　1980 年代以後，複合媒材、立體裝置、觀念藝術等前衛藝術的形式，使得水墨藝術
的呈現方式有更多的選擇，而多元的樣貌形態也讓不同材料的藝術之間在形態上更為模
糊。其實從材料學的角度來說，水墨藝術的美學問題是可以釐清的。自傳統發展迄今的水
墨美學，是以一種擴充的趨勢，從傳統筆墨美學觀拓展至其他媒材的運用，而其擴充的過
程中，水墨藝術自身作品材料之美學價值是共通的基礎：墨可以用不同的繪畫工具表達、
也可以在不同基底材上作出美感變化，但是墨作為水墨核心材料的審美，是必須具備的基
本原則。所以，在材料學的觀點下，水墨藝術仍具有「水性媒介物」、「水性顏料」和「墨」
等作品材料的性質，其技法仍須表達出墨色的審美，而在工具的選擇上，則除了傳統繪畫
工具之外，可以有半立體的複合媒材、立體的裝置藝術，或是水墨動畫等呈現工具的不同。

2.3.9 時尚水墨、文化創意產業

當代水墨藝術與消費文明的另一項重要互動，在於水墨藝術進入消費文明中，進而創造出一種「新時尚」的文化風貌。在這個層次上，水墨藝術是以文化創意產業的產品形式，成為各種呼應現代人生活的物件。讓水墨藝術成為文化創意產業的一環，是水墨創作的大膽嘗試。

現代科技則讓水墨藝術成為一種影像素材，透過影像複製、印刷的技術，乃至數位化的技術，讓水墨藝術呈現在生活周遭的不同物品，而形成所謂的「文化創意產業」。

如袁金塔畫作圖像運用在服飾設計上（圖 2.122、圖 2.123.1、 圖 2.123.2）， 又如袁金塔作品〈放眼天下〉（圖 2.124）表現時尚流行的眼鏡，看透社會的愛錢、好色……等庸俗文化。或是谷文達將水墨藝術與動畫立體裝置結合（圖 2.125）、德國藝術家沃斯溫可·馬丁（Voßwinkel Martin，1963–）（圖 2.106）融合水墨與設計創作，乃至王天德運用絲綢、墨、焰的質感設計服飾（圖2.127）。

圖 2.124　袁金塔　放眼天下　1999　水墨紙本　115×123 cm

圖 2.126　沃斯溫可·馬丁　不夜城　308×100 cm

圖 2.122　Freeeast 公司以袁金塔的作品作為服飾設計的圖樣　　圖 2.123.1　　以袁金塔的作品作為服飾設計的圖樣

圖 2.123.2
以袁金塔的作品作
為服飾設計的圖樣

圖 2.125　谷文達　谷氏簡詞與十二生肖（局部）水墨與動畫片裝置　191×104×4cm×12

圖 2.127
王天德
中國服裝 NO.04-D09
2005
絲綢、墨、焰
圖片來源：袁金塔策展。《2008 第二屆台北
當代水墨雙年展（上冊）》。桃園縣：萬能科
技大學，2005。頁 48

　　如同布希亞（Jean Baudrillard，1929-2007）所提出的消費文化理論，[7] 消費活動不再只是商品功能的使用或擁有，也不僅是商業物品的簡單相互交換；而是一連串作為象徵性符碼的商業物品不斷發出、被接受和再生的過程。藝術將擴大這項互動的過程。相對於傳統自然主義式水墨的雅逸出世，「時尚水墨」關懷與表現的對象遠超過傳統水墨的範疇，是一種對社會文化高度敏銳的入世創作，能夠多元地呈顯出水墨創作與當前時尚流行消費等社會現況間的呼應。

　　消費文明則在當代水墨創作中再生為一件件藝術品，透過藝術家的創作，獲得不同象徵意義，並進而衍申出新的「時尚水墨」文化。透過與當代議題的積極互動，水墨藝術不再是弱勢的藝術媒材，反而以深厚的文化基礎，具備更多元的嶄新風貌，在平面、立體、設計、錄像、紙漿等複合媒材中，展現活力與爆發力。

　　當代水墨創作與消費文明的結合，不是水墨主體性的喪失，相反地，是賦予水墨藝術更多的活力，並且讓消費文明具有更多元豐富的內涵。水墨藝術從傳統的文人美學觀，走入當代大眾生活中，是讓各個領域中不同的觀點，彼此激發、融合出更多的想像力與創意，在帶給藝術產值的同時，提昇文化的內涵。由於經濟全球化，商品、服飾、音樂、影片……等文化產物和通訊、網路技術的發展，大大地增進各種文化間的交流與相互理解。在交流的過程中，了解自己的文化和其他文化的差異，理解異文化，在既有的認知中提出質疑，藉此達到文化知識的反思。差異性的存在，才是跨文化交流中最有價值之物，是文化得以開拓發展的動力。

7　Jean Baudrillard 著，林志明譯。《物體系》。臺北市：時報文化，1997。

2.4 想像力與創造力的培養

　　繪畫的本質意謂著「富有表現性意義的結合形狀和色彩」，繪畫源自於表現一些經驗的衝動，它可能是具象也可能是抽象，而這些經驗是最直覺且最能影響我們，藝術家透過有意義和富有表現性的形狀和色彩，藉以顯露出他的經驗和態度，同時也藉此引起欣賞者的共鳴。

　　水墨藝術的創作，有賴畫家的創造力。藝術的基本技巧與美學原則是可以傳授的，但是藝術創作的個人特質與風格卻難以教授，因為藝術創作是基於個人的領悟、內涵的深度。藝術創作，必須經過一段繁複地蘊蓄與培育過程，是否把握得好，關係作品成就至大。其關鍵所在，就在於創造性的有無。

　　創造性的特徵就是「新奇」。「新」要新的有意義、有內涵，「奇」要具有特色，要能「險」，要奇中有「正」，奇而「不怪」。十九世紀初的一位哲學家德傑蘭多（Degerando，1772–1842）就認為：一切的創造，都只不過是新的組合而已，[8]如畢卡索的〈牛頭〉（Bull's Head）（圖2.128）。二十世紀的法國現代畫家尚·杜布菲在他的《意見書》（Prospectus）中寫道：「藝術的本質便是新奇性，對於藝術的見解也同樣應是新奇的，唯一切合藝術的體系，便是不斷地創新。」[9]「新」與「奇」和時空緊密連在一起，

圖2.128　畢卡索　牛頭
1942　舊腳踏車拼組　33.5×43.5×19 cm

因為今日的「新」，明日可能已成為「舊」；今日的奇，明日可能已是普通的「不足為奇」了。因此，時空因素的把握，便成為創造的關鍵所在。

　　過去，創造性長期被蒙上神秘的色彩，有的以為神授，有的以為是不學而能的天賦才能，僅為少數天才所有。現在專家學者們，不但發現創造性可經學習而得，而且發展出許多開發創造性的方法，包括從哲學、美學、心理學的角度去研究，這些都是我們在進行水墨創作的過程中可以運用的寶貴資源。

一、創造性的意義

　　韋氏英文大辭典對創造的解釋是「生生」（to bring into being）。簡單扼要，涵義深

8　劉文潭譯。《西洋六大美學理念史》。1987。頁334
9　劉文潭譯。《西洋六大美學理念史》。1987。頁342

邃。[10]「生生」，不息也，含有創新蛻變之無限生機。

心理學家蒙尼（Ross L. Mooney，1906–1988）認為創造（Creativity）涉及創造者（Person）、創造過程（Process）、創造品（Product）與環境（Environment）。創造者是指具有獨立性與自我實現的人格；創造過程是指創作的全部過程；創造品是指最後成功的新作品、環境則是指產生創造品的環境，包括家庭、學校、社會。[11] 易言之，所謂創造應包含創造者、過程、作品及環境。

二、創造者

藝術品是藝術家創造出來的，所以藝術家是創造藝術的主宰，因此，藝術品自然離不開藝術家本身及四周所給予外在的因素的影響。換言之，作品的內容與形式決定於創作者的智慧、個性、人格、民族性、環境與時代精神，也就是創作者的創造背景。

藝術的創作需要天才，這是大家公認的事。藝術家將思想感情構成「意象」，再經由媒介表現出來，這不是普通的意志作用可以完成，而需要才智的融會。天才，即是天賦才能，如果以通俗的話來說，天才亦可稱為智慧，是高度的生命力，在同時代大流中，強於其他生命力。今日的行為學家對天才的研究，已累積相當成果，僅將其發現天才的共通點，介紹如下 [12]：

（一）**才華體現**：天才是個多種能力的體現，是個人智、情、意三者最高的成就。世界上很少有人能夠體現全部的潛能，常人所用的潛能，只達所有潛能的百分之一二，而天才所用的潛能，無論就縱面與橫面而言，都較常人深廣。才華是智力、知識、技巧與創造力的總合。才華不能與智力相提並論，智力高者，創造力並不見得高。智力到某一程度以後，情與意在創造上扮演更重要的角色。

（二）**創造革新**：天才除了創造力外，更重視該人超越時代的造就。例如荷馬（Homer，約公元前 9–8 世紀）處在一個無知的但又啟蒙的時代裡，詩歌還停留在原始狀態，他既無典範可資參考，又無良師教導，僅憑自己摸索創造，而寫出光芒四射的《伊里亞德》（Iliad）和《奧德塞》（Odyssey）二本史詩，堪稱劃時代的創造。

（三）**影響力**：天才的造就，必定對該領域有長久而宏大的影響。有時由於創造者的觀念過於前進，該領域的專家還不能領略其發明的要旨與含義；有時對於該創造過於新穎，一反「常理」不為大眾所接受，以致其創造成就暫時被時代所埋沒或摒棄。如後期印象派畫家梵谷他以主觀的手法來呈現內心感情世界，色彩強烈，筆觸奔騰有

10 Marilyn Finnegan.*New Webster's Dictionary of the English Language.* college Edition Consolidated Book, Chicago New York,1984, p.372.

11 郭有遹。《發明心理學》。1992。頁 11

12 郭有遹。《發明心理學》。1992。頁 11

力、充滿不安的情緒與內在的激情，成為後來表現主義（Expressionism）的先驅。
但他生前不曾賣過畫，唯一的一張是他弟弟買去的。

（四）**創作年距與創作量**：天才創造年距都很長。有一位研究者發現，十九世紀的科學家
與作家，他們平均創作年距各達三十年到四十年。各種研究顯示越早從事創造的天
才，其創作量便越多。創作量越多者，其達到高峰的可能率也越高。

（五）**個性**：心理學上所謂的個性，乃是精神生活之於個人的差別情形。因為人類的生活，
一面有其共通之點，另一面復有其特殊之點，即是個性。易言之，就是每個人的內
部生活，各有傾向不同。這個傾向就叫「個性」。個性是與生俱來的性情，依著它
來決定每個人的好惡。因此，也就決定了每個創作者的創作態度，所以說有個性的
作品，就有獨特之處，是內心的流露，自然而純真。我們常說：「畫如其人」就是
這個意思。

（六）**人格**：藝術家的人格特徵與生活方式，在所有行業中可說是多彩多姿的。我國古人
常以「清高脫俗」、「嘯傲煙霞」、「不食人間煙火」來形容。西方則多視藝術家
行徑怪癖、不修邊幅、具有神經質傾向。根據心理學家各項研究顯示：藝術家個性
內向，精力旺盛，並且對從事的作品與事業鍥而不捨，具有不屈不撓的精神。[13] 藝
術家與科學家一樣都是氣質平和。富於創造性的藝術家人格特徵是智慧高，富於獨
創力、領悟力、與抽象（理論）思考力，且具有獨立的思考與行動的習慣，求知與
求美的興趣高，對經驗有廣大的開放性。他們的生命都有一個明確的方向，夙夜匪
懈，朝理想目標奮進。

（七）**環境與民族性**：人類文化一開始，即深受其所生存居住的「地域影響」。地域指的
是土地，包括位置、地勢、面積、氣候等。由這些組成所謂的「地理環境」。任何
民族的文化成果，無不深受地理環境的影響，而完成其獨特的表現。換言之，「地
理環境」是人類「文化環境」賴以建立形成的基礎。作為文化藝術的繪畫作品也不
例外，自然在作品中顯出地域的氣息與情調。傳統水墨發源於中國，其版圖遼闊，
地域環境差異大，南北民族的精神生活，始終呈現著不同的色彩。北方高山峻嶺，
平原廣漠，景物蕭條，氣候寒冷，形成北人重實際，崇武德的習性。南方山明水秀，
川澤縱橫，豐物茂美，氣候溫和，形成南人崇玄想，愛文治的習性。因此，北方藝
術多慷慨激昂之思，南方藝術富悱惻纏綿之情。李思訓、王維的不同畫風，肇因於
此。李思訓作品工整華麗，以小斧劈皴法（適合陝北的山石質感），鈎線、重彩表
現青綠金碧山水，王維作品以水墨（南方多霧潮濕）表現出江南的詩情畫意。

13 郭有遹。《創造心理學》。1989。頁 2–5

（八）**時代**：對藝術具有影響的特殊力量，除智慧、個性、人格、民族性、環境外，便是藝術家生存的時代。它包括政治環境、社會變遷、時代思潮。日本評論家金子筑水曾說：「藝術由時代所產生，更進一步去創造時代，這是藝術家最偉大的本領。藝術家一方面根據一定的時代精神去創造作品，而又在此作品中，顯示思想上特殊的傾向或潮流，……」[14] 南宋李嵩的〈市擔嬰戲圖〉，圖中人物穿著與玩具充分顯現時代因子。試想今日我們的衣飾與小孩的玩具，與之兩相比較是多麼不同，單就以玩具材料來看，昔時是竹子木頭，今日則是鋼鐵橡膠。

在「創造者」的部分，藝術家的個性、學養，必然會決定作品的內容與形式。藝術家創造作品，深受個性、環境及時代精神的影響。每個人的稟賦、氣質不同，創造方法也就不同，當然作品也就相異。藝術家在追求新奇時，要兼顧主觀與客觀。因為假如新奇瀕於不知所云，以至無法引起共鳴，這便流於作者絕對的主觀，而失去最基本的普遍性原則。因此，新奇既是主觀的標準，又是客觀的標準。新奇經過主客觀的檢驗後，呈現出百分之百的原創性，這樣的新奇才是創造。另外，具有創造性的人，其作品不只是新奇，而且也是一種特殊才能、心靈能力，以及個性的具體呈現，這也是衡量一件作品是否有創造性不可或缺的要件。創造中的新奇、心靈能力，不只出現在藝術家的作品中，也同樣出現在其他專家如科學家、心理學家、軍事家、政治家的成果中。所以，藝術家的創造，必然還有些特別的素質，那就是某種幻想、想像力的呈現。例如中國上古社會「龍」的圖像、《封神榜》的故事，呈現想像的造形和故事情節，像這樣的創造性，是藝術之所以吸引人的重要特點。

三、創造過程

在「創造過程」的部分，運用創造性的方法來思考，是很重要的過程。現代西洋繪畫大師米羅在 1947 年接受訪問時，曾描述自己的創作過程：「當我住在帕爾馬（Palma）旁邊，我習慣花數小時去看海，我在孤立時，音樂和詩對我非常重要。午餐後，我會去教堂聽風琴演奏，我會坐在空空的哥德式室內作白日夢，想像出造形來。」[15] 從米羅的自我剖析，我們發現他有時會先有想像，再經理性思考安排，終至作品完成。要想更富有創造性，就得先克服那些些創造思考的障礙，也就是找出阻撓創造的原因，然後加以解決，例如對任何事情都習以為常、沒時間思考、沒時間創造、碰到問題視而不見，恐懼失敗，怕別人批評、不敢突破等個性，常常是阻礙我們進行創造性思考的態度。

藝術創作的過程是先由感性的衝動，再經理性的思考安排，終至感性的呈現。藝術家的感受來自內在的思想感情與外在的自然人生，當外在的自然人生與內在的思想感情相結合時，產生心中的「意象」，再將「意象」以具體的媒介物表現出來，這就是創造的整個過程。簡言之，創造過程就是藝術家由美感衝動到具體的將藝術品表現出來的過程。創造

14 盧君質。《藝術概論》。1979。頁 107
15 Herschel B. Chipp,.*Theories of Modern Art.* 1968, pp.432–435.

的過程有兩種形態，第一種是理性較多，比較科學式的，指個體從開始創作到作品落實的一段心智歷程；第二種是感性較多，比較浪漫式的，著重隨心所欲，因境生情，無所為而為的創造活動。

第一種型態的創造，我們將其仔細分析，可分為觀察、體驗、想像、選擇、組合、表現六項過程。所謂觀察，即是以視覺感官感受實物的存在，經由感官而獲得對外物的認識，觀察必須仔細而深入。它是開啟靈感之鑰。體驗，即是親身經歷，體驗必須深刻，它是蓄孕創作的階段。想像，即是根據觀察、體驗所得加以聯想、幻想。在藝術創造中所需要的想像是創造性的想像，它是以過去的生活經驗為基礎，加以選擇、組合而構成一種新的創造。所以，生活經驗愈豐富，想像力也愈能運用自如。想像力愈豐富，創造力愈強。它是創造力的靈魂所在。所以生理學家季拉德（R.W. Gerard，1900–1974）將創造性的想像稱之謂：「產生新觀念或新見解的心理活動。」米開朗基羅（Buonarroti Michelangelo，1475–1564）說：「一個人不是用手，而用腦筋去繪畫。」莎士比亞（William Shakespeare，1564–1616）說：「想像是一種超凡的力量，這種力量是造成人類成為萬物之靈的原因」。[16] 選擇，是將眾多材料中篩選出適合創造之用者，它是去蕪存菁的作用。組合，是將選擇過的材料加以適當地組織安排構成，使之成為有生命、有靈魂的作品。表現，即是以媒介，將心中「意象」表現出來。前面五個步驟是構思立意，最後一個步驟是實際動手去完成作品。例如，宋張擇端的〈清明上河圖卷〉，此圖描繪了北宋都城汴梁繁華熱鬧景象。街道縱橫，店鋪林立，車水馬龍，人潮如湧，拱形橋一段的情景是畫面精華所在。全圖表現了北宋時京都的水陸交通，市集買賣，手工業生產等各方面經濟活動，是一幅反映當時社會風貌的傑出風俗畫。試問，張擇端如未經觀察，如何把握人物車船的造形？未經體驗如何描寫人物走獸神態？未經想像如何能創出這般生動有趣的情景？未經選擇如何能表現出精粹？未經組合如何能作此嚴謹安排？沒有表現能力，又如何能將這構想完美地表現出來呢？

第二種型態的創造，多為隨興而發，自由流露出來的性情之作。如詩人墨客，其學養、境界已達超凡出塵後所產生的即興之作。此類作品多屬一氣呵成，已臻化境，並無明顯的創作階段之劃分，有時甚至無跡可循。李白作詩，有時不受規律的束縛，像天馬行空，縱橫馳騁。蘇東坡、文同、米芾等作畫常不經修飾，只求氣韻及真情流露。

上述兩種不同創造過程，在歷史上不難發現。例如李白與杜甫，李白的創作似乎是意到、手到，臻於心以馭筆的地步；杜甫的創作是一種慘淡經營，經過一番安排與苦思。又如李思訓與吳道子，唐天寶年間，玄宗想到四川嘉陵江三百里山水的優美，遂請畫家李思訓與吳道子於大同殿寫繪。李思訓經數月方成，而吳道子一日竟成。兩者，一以工密勝，一以水墨勝，各具特色，玄宗看後說：「李思訓數月之功，吳道子一日之跡，皆極其妙」。

16 凌嵩郎。《藝術概論》。1972。頁105

四、創造的類型

我們知道，藝術家創作作品，深受個性、環境及時代精神的影響。每個人的稟賦、氣質不同，創造方法也就不同，當然作品也就相異。根據心理學家扼佛泳‧泰勒（Irving A. Taylor），於 1975 年發表的文章認為創造品的性質與複雜性，將創造分為以下五種類型[17]：

（一）即興式創造（Expressive Creativity）：這種創造，往往即興而至，無的而發，高潮所至，放浪駭形，不知東方之既白。這種情境在王羲之的蘭亭序中有很生動地描寫：「……群賢畢至，少長咸集，此地有崇山峻嶺，茂林修竹；又有清流激湍，映帶左右，引以為流觴曲水，列坐其次。雖無絲竹管弦之盛，亦足以暢敘幽情。是日也，天朗氣清，惠風和暢；仰觀宇宙之大，俯察品類之盛；所以遊目騁懷，足以極視聽之娛，信可樂也。夫人之相與，俯仰一世，或取諸懷抱，晤言一世之內；或因所寄託，放浪形骸之外。雖取舍萬殊，靜躁不同；當其欣於所遇，暫得於己，快然自足，曾不知老之將至」。這種詩人雅集，參與者率性而為，盡情而歡，或高談闊論，或即席揮毫，或高歌一曲，或舞之，蹈之，已到忘我的境界。這種以自由與興懷為主的創造活動，泰勒認為是其他創作的基礎。所以，對特別重視創造，尤其藝術創作的人，應養成隨身帶有紙筆，將一時偶發的感受或靈感記錄下來，待日後深入思考，作進一步的發展。

據畫史記載唐代王洽「善潑墨，畫山水，時人故亦稱王墨。遊江湖間，性多疏野，好酒，凡欲畫障，必先飲，醺酣之後，即以墨潑，或笑或吟，腳蹴手抹，或揮或掃，或淡或濃，隨其形狀，為山為石，為雲為水，應手隨意，倏若造化」。宋梁楷的「潑墨仙人」，以及近人張大千的潑墨潑彩作品，在創作開始的一剎那，都是即興式的表現。還有西方的超現實主義的自動性技法（automatic painting）、紐約抽象表現派（Abstract Expressionism）畫家如帕洛克（Jackson Pollock，1912–1956）、德庫寧（William de Kooning，1906–1997）的作品都是屬於這種創造方式。

（二）技巧性的創造（Technical creativity）：這種創造需要使思路適應客觀的要求，應用科學上或藝術上的原理原則，以解決特殊與實用的問題，以增加作品（產品）的精密度與完整性。例如照相寫實主義（Photorealism）畫家，他們利用幻燈機將幻燈片或照片投影在畫布上，然後在畫布上描摹，以求更精確地掌握輪廓外形，他們以噴槍代替畫筆，如此更能客觀，細微而毫不具個性的描寫，達到亂真，比真還真的境地。

（三）發明的創造（Inventive Creativity）：發明的創造是產生新觀念的一種創造。主要是舊物新用，用另一種眼光來看舊東西。西洋現代畫家杜象（Marcel Duchamp，1887–1968）的藝術創造就是用這種方法，他在 1915 年的一篇論述，名為「藝術

17 郭有遹。《創造心理學》。1989。頁 2–5

觀大轉變，破壞偶像者馬賽勒杜象著」闡述對傳統的藝術觀功能的置疑。[18] 在他的一件作品名為〈噴泉〉是現成的尿缸（男用小便池）。尿缸在一般人眼中怎麼可能成為藝術品，但杜象以新美學觀來詮釋，而成為一種新的創作。

（四）**革新的創造（Innovation Creativity）**：革新的人，必須具有高度抽象化，概念化的能力，以及敏銳的觀察力與領悟力，以洞察隱藏在原理原則以及各種概念背後的前因後果，並進而發掘問題解決問題，產生新的創造。近代大書家吳昌碩就是一例，他窮畢生之力，臨摹鑽研石鼓文，自謂「曾讀百漢碑，曾抱十石鼓」最後終將石鼓結字加以變化，石鼓原文圓中帶方，他將之變為瘦長，右邊提高再融入參與兩周金文，故婉蜒姿肆，自創一格。

（五）**新興的創造（Emergentive Creativity）**：這種創造最為複雜、深奧。它所牽涉的是前所未有，最抽象而基本的原理原則。由這些原理原則所組成的新觀念新學說或由一些抽象符號所代表的新作品，如後期印象派（Post-Impressionism）畫家塞尚（Paul Cézanne，1839–1906）不滿於印象派（Impressionism）畫家追求外光色彩的表象畫法，希望在物象的表面之外尋找永恆的性質，因而發現「自然中所有形體是基於圓錐型、圓球型、圓柱型」。[19] 進而開啟二十世紀的新藝術運動、野獸派（Fauvism），立體派（Cubism）相繼應運而生，他本人也因而被尊為現代繪畫之父。

以上五種創造類型，每一種都牽涉到不同的生活經驗與智慧，有的創造者的作品可能只單純屬於一種類型，有的可能包含兩三種類型。但不論如何，這些都是富創作性的作品。

五、想像力

創造需要豐富的想像力，而想像力肇始於聯想，現分析如下：

收集表現素材 → 聯想 → 分析素材 → 想像重塑 → 創意

（一）聯想——創意的起點

1. 聯想的定義

聯想是創造的起點。藝術創造是以現實世界為基礎進行再造，而這種基礎的尋找發掘是通過聯想來實現的。

所謂聯想是根據一定的相關聯性，從一個事物推想到另一個事物的思維過程。聯想可以從一個點出發，向四面發散，可以從「形」，如從圓形聯想到太陽、車輪、電扇……等。也可以從「意」，如秋聯想到涼意、落寞……等。藝術家通過「意、形」的聯想，找到描

18 沈麗蕙。佳慶藝術圖書館 –3《新地平線》。1984。頁 168
19 HW. Janson,. *Histiry of Art*. 1977, p.621.

圖 2.129　袁金塔　本草綱目新編　2015　水墨、鑄紙、綜合媒材　1120×270×150 cm

述思想的符號，觀者通過符號「形、意」的聯想體會其中含義，如袁金塔作品〈本草綱目新編〉（圖 2.129、圖 2.129.1），因現代社會的食安問題（多氯聯苯、餿水油、地溝油……等等），聯想到明朝李時珍《本草綱目》治病養身的這本醫典，將兩者連結進行創作。其實，這就是符號學裡的「符徵」、「符旨」。「符徵」是指符號圖形，「符旨」是指符號圖形背後的含義，當我們創作時應思考二者的相互關係。

2. 聯想的方式

（1）**相似性的聯想**：一些表面看起來不相干的事物，經思索後發現其間存著：「外在或內在」的一些相似性「關係」而產生聯想，稱為相似性聯想。

● **形與形之間的類似聯想**：指一些事物由於相似的形態或是某種類似的外在特徵等而產生的聯想，又稱相似性聯想。枯葉聯想到魚，如袁金塔作品〈葉魚〉（圖 2.130）。

圖 2.130
袁金塔
葉魚
2007
水墨紙、綜合媒
61×28 cm

圖 2.129.1　袁金塔　本草綱目新編（局部）

圖 2.131　袁金塔　臺灣魚─漂泊的命運　2002　水墨、紙、綜合媒材　122×140 cm

- **意與形之間的聯想**：指借助象徵意義將各種具象的事物與抽象概念相聯繫的聯想
 方式。如從臺灣歷史上的孤兒性格，聯想到臺灣島漂浮在大海中的流浪魚，袁金
 塔創作出作品〈臺灣魚──漂泊的命運〉（圖 2.131）。

（2）**連帶性聯想**：是指由於事物間在時空上或邏輯上有聯繫所形成的聯想，在創意表現
中常用的有四類：

- **進階聯想**：指事物在時間或空間上接近而形成的聯繫，如：馬格利特（René
 Magritte，1898–1967）〈人的情境〉（The Human Condition）（圖 2.132）。

- **因果聯想**：指事物由於前因後果的關係而被聯繫在一起，可以由一個原因推想到可能產生的多種結果，也可以是由一個結果推想到多種原因。

- **對比聯想**：這是一種反向的思維方式，從與發想起點相對、相反的方向去聯想。

- **替代聯想**：以個體替代群體、以局部替代全部的聯想方式。在圖形中，通過替代聯想凝聚形態，以最有表現力和形式感的部分，進行再創造構造出有審美價值的形象。

（二）想像——創意的核心

1. 想像的定義

想像在心理學是在通過對記憶表象進行加工改造以創新形象的心理過程。在現代圖形創意中，想像是在對通過聯想所獲得的素材基礎上進行加工，是以記憶中的表象為起點，借助經驗，按照人的感覺和意圖對素材進行重新加工塑造，建立一個新形象的過程。

圖 2.132
馬格利特　人的情境　1933　布面油畫　100×81 cm

2. 解構

在進行想像的過程中，第一步是對既有元素進行解構，這實際上是對內容形態進行分析認識的過程。所謂解構是指對元素形態進行分解，將其分為特徵部分與可塑部份。特徵部分是指元素特有的、可做為識別依據的部分，如鐘錶的時間刻度、手機的阿拉伯數字。通常來說，特徵部分在元素的想像重塑中保持相對穩定，受眾由此辨視出元素。由於圖形是利用元素的象徵性傳情達意，如果受眾連元素是什麼都無法辨認出來，更談不上對其所指向含意的理解了。可塑部分是指元素中可以大膽改變並具有一定可塑的部分，如鐘錶的外形輪廓、手機的造形材質等，對於這些部分要充分挖掘再造重塑的可能性，進行全新

的重建，這樣做不僅不會影響元素的識別，而且正是體現創造性的重點所在。值得注意的是，對元素可變與不可變部分的劃分是相對的，一部分保留，另一部分則改變，反之亦然。

3. 創意表現法

（1）**打散重構，分割裂變**：將原形分解，打散後按照一定目的，以新的方式重新組裝。這種重新組裝可以改變原有順序和結構，也可以對局部進行重複增加或削減去某些部分。對完整的形態進行分割，通過打孔、切割、開啟、斷置等方式改變原形的封閉形式，形成有趣的新形象，如摩爾（Henry Spencer Moore，1898–1986）的〈斜躺圖〉（Reclining Figure）（圖 2.133）。

（2）**質變、替換**：質變就是改變對象的原有材質，而代之以其他材質。替換是指在保持原形的基礎上，物體與某一部分被其他形、素材所替代。不論前者與後者，目的都是要有「新意」，如：馬格利特的〈紫羅蘭之歌〉（Song of Violet）（圖 2.134），將人的肉體替換成石頭質感。

（3）**集合、堆積、擴增**：指將原本單調、單一的物體，使其量多，也就是數大為美，用集合、堆積、擴增組合成一大群而產生豐富的美感，如袁金塔的〈迷〉（圖 2.135）。

（4）**尺度誇張，縮小或變大**：對人們主觀經驗中所熟悉的物體，進行尺寸體量上的誇張變化，將小的放大，大的縮小達成強

圖 2.133 摩爾 斜躺圖
1935–1936 榆木 48.26×93.34×44.45 cm

圖 2.134 馬格利特 紫羅蘭之歌
1951 油彩畫布 100×80 cm

圖 2.135　袁金塔　迷　1995　水墨、宣紙、綜合媒材　84×108 cm

烈對比,而產生新奇感,如馬格利特
〈聽力室〉(The Listening Room)
(圖 2.136)。

(5) **拼置同構**:將兩個以上的物形,各取
部分拼合成一個新形象的圖形構建
方式。拼置的組合方式有兩點需要注
意:一是原形中保留下來的部分應
是特徵性的,保留原形能被識別出
來;二是拼置連接要自然,組成的新
形象具有視覺上的完整性和合理性,
如袁金塔〈葉魚〉(圖 2.137)。

圖 2.136　馬格利特　聽力室
1952　油彩、畫布　45×54.7 cm

圖 2.137　袁金塔　葉魚　2008　水墨設色、紙、綜合媒材　90.5×122 cm

圖 2.138　艾雪　白天與黑夜　1938　木刻版畫　39.2×67.6 cm

（6）**圖地反轉，正負形同構：**假設我們把畫面分成圖與地（背景）二部分組成，當地與圖份量相近，而且地與圖的形態可以各自獨立。換言之，我們可以看到地反轉，具有圖的意義，我們同時看到二個圖形巧妙互動，而產生二圖相爭有趣的美感，如艾雪（Maurits Cornelis Escher，1898–1972）的作品〈白天與黑夜〉（Day and Night）（圖 2.138）。

（7）**一形雙意：**是指圖形具有「同時性」，一個畫面元素，由於觀察的方法和角度不同，可以看到兩種事物形態，從而象徵兩種含義。在藝術作品中，超現實主義畫家達利（Salvador Dalí，1904–1989）的不少作品也體現出這種「同時性」，如作品〈奴隸市場與伏爾泰的消失的半身像〉（Slave Market with Voltaire's Vanishing Bust）（圖 2.139），近看時是奴隸交易市場的場景，遠看時又成功成為伏爾泰的胸像，原先兩個人物的頭此時也變成了伏爾泰的雙眼。

圖 2.139
達利
奴隸市場與伏爾泰
的消失的半身像
1940
油彩、畫布
46.2×65.2 cm

　　在創作的過程中，創作者可以多方嘗試、實驗，特別是一些偶然、意外的新發現與效果，值得我們特別去珍惜。因為這些新發現，往往蘊含著無限創意，如袁金塔看到枯葉想像成魚的創作過程（圖 2.140.1）至其完成作品〈葉魚（一）〉（圖 2.141）、〈葉魚（二）〉（圖 2.142）。這是個人所獨有的，經過一段時間的累積，便會形成個人風格。心得筆記對於創作也很有幫助，有一些可以是閱讀後去蕪存菁的紀錄，有一些則可以是平時隨想的雜記，它是來自內心的自覺，是發現「自我」的心路歷程，它像一面鏡子，忠實地反映出自我。透過心得筆記，創作者可以思索藝術觀、表現內容、使用媒材、技法、裝置方法……等，以及過去自己的作品是什麼？現在又是什麼？未來又如何？它儲存了創作者很多的想法，雖然日後有些內容可以用，有些不能用，但無論如何，在創作生命中，它可以讓作者的靈感湧現，創意不會匱乏。

圖 2.140.1 我們可以在日常生活中尋找各種靈感

圖 2.140.2 尋常的葉子會讓你聯想到什麼？

圖 2.140.3 葉子的造形形態或外在特徵讓你產生的聯想

圖 2.141 袁金塔 葉魚（一） 1998 水墨紙、綜合媒材 43×59 cm

圖 2.140.4　它的造形是否像魚？

圖 2.140.5　我們可以根據聯想來進行創作

然後完成一張具有創意的作品

圖 2.142　袁金塔　葉魚（二）　2001　水墨、綜合媒材　41×45 cm

六、創造性的思考

（一）人腦的結構與功能

我們知道大腦可分成兩部分—左半球與右半球。加州大學的奧斯坦教授（Robert Orrstein，1942–2018）的研究報告指出，大腦左半球控制下列的腦力活動：（1）數學；（2）語文；（3）邏輯；（4）分析；（5）寫作；（6）其他相似的活動。他認為專用一側大腦的人，另一側大腦的功能多多少少會減退。

根據記載，愛因斯坦（Albert Einstein，1879–1955）自己說，他的相對論並不是坐在書桌前苦思出來的。而是在一個夏日的某一天，躺在一座小山坡上想出來的。當他半閉著雙眼向上看時，太陽透過他的眼皮，放射出萬道光芒，他想，不知道搭乘這些光線的滋味如何？就在想像中，他乘著光束做了一趟宇宙之旅。他相信自己的想像，回家後演算出一個新的數學方程式來解釋這個事實，相對論於焉產生。愛因斯坦的剎那間想像靈感與事後演算，已將他兩側大腦功能發揮淋漓盡致了。

還有大畫家達文西也是將腦力用得最完善的人，他不但擅長數學、語言學、邏輯學、解剖學和分析能力，同時亦精於應用他的想像力、感受力來創造繪畫作品。

（二）創造性思考法

1. **創造性思考的障礙**：要想更富有創造性，就得先克服那些創造思考的障礙，也就是找出阻撓創造的原因，然後加以解決，現分述如下：

（1）**習慣**：習慣常常被認為是一種刻版而缺乏創造性的反應方式。所謂「習慣成自然」，在不知不覺中，我們的創造性被習慣性扼殺了。

（2）**時間**：我們常說沒時間思考，沒時間去創造，但反過來說，有時間成為更富有創造性的人，他們的時間也是抽出來的，一天 24 小時每個人都是一樣，只不過他們養成馬上做，即刻思考的習慣。

（3）**沒有問題**：我們常說「恨晚生五百年」，以為所有的創造發明都給前人做完了，一切都沒問題了。其實不然，牛頓之後，不是又有愛因斯坦，問題還多著呢！端看你有沒有用心。所有的問題都可能提供創造性的挑戰和機會。

（4）**恐懼失敗**：自滿以及對現狀的滿足，使我們不能富於創造性的成長，往往是「害怕失敗」的心理所造成。實際上，科學家、藝術家在得到他們所預期的結果之前，總是經過一番實驗和失敗的。[20]

20 呂勝瑛、翁淑緣譯。《創造與人生》。1990。頁 22–23

（5）**怕別人批評**：創造力常會受到別人的批評而有所妨礙中斷。

2. 創造性思考法的種類

（1）水平思考法（Lateral Thinking）

● 水平思考法的意義與效用：

50 年代，心理學家基爾福特（J. P. Guilford，1897–1987）發現一般人的思考模式大致可分成兩種：發散式思考（Divergent Thinking）與收斂式思考（Convergent Thinking）。[21] 收斂式思考比較適合解決「一題一題」的問題，因為這種問題往往是依照邏輯思維而來，只有個最好的答案。因為再三思索的目標只有一個，思路彷彿紛紛從問題出發，向答案集中收斂。所以稱為「收斂式思考法」或「垂直思考法」。這種以對錯為指標，以是非為基礎的思考方法，不但常見常用，也極為重要，它幫助我們推理、析疑、解難和學習運用知識。可是，假如一個問題有很多可能的解答，評估這些答案的時候，我們不問對錯，只問那一個答得妙，最幽默，最富奇趣，最有創意，則思考作答不能僅依垂直收斂法。而必須用發散式思考法。所謂發散式思考，就是一種直覺式的思考，比較適合處理有很多答案的問題。其思路是從各個問題本身向四周水平發散，各自指向不同的答案，無所謂對錯，但往往獨具創意，別富巧思，令人拍案叫絕，玩味無窮。

英國前首相邱吉爾任國會議員時，有某女議員素行囂張。一天她居然在議席上指罵邱吉爾說：「假如我是你老婆，一定在你咖啡杯裡下毒藥！」狠話一出，人人屏息，卻見邱吉爾起立頑皮笑答：「假如你是我老婆，我一定一飲而盡」，結果，全場人士及那位女議員哄堂大笑。[22]

電台節目主持人問林語堂何謂「理想丈夫」？他笑瞇瞇地說：「理想太太的丈夫」；又問「太太跟小姐有什麼不一樣？」他還是笑瞇瞇地說：「所有的太太都一樣，每位小姐都不同」。[23]

邱吉爾寓諷於答，立刻化戾氣為祥和。林大師正題曲答，別富靈慧和妙趣，他們都精通水平思考法，碰到「非常」狀況，能不按章法，別出心裁，跳出是非、對錯、邏輯因果等層層的拘束，把思路水平發散，自「意外」的領域，提出幽默或啟人心智的「好」答案。

21 仲述譯。《組織創意力》。1993。頁 23
22 謝君白譯。《水平思考法》。1986。頁 2–3
23 謝君白譯。《水平思考法》。1986。頁 2–3

（2）水平思考法的四大原則：

● **認識舊觀念的偏極效果：**我們知道，不停地把同一個洞愈掘愈深，再怎麼辛苦，也掘不出不同的兩個洞來。邏輯就是把洞掘得更深、更大，使之臻於理想的工具。但如果原來的洞，位置在一個錯誤的地點，那麼，無論以後再花多少氣力也無濟於事。垂直思考就是埋頭苦幹，把同一個洞愈掘愈深的功夫。水平思考則是另謀發展，在別處試掘其他的洞。歷史上偉大的新觀念，科學上重大的進步，往往都是那些忽略現有的洞穴，重頭開始的人。他們另覓新址，或因對舊洞的不滿意，或因個性上的求新求變，或不願模仿，或心血來潮，興之所至。如近代繪畫大師馬諦斯創立野獸派，畢卡索創作出立體派作品〈裸體舉起手臂〉（Nude with Raised Arms）又名〈阿維尼翁的舞者〉（The Dancer of Avignon）（圖 2.143）。

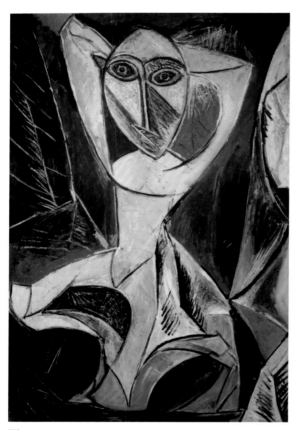

圖 2.143
畢加索　裸體舉起手臂（阿維尼翁的舞者）
1907　油畫　150.3×100.3 cm

圖 2.144　水獸迎親　民國初　民俗版畫

● **尋求觀察事物的不同角度：**同樣一瓶酒，在樂觀主義者眼中是半滿的，但悲觀者都說它空了一半。曠世奇才蘇東坡有詩云：「橫看成嶺側成峰，遠近高低各不同，不識廬山真面目，只緣身在此山中」。橫看成嶺側成峰，不就是不同角度的觀察結果。我們觀察事物，其結果假如是沒有任何問題，那就不會有創造了。因此，首先要能發現問題才有下一步的創造。

我們遇到問題時，多想幾種解法，也許是三是五，或是更多。然後依這個數字，再刻意找出這麼多觀點來，即使多荒謬牽強，也得找出一定數額來。過些時日，我們發覺，不同的觀點，不再那樣難。另外，我們也可以刻意把某些正常關係顛倒過來。如

圖 2.145
巴塞利茲
臥室
1975
布面油畫
250.3×200 cm

此,作反方向的思考,自然會發現新點子。例如民國初年流行的民間年畫〈水獸迎親〉(圖 2.144),即是以動物比擬人物,讓彼此的造形結合,畫面以青蛙抬轎,轎上坐一美女,蟹、蚌、蝦、螺作吹鼓手,打大旗,滑稽送親,詼諧有趣。又如德國新表現派畫家巴塞利茲(Georg Baselitz,1938–)作品〈臥室〉(Schlafzimmer)(圖 2.145),畫中景物全是倒立的,一反常態倒立的構圖就是反方向思考。[24]

● **脫開垂直思考的嚴密控制**:水平思考法的第三個基本法則,是要了解垂直思考法的本身就產生新觀念而言,不但效率不高,反而會造成妨礙。如美國紐約抽象表現派畫家帕洛克的作品〈1A 號〉(Number 1A)(圖 2.146)中,帕洛克放棄傳統油畫技法,一步步、按部就班的畫,而自創滴彩法。他邊走邊滴,自述上說:「我的畫並不是從畫架產生出來;在作畫之前,我從未攤開我的畫布。我偏好在堅硬的牆壁或者地板上攤開我的畫布;⋯⋯在地板上,則更覺得舒適自在。由於我能夠在畫布的周圍走動,可以從畫布的四周作畫,

24　Andreas Franzke,. *Idea and Concept,* Prestel Pub, 1989, p.132.

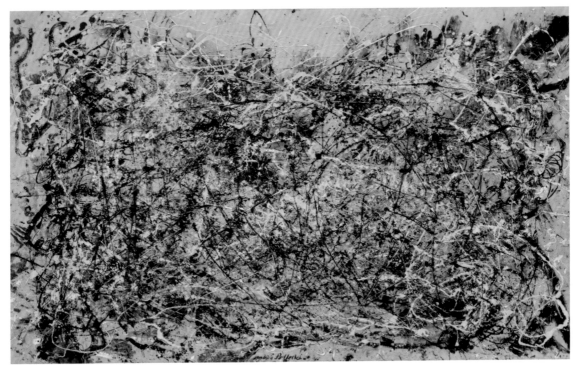

圖 2.146　帕洛克　1A 號　油彩畫布　1948　172.7×264.2 cm

讓自己真正置身畫中……，這一步，我拋棄一般畫家所用的工具，諸如畫板、調色盤、
畫筆等；我喜愛使用木棒、鏝子、刀子，並偏愛在流質顏料或濃稠塗料中摻入泥沙、碎
玻璃與其他異質材料。……畫本身有他自己的生命，我只是試著讓他自己圓滿完成。」[25]

滴彩法的最大特色是畫家跳舞似的動作，像顏料在畫布上到處拖曳、滴淌、飛濺、流動，
其結果是極度錯綜複雜之諸種彩色線條與點作品，既神祕又有深度。此種創作方法，與
傳統按照規律，一步一步去完成是絕然不同的，傳統是垂直收斂思考模式，帕洛克則是
水平思考方式。

● **多多利用偶發機會**：水平思考法第四個基本原則儘可能利用「偶發機會」，來產生新念
頭。這種「機會」是指不能為人所控制，事先無法加以安排的偶發事件。人類文明史上
許多重大的貢獻都是偶發事件促成的，原先根本未經設計。最重要的，是要認出這些意
外發現的價值。達文西也曾凝視玷汙牆上的圖形，以誘發形象的聯想。明代大畫家徐渭
的大寫意、沒骨書法，張大千〈春山雲瀑〉（圖 2.147）的潑墨（或潑彩），都是讓墨或
彩、水相互自由漫滲或交融，產生一種偶發的不定形趣味肌理效果；如袁金塔的作品〈生
命（石頭人）〉（圖 2.148）便是用墨與水之間偶然的效果創作而成的。

25 沈麗蕙。佳慶藝術圖書 –3《新地平線》。1984。頁 168

圖 2.147　張大千　春山雲瀑　1969　潑墨潑彩、金箋紙　63.3×127.8 cm

圖 2.148
袁金塔
生命（石頭人）
1990
水墨、繪圖紙
104×90 cm

綜上所述，水平思考的目的，在於產生新觀念。在藝術天地裡，它無所不在，我們稱之為「創造性思考」。藝術經常執意地放低理性、放浪不羈，以求從既定的觀念中解脫出來。他們有一種熱情，可望掙開成規的限制，走入潛意識自然無礙的世界中，在創新的風格中，難免「特異獨行」、「稀奇古怪」，這正是新風格的雛形，創新風格的捷徑。

（3）潛意識思考

潛意識思考發生於我們的意識層面之下，不是意識所能及，亦非我們所能控制。無意中來自潛意識思考的創造性念頭，是經過孕育和積澱而形成的，突然的領悟、發現，就是潛意識的作用。

超現實主義是二十世紀現代藝術中，很有代表性的一個流派。1924 年超現實主義畫家發表宣言，至今還不到百年，但遠在西元前約 168 年左右，中國人所繪製的一幅西漢湖南長沙馬王堆一號墓帛畫，其精神內涵卻與超現實主義有著異曲同工之妙。超現實主義的根基在於挖掘夢境的無所不能，和心靈的自由抒發，特別是「夢幻」的表現，是其最大特色。

長沙馬王堆一號墓「帛畫」[26]（圖 2.149）於 1972 年出土，是西漢初諸侯長沙國丞相軑侯利蒼之妻的墓葬。此幅 T 形帛畫，其題意是描寫「靈魂升天」。它之所以令人印象深刻、喜歡，就在於「奇幻的想像」。帛畫是覆蓋在內棺棺蓋上，長 205 公分，頂寬 92 公分，末寬 47.7 公分，是喪葬時作張舉懸掛用的旌幡，帛畫內容從上到下，分為天上、人間、地下三部分。上部的天上，右上角有紅日，

圖 2.149
西漢湖南馬王堆一號墓發現之飛幡，約紀元前 168 年，於 1972 年軑侯妻利蒼夫人墓出土，高 205 公分，頂寬 92 公分，下寬 47 公分，現藏於湖南博物館

26 王博敏主編。《中國美術通史（一）》。山東：山東教育出版社，1987。頁 282–283

中有金鳥，日下有扶桑樹，樹葉間有八個紅色太陽。左上角一彎新月，月上有兔與蟾蜍，日月之間有人首蛇身的女媧，足下有紅色蛇身，環繞盤踞，女媧兩側有仙鶴五隻，日月下方有巨龍……，這部分是古代人們想像中的「天國景象」。帛畫中部，上端經由華紋、鳥紋構成的三角形華蓋，其下有展翅的「鴟鴞」，可能是象徵死亡之意。兩側有雙龍，有人首鳥身，其間繪有人物場面，描繪女墓主的生活。帛畫下端的地下部分，有蛇交頸繚繞的兩條大魚，口啣流雲的大龜、鴟鴞等神異動物。整幅畫的內容圖像是神、人、動物的奇妙組合，既虛幻又真實，教人嘆為觀止！

在表現技法上，造形組合最為突出，有挪移、有錯置、有替換，構圖是對稱均衡的裝飾性構成，畫面多樣統一，人物用筆多採用勻細、剛勁的高古游絲描；動物、器物則用渾厚樸拙的粗線，粗細相間，雙鉤、沒骨兼用。設色則以線為「骨」，平塗渲染並用，色調鮮明又沉著。質言之，此幅帛畫充滿奇幻、怪異的夢想世界，雖然是遠古社會的創作，至今仍富有濃濃的現代味與神秘感，歷久彌新。

（4）腦力激盪法（Brainstorming）

腦力激盪法是一種產生構想的活動。這種技巧，強調暫緩判斷優劣與可行性，以克服對創造力的妨礙。它鼓勵我們產生許多構想，即便是荒誕，愚蠢也無妨，盡情、痛快的想，希望這些構想會引導我們想出具有創造性的構想。

七、小結

藝術作品的成功與否，創造性是關鍵所在。創造性的品評是由時代的有無定新舊，以對後世的啟發與影響定價值，以作品的思想性、開拓性、原創性定高下。在過去創造性被認為是神授的，天賦的才能則被視為遺傳。它不期而遇、突然觸發、亢奮激昂、思如泉湧，且稍縱即逝、不可復得，今日，創造性則被認為可經學習而得。因此，創造性思考，變成為開啟創造之鑰。

我們應如孩子一樣事事疑問、處處好奇，對一切都是那麼的新鮮有趣，等待我們去挖掘、開拓、探險，使心永遠像新的海綿體，生氣蓬勃、充滿無限的可塑性，以輕鬆、平靜的心情，來觀照生活上的點點滴滴，並隨身攜帶紙、筆，一有新念頭即刻捕捉下來，若能如此，我想，創造就在我們身邊、俯拾皆是。

我創作時，第一個思考的是「創意」，它是一件作品的靈魂，令人眼睛為之一亮與震撼的關鍵所在，有時是內容上的、有時是媒材形式技法上的、有時兩者兼而有之。有時是展品與空間的裝置作品，讓展品與展場空間對話，或展品與觀眾互動，有了創意後，才會動手去製作。

2.5 自發性、偶然性、遊戲性的開發

藝術的起源有很多學說，雪萊（Percy Bysshe Shelley，1792–1822）與托爾斯泰（Leo Tolstoy，1828–1910）的表現說（Expression Theory of Art），以及席勒（Johann Christoph Friedrich von Schiller，1759–1805）與斯賓塞（Herbert Spencer，1820–1903）的遊戲說（Theory of Play），是其中兩個代表性說法。前者認為藝術起源於人類表現和交流情感的需要，情感表現是藝術最主要的功能，也是藝術發生的主要動因。換句話說，就是「自發性（Self-Representation）」表現藝術；後者則認為藝術起源於「遊戲」，亦就是「玩」藝術。

我覺得「自發性」表現與「玩」藝術對當代水墨藝術創新之所以重要，是因為在這樣的心理狀態下，無目的性、無實用性，心情獲得絕對自由放鬆。在「自發性」與「玩」的過程中，含有很多偶然性和意外發現。這些無意中做出來的，其中隱含著豐富的創意因子，它可以誘發聯想形成想像力，只要繼續思考、研究、演繹、歸納，就能創出新作品。

藝術創作的過程，除了需要創作者的創意巧思以及繪畫的技巧與功力，同時也包含著若干偶然性。所謂的偶然性，即是創作過程中無法全然掌握的意外效果，例如不同媒材的嘗試、不同技法的轉換，乃至不同題材的開發。如果我們在進行藝術創作時，一味地要求整個藝術創作過程都在我們掌握之中，或是完全以一套既定的模式來進行創作，那麼我們可能會在創作的過程中不知不覺間失去一些創作的樂趣，甚至可能失去自我突破的契機。無論是外在世界還是自我生命，許多事情都不是我們能夠完全一手掌握的。藝術創作即是一個動態的過程，倘若永遠只在明晰、預定、已知的軌跡上創作，也許可以獲得一些技法上的熟練，卻可能與創新失之交臂。

帕洛克曾經談到自己的創作：「一旦我進入繪畫，我意識不到我在畫什麼。只有在完成以後，我才明白我做了什麼。我不擔心產生變化、毀壞形象等等。因為繪畫有其自身的生命。我試圖讓它自然呈現。只有當我和繪畫分離時，結果才會很混亂。相反，一切都變得很協調，輕鬆地塗抹、刮掉，繪畫就這樣產生了。」[27]

藝術的創作，有時便是在依稀偶然的歷程中創作出不朽的作品。藝術的創造完全不像工廠企業對定型產品的成批生產，每個人的每一步，都充滿著大量未知因素，都布滿了不可預料的阻攔和機遇。藝術創造或許是人類精神勞動中隨意性和自由度最大的一種勞動。作家寫出這一句，畫家畫出那一筆，都沒有太多的必然性。只有當寫出來、畫出來之後，才成為事實。在整個藝術領域裡，那個藝術家與那種題材、那種情感發生了偶然地衝撞，既不可預知，也無法追索。那個藝術家什麼時候產生了什麼靈感，更是神不知鬼不覺的千古秘事。問題在於，這種偶然的衝撞和靈感，很可能構成重要的藝術現象，哄傳四野。[28]

27 埃倫・H・約翰遜編，姚宏翔、泓飛譯。《當代美國藝術家論藝術》。上海：上海人民美術出版社，1992。頁 5–6
28 余秋雨。《藝術創造工程》。臺北市：允晨文化，1990。頁 310

我們在前文所提到過的自動性技法，即是企圖透過開發技法的偶然性，來產生更多樣的技法效果。例如嶺南畫派的「撞水」、「撞粉」，以及張大千的潑墨山水技法等，都是試圖讓融入一些偶然的技法，來豐富畫面的效果。許多當代水墨藝術家更是廣泛地運用許多自動技法，來創造出不同的肌理。例如：陳其寬的〈翡翠塔的月光〉（圖 2.150），除了畫作採用移動的多視點構圖以外，也用很多自動性技法拓印出斑點，並且用礬水或白色廣告顏料畫出反白的線條或斑點效果。

袁金塔的作品〈紙老虎〉、〈人偶〉、〈換人做看看〉，便是使用報紙作為媒材。先是運用膠帶黏貼報紙表面，部分撕掉，產生偶然趣味，再進行表現，又如作品〈粉貓〉（圖 2.151），是用影印再畫再拼貼技法呈現，還有如作品〈沉思的魚〉（圖 2.152）、〈石頭人〉（圖 2.153）、〈生命〉（圖 2.154），在繪圖紙上先噴水，然後再畫上濃淡墨讓兩者交融流動，產生意外效果。

除了水墨媒材本身的運用，不同的媒材也可以作為我們嘗試的對象。例如自 1980 年代開始廣泛嘗試爆破藝術的當代藝術家蔡國

.150
寬　翡翠塔的月光
　水墨、紙
92×22.86 cm

圖 2.154　袁金塔　生命　1990　水墨、繪圖紙、綜合媒材　92×102 cm

圖 2.153　袁金塔　石頭人　1990　水墨、繪圖紙、綜合媒材　83×97 cm

圖 2.151　袁金塔　粉貓　2002　水墨設色、紙、綜合媒材　87×100 cm

強，由於他本身對於火藥有相當深入的研究，因此可以在兼顧安全與紙張損壞程度的前提下，運用火藥所產生的各種痕跡，在紙上營造出不同的偶然性效果，如作品〈帕米拉〉（圖 2.155）。他並且廣泛地探討各種當代水墨的可能形式，例如他曾在加拿大裝置過水墨畫裡的仙藥與雲霧情境，以爆破藝術來重尋水墨意境的表現。

圖 2.152　袁金塔　沉思的魚　1984　水墨、繪圖紙　36×51 cm

雖然一般的創作者可能較不適合去使用火藥等具有危險性的媒材來作為創作的嘗試，但是卻可以從生活周遭容易取得的安全媒材，來進行偶然性的開發，例如嘗試不同基底材（如紙張、棉布、麻布、絹、木板、陶瓷……等）、不同繪畫工具（如毛筆、刷子、竹簾、毛線……等）、不同媒介物（如水、膠、油、漿糊……等）。媒材：紙漿、釉

圖 2.155　蔡國強　帕米拉　2017　火藥、畫布　240×450 cm

藥、水彩、礦物彩、膠彩、油性蠟筆、炭筆、炭精筆……等〈，除了媒材，不同的技法（如自動技法、版畫技法、拼貼技法……等），以及不同的題材（如風景、人物、花鳥、畜獸、社會時事、天馬行空的想像……等），都是我們可以去開發的對象，也許可以意外發現新的有趣事物，或是發現自己對某個技法、題材特別有興趣或是特別有天分呢！透過多方嘗試，我們可以讓自己感受到藝術創作的神秘與奧妙，開發藝術無窮無盡的偶然寶藏。

2.6
挪用、錯置、重置、
複製的表現法

二次大戰後的社會氛圍動盪，人們對舊有價值觀產生質疑，藝術即崇高的觀念開始動搖，進而興起如達達主義（Dadaism）、超現實主義和後現代主義（Post-Modernism）等新思潮。

美國社會科學的學者認為，二次大戰結束後至今都是屬於後現代，哲學、建築學、文學……等，都曾試圖從理論上為後現代主義確立精準的定論，但卻是很困難的。因此，我只能大略地表述後現代的諸多現象：

1. 後現代主義排斥「整體」的觀念，強調異質性、特殊性和唯一性。

2. 後現代主義的藝術作品涵有古典的神話、現代的寓言、個人的幻想、符號圖像，以及對社會環境等的反應感想及批評，同時也對過去既定的符號、法則、政治意義進行分組和重組。

3. 後現代主義的方法是綜合而不是分析；是兼容並蓄、多重意義、相互矛盾、錯綜複雜、重視內容、應用記憶、研究、虛構等手法述說敘事性的譏諷、戲謔、怪誕，是發自內心的語言。

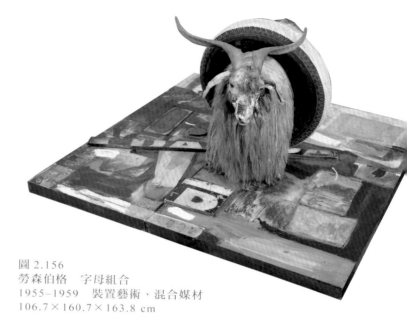

圖 2.156
勞森伯格　字母組合
1955–1959　裝置藝術、混合媒材
106.7×160.7×163.8 cm

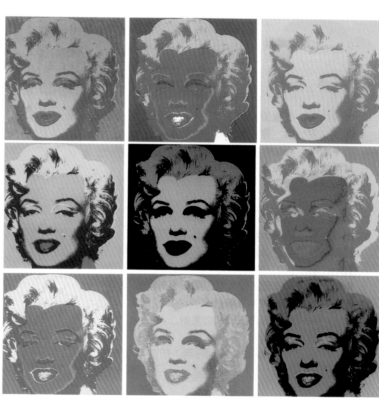

圖 2.157
安迪·沃荷　沃荷式的夢露
1967　紙、絹印　91×91 cm

藝術家為了闡發後現代主義的上述特質，應用了挪用、錯置、重置、複製等手法來表現。不少藝術家以「挪用」手法諷諭社會狀況及主流價值觀，顛覆大眾對藝術本質的認知，審美思維漸漸跳脫出傳統框架，創作動機和論述成為藝術創作中的重要部分，人們轉而從觀念及意義層面來識讀作品。

「挪用」（Appropriation）是應用現成物（圖像、文字符號、文本、實物、既有藝術品）將其直接或轉換（化）進行再創與創新作品，和「挪用」相似的詞還有借取、剽竊、虛擬、並置。而錯置是解構主義方法中的一種，另外還有分解、碎裂、重組、混搭、顛倒等等。挪用、錯置這種特質又決定了它自身必然是一個矛盾的混

圖 2.160
袁金塔　算計──離騷‧馬尾松　2020　水墨、宣紙　85.7×70.5 cm

合體：既消解一切，又包容一切；既不斷地「出新」，又不停地「復古」。挪用手段是後現代時期出現的普普藝術（Pop Art）最常用的手法。裝置藝術中有勞森伯格（Robert Rauschenberg，1925–2008）的作品〈字母組合〉（Monogram）（圖 2.156）；繪畫領域有安迪‧沃荷（Andy Warhol，1928–1987）家喻戶曉的〈沃荷式的夢露〉（Monroe in Warhol Style）（圖 2.157）；建築領域則有貝聿銘（Ieoh Ming Pei，1917–2019）的〈玻璃金字塔〉（圖 2.158）。仰韶文化半坡類型‧〈彩陶缽〉（圖 2.159.1、圖 2.159.2）缽內用黑色顏料繪畫人面紋與魚紋，是仰韶文化半坡類型彩陶的特有紋飾。又如袁金塔的〈算計──離騷‧馬尾松〉將貓頭鷹與松果錯置（圖 2.160）、〈斑馬非馬〉（圖 2.161）挪用斑馬線條彩繪在女體臀部上。

數位化圖像時代，「挪用」的範圍更加廣泛，從日常美學、藝術創作、商業行為到政治活動等皆觸目可見，隨之，大眾藝術的認知及審美受到了潛移默化，圖像的取材和轉譯

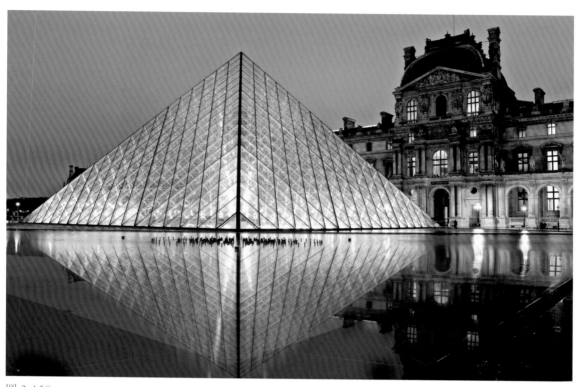

圖 2.158
貝聿銘的玻璃金字塔，建於法國巴黎羅浮宮前廣場，建造時間為 1984–1989 年，由鋼、玻璃構成，
34×34×21 公尺

圖 2.159.1
仰韶文化半坡類型‧彩陶缽。缽內用黑色顏
料繪畫人面紋與魚紋，是仰韶文化半坡類型
彩陶的特有紋飾。

圖 2.159.2
西安半坡出土人面魚紋彩陶盤

圖 2.161
袁金塔
斑馬非馬
2004
水墨設色、紙、綜合媒材
176×116 cm

已從昔日風潮轉變成生活的一部分。此現象讓藝術創作跳脫了以往藝術史分類巢臼,不再拘泥於傳統所界定的認知和媒材（謝攸青,2006）。

　　挪用、錯置、複製是當代藝術表現常用的方法,但此方法背後的源頭活水,是要有豐富的想像力,能想像出有意義、有趣味的內容與符號圖像且兩者之間需要巧妙、奇幻、荒誕、矛盾、不合理、詭譎、不可思議之境,此法才臻於完美。

2.7 藝術欣賞的態度與方法

藝術欣賞，是指欣賞者透過具體媒介的外創品，而與藝術家美的意象接觸，進而產生共鳴、分享、美感經驗的過程，在過程中能得有享樂與怡情的意義。一切的藝術，有創作就有鑑賞。藝術的鑑賞並非單純只是感性的、直覺的審美認知過程，而是一種理性與感性並重的活動，如義大利美學家克羅齊（Benedetto Croce，1866–1952）所說：「掌握知識的方式有兩種，一種是邏輯的，一種是直覺的。」

人類一生下來，就具有創造思考能力，只是有高低和性質的不同，同樣的人類也一生下來就具有審美欣賞能力，也是有品味程度的不同。但是創造思考力和欣賞力並不是自然發育成長的，它需要藉由教育或訓練來加以啟發，而審美欣賞能力，則是最普遍和最為重要的問題。因為不可能人人都是專業的藝術創造者，但卻人人都可以成為心靈純正的藝術欣賞者。藝術欣賞的人口普遍了，全民生活品味高尚了，整個國家、時代的文化水準自然提高。

按照有些批評家的意見，創作者同時也就是欣賞者；而欣賞者在欣賞一件藝術品的時候，往往也經驗了如同創作者一樣的心理程序。在這樣的意義上，欣賞者同時也就是創作者，不過創作者所作的是「生產的創作」（Productive Creation）；而欣賞者所作的則是「共鳴的創作」（Responsive Creation）罷了。

一般而言，藝術欣賞的意義，可包括狹義的意義與廣義的意義兩個層面。這是因為藝術欣賞的觀點，常因個人的性格、藝術涵養、文化背景、種族等因素的不同，而有程度上的差異。

狹義的欣賞，著重在個人玩賞所喜好物的過程，其中所得到的喜樂與滿足，純為主觀的感性活動，與藝術品本身的特性較無關聯。

廣義的欣賞，包括理性的認知與感性的審美兩方面的運作，是品味與辨識力的合而為一價值判斷的過程。理性的認知；是指以知識、辨識力與判斷去理解藝術品，感性的審美；是指在情感上能知覺到對象的美感價值。

人對於藝術的欣賞，會隨著年齡與知識的增長而改變。根據美國教育學家柏森斯（Michael J. Parsons）綜合哲學與認知學習發展理論、道德認知發展理論等建構成的「美感發展階段模式」，以 8 張世界名畫和受訪 300 人對談的反應意見，而在 1987 年發表的《我們如何理解藝術》（How We Understand Art）研究專著中指出：人類欣賞藝術的美感經驗，是依下列五個階段 [29] 循序漸進而發展的：

29 林仁傑。〈評介帕森斯的「審美能力發展階段論」〉，《美育》20 期，1992。頁 16–27

階段一為主觀的喜愛：以個人主觀感覺來欣賞藝術品，並以個人的直覺來判斷，受個人的情感和生活經驗影響，與教育無關。一般來說，幼兒或初接觸藝術的人都是這樣反應的。

階段二為優美與寫實的概念：喜歡優美的主題與寫實的表現方式，追求形似，再現自然，在有主題的觀點之下，能客觀的觀察，較少主觀的偏好，認為「藝術就是美」，「美才是藝術」，已有對藝術技巧的欣賞，而對主題所表現的感情層面，不喜歡暴力或醜陋的。

階段三為情感的表現：認為情感的表現比外在的模仿寫實更為重要，開始注重創造性、獨特性和情感的表達。對於繪畫的表現能轉向內心的探討，開始了解媒材、形式的運用，強調表現豐富的感受性。

階段四為風格與文化：這個階段已經可以理性、客觀地去評估藝術品，注重作品的材質、形式及風格，能將藝術視為人類共同的文化財產，能發現藝術與歷史背景的關係，以及文化的共同性。

階段五為自主性的判斷：已能充分了解自己的美感經驗，不再依賴成規，可以個人的價值觀來審美，能夠自我創造，以藝術史的觀點和個人的智慧來作綜合的判斷。

除了欣賞的階段性變化，歷代許多傑出的藝術鑑賞家，也都會提出他們對於藝術欣賞的見解。例如著名的謝赫「六法」，是鑑賞人物畫的標準。其中的「氣韻生動」，是呈現一個人的精、氣、神、活潑、生氣蓬勃。一個藝術家要達到這樣的審美標準，要透過以下的五種技法：「骨法用筆是也；應物象形是也；隨類賦彩是也；經營位置是也；傳移模寫是也」來達成。「六要」，相傳為五代時期著名畫家荊浩所提出的水墨欣賞方法，他以六個品評標準，來判斷畫作的優劣好壞。「六要」中提到：「夫畫有六要：一曰氣，二曰韻，三曰思，四曰景，五曰筆，六曰墨。氣者，心隨筆運，取象不惑；韻者，隱跡立形，備儀不俗；思者，刪撥大要，凝想形物；景者，制度時因，搜妙創真；筆者，雖依法則，運轉變通，不質不形，如飛如動；墨者，高低暈淡，品物淺深，文彩自然，似非因筆。」這即是一種欣賞的角度。

完整的藝術欣賞，有賴藝術知識的運作，以拓展個人的感情層面，在認知與情感相結合之下，達到物我交融的境界。

2.8 雅俗品味的探索思考

圖 2.162
齊白石　不倒翁
1925
水墨設色、紙本
134.5×32.3 cm

　　傳統繪畫中所謂的「成教化，助人倫」，即是不同的階層之間，不同的繪畫消費行為所產生的功能目的、內容形式的差異；[30]而「雅俗」美學概念的提出，則是士大夫與庶民文化之間，品味的區別。[31] 傳統中國畫很注重「雅俗」的觀念，庸俗、平凡的日常生活用品不能入畫，但是具有創見的藝術家，往往是從平凡的題材中，創造出獨特的美感，例如齊白石能獨具慧眼，破除成規，鋤頭、畚箕、算盤、不倒翁皆可入畫，這些作品不但親切溫馨而且感人，這是對藝術「品味」的創造，即以嶄新的美感來豐富固有的品味。

　　藝術品味的創造，有賴想像力和創意，這不僅在當代水墨中被強調，在傳統水墨美學中也被強調。傳統水墨所謂的「遷想妙得，以形寫神」，是作者的思想感情移情到描寫的對象，在刻劃對象的形的基礎上，達到傳神的境界，這樣就不僅限於對物象的如實描寫，它包含了作者從感性認識，到理性認識，再從理性認識到藝術表現的完整過程。「外師造化，中得心源」也是同樣的道理，師造化不是重現自然，而只是以自然為基礎，以生活為泉源，通過作者內心感受，而表現到畫面上。傳統水墨的美學品味，即是透過作者豐富的內心修養，來廣開思路，開闢創作的源泉。

　　當代水墨則更透過西方藝術美學觀的激盪，來激發出更多的豐富創造力，尤其是西方當代藝術對大眾文化、消費文明的詮釋，更帶給水墨藝術相當多的省思。例如普普藝術、新寫實主義（Nouveau Realism）等藝術，是直接從大眾文化取材，如日常吃的熱狗、女人內衣內褲、性感明星、流行歌手、日常購物等現代生活的各種樣貌，都納入藝術的創作，這不僅是對藝術品味的挑戰與革新，更賦予日常用品不同的象徵意義。如齊白石作品〈不倒翁〉（圖 2.162）、袁金塔的〈人生賭局〉（圖 2.163.1、圖 2.163.2）與〈換人坐（做）系列〉（圖 2.164、圖 2.165），袁金塔這兩件作品都以通俗的撲克牌來創作，前者將撲克牌上的圖像直接替換成當下的政治人物，後者將撲克牌作為椅子的靠背。

　　都市是生活的重要場域，在不同時代、不同地點的畫家筆下，呈現出不同的面貌。例如賽浦路斯畫家塔蒂亞納 · 費拉希安（Tatiana Ferahian，1970–）作品〈土地之爭〉（圖

30 李萬康。〈唐代繪畫消費群體主體成份的變遷〉，《寧波大學學報人文科學版》17 卷 3 期，2004。頁 12–17
31 任淑華。《文人繪畫美學中的雅俗觀》。臺南：成功大學藝術研究所碩士論文，2002。

圖 2.163.1
袁金塔
人生賭局（一組十三個）
2003
陶瓷、綜合媒材
大 33×37×54 cm
中 28×35×46 cm
小 22×24×39 cm

圖 2.163.2
袁金塔
人生賭局（一組十三個）
2003　陶瓷、綜合媒材
大 33×37×54 cm
中 28×35×46 cm
小 22×24×39 cm

圖 2.164
袁金塔
換人坐（做）系列
1996
水墨紙本、綜合媒材
36×20 cm

圖 2.165
袁金塔
換人坐（二）
1996
水墨紙本、綜合媒材
150×110 cm

圖 2.166
費拉希安
土地之爭
墨、丙烯、
樹脂玻璃、球
38×82 cm

2.166）用水墨等媒材畫出西方現代城市的樣貌。除了傳統的文人畫題材，大眾文化其實也是畫家關心的題材，透過畫筆，畫家描繪出他們的生活理念與關懷。

水墨文化在文人畫傳統中高雅閒適的品味，在當代水墨創作中與多元文化相互激盪、結合，乃至挑戰傳統的文人畫品味，而尋找各種不同的創新元素。創作者透過從現代生活文明中找尋題材，可以讓具有歷史傳統與豐富人文氣息的水墨媒材，在當代藝術中呈現出更多采多姿的面貌，如袁金塔作品〈書中自有顏如玉〉（圖 2.167）。

圖 2.167
袁金塔
書中自有顏如玉
2008
水墨、紙、綜合媒材
117×81.5 cm

2.9 幽默、詼諧、反諷的美感

幽默是指有趣或可笑而意味深長，是由豁達的心理狀態表現出來的，蘊含高度智慧的言行、文字、符號、圖像。

圖 2.168　於陝西出土的仰韶紅陶殘片

中國陝西出土的仰韶紅陶殘片，只在軟土上以手指簡單扼要地畫出三條粗線，來表現雙眼與嘴，即流露出尷尬悲愴的表情（圖 2.168）。幽默本身若以藝術創作觀之，藝術家藉由最初的表象觀察，經由反思創造作品，並予觀賞者審美感悟。因此，幽默的內涵不僅只是滑稽、喜感、歡笑、詼諧、諷刺的表象層，而是更深一層的將哲思融入，將使藝術探討主題從人類對外在世界的關注，轉向尋找自我存在的真實、自我思考與自覺，以及人的內心世界的表現。

反思本身如同靈感般，是自發性的，幽默美感是建構在真與假、虛與實、是與非、善與惡這樣的辯證架構上，藉由反思所產生的相反感受，呈現人類內心的自我矛盾與心理衝突。

圖 2.169　袁金塔　判官　1993　陶瓷　43×40 cm

羅蘭‧巴特（Roland Barthes，1915–1980）的符號學指出，任何的圖像，都具有兩種意義：符徵與符旨。前者是表層意義、後者是代表背後的思想與意涵。如袁金塔的作品〈判官〉（圖 2.169），用動物頭、人身幽默反諷貪官，如青蛙頭的判官、牛頭馬面的警察抓犯人來審判。後面寫「有錢判生、沒錢判死」的標語，充滿矛盾反諷；又如作品〈紙老虎〉（圖 2.170），以被拔利牙的戲偶，比擬魁儡般的政治人物，前一秒還在台上逞威風，下秒便被收進了道具箱內。

就反思的角度而言，幽默與誇張反諷之間雖有些不同，但大致相近，在此不再贅述。

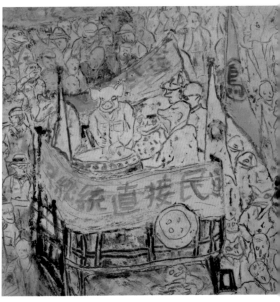

圖 2.170
袁金塔　紙老虎
1986　水墨、綜合媒材　52×53 cm

圖 2.172
袁金塔　解構年代（局部）
1995　油彩、布、壓克力　101×1010 cm

2.10 謳歌自然與省思人文社會

　　傳統水墨畫大多謳歌自然為主，較少呈現、省思當時的人文社會。法國文藝理論家丹鈉（Hippolyte Adolphe Taine，1828–1893），在「藝術哲學」中說：偉大的作品是三種力量的結果，即環境、時代，和種族力量的結果。」俄國美學家普列漢諾夫（Georgi Valentinovich Plekhanov，1856–1918）認為：「藝術是一種社會現象。」他主張，藝術的本質與規徑之探索，就不能脫離社會具有的兩大心理特質：普遍性與流行性。它是在一定時間和空間下，所普遍流行的一種社會意識，其（社會心理）對於藝文創作具有極為重要的而不可忽視的意義。而一件震攝人心、引人共鳴的作品，必定是因為它是整個社會階級的共同心理特徵，而藉由藝術的造型語彙，來表達社會人群的時代性格。而現代水墨在社會中即扮演著如此重要的角色，一方面表現社會生活，一方面也讓一般人得以親近藝術，延續傳統水墨的香火；藝術介入社會最主要的意義，就是記錄了美術家對於某一個時

圖 2.171
李奇茂
臺北捷運
2012
水墨、紙
450×136 cm

空下所產生的情感意識，突顯藝
術與社會間的互動關係，如李奇
茂作品〈臺北捷運〉（圖 2.171）
描寫臺北市捷運淡水線，車過觀
音山的片段，橫幅式構圖極為突
出，人物線條動人與車頂揮灑
自如的大塊墨色，別出心裁。袁
金塔所繪製的〈解構年代〉（圖
2.172），是表現臺北「總統直選」
進行抗爭的場面，基本上是以省
思、批判的角度來創作，來佈置
畫面，在造形上是誇張、變形，
借用面具、鷹鉤鼻、狐狸、猴子、
蜥蜴、豬、青蛙、老鷹、驢子諸
多動物，來象徵政客的內心世界。
作品〈炫〉（圖 2.173）則是以裸
露的女性臀部和水墨繪製的繩索，
象徵女性在男性眼光凝視下的綑
綁與被物化的現象，而〈清明時
節圖〉（圖 2.174、圖 2.174.1）是
呈現清明時節人民（臺北縣土城
第一公墓）掃墓的情景，一種對
生活習俗的省思，有懷思也有對
社會結構變遷，習俗逐漸改變的

圖 2.173
袁金塔　炫　2002　水墨、綜合媒材　103×141 cm

無奈，我想表現出土的原味，與在此泥土上的人文活動，構圖是採取長卷方式來處理。〈九
份過客〉（圖 2.175）是藉臺北近郊九份山城，岩壁上的荒廢、破舊骨罈來探究生的意義。九
份在臺灣歷史上有過流金歲月，但也有其滄桑一頁，這期間，多少生命在此得意風光，但也
有不少在此失意落魄終至無聲無息地死去。雖然生命中有結束的一天，但其過程作為，每人
不同，當其結局也就殊異，這期間，到底生命的意義在哪裡，價值在何處？

圖 2.175　袁金塔　九份過客　1994　水墨、繪圖紙、綜合媒材　91.5×430 cm

圖 2.174　袁金塔　清明時節圖　1994　水墨紙、綜合媒材　72×1070 cm

圖 2.174.1　袁金塔　清明時節圖（局部）

第三章　水墨多媒材技法「實驗室」

不只是文房四寶，有的是各式各樣的媒材工具，只要動手去做，不斷地嘗試、實驗，將有驚奇的發現。

筆、墨、紙、硯，可以說是人們對於水墨媒材的最初印象，「文房四寶」便是用來形容這四項工具與材料對於傳統文人的重要性。但是隨著歷代科技的進步，以及繪畫觀念的改變，水墨創作可以運用的工具與材料，也就遠遠超出這四項工具的範疇。

以清代嘉慶二年（1797）迮朗的《繪事瑣言》為例，裡面介紹了許多當時畫家創作所使用的工具，堪稱是一本詳盡的美術用品目錄。例如，該書〈卷一〉至〈卷五〉從基本的材料如水、墨、紙、絹、各類顏料、膠、礬、朽炭等進行說明，並且略論用筆法、用泥金法、落墨法、運筆用墨法等繪畫技法；〈卷六〉至〈卷八〉則介紹了筆、硯、尺、熨斗、鎮紙、篩、磁器等用具，以及畫室、承塵、印、畫叉、眼鏡、燭臺等環境設備與用品。讓人見識到清代畫家工具的豐富樣貌，令人嘆為觀止。[1]

從《繪事瑣言》可以看到，水墨的創作媒材在清代時就已經有相當可觀的發展，隨著科技的進步，這些創作媒材也不斷推陳出新。

3.1 創作媒材

如果我們以現代的材料學觀點來看，水墨的創作媒材主要可以區分為「作品材料」和「繪畫工具」兩類。

所謂「作品材料」，可以理解成「會成為作品一部分的各種材料」；「繪畫工具」則可以視為泛指「使材料成為作品一部分的工具」。

作品材料

在作品材料的部分，可以再細分為「基底材」、「媒介物」、「媒介劑」以及「裝裱」。

基底材

「基底材」，或稱「載體材料」，如紙、布等常見的傳統基底材。

紙張包括宣紙、棉紙、礬紙、麻紙、皮紙……等種類。依據紙張表面有無添加礬所造成吸水性強弱的不同，可以將紙張區分為能夠吸水化墨的「生紙」，以及添加礬而不易吸水的「熟紙」。

布的種類則包括絹、麻布、綿布等。

1　迮朗。清·《繪事瑣言》，收錄於北京圖書館藏《續修四庫全書》。

除了傳統的基底材，我也嘗試著用手抄紙、金潛紙、銀潛紙、厚紙板、金紙（宗教拜拜用的冥紙）、報紙、擦手紙、建築設計用的繪圖紙（Drafting paper）、石膏板、木板……等各種非傳統的基底材，來做出特殊的效果。

媒介物

「媒介物」是附著於基底材上構成畫面圖像的材料，如墨、顏料等，乃至黏貼於基底材上的現成物。傳統的墨主要是由黑煙與膠調配而成，不同於從植物或海生動物（如墨魚）提煉黑色染料的墨水。顏料一般也有植物性和礦物性之分，成分不同帶來不同的視覺效果。例如傳統的「花青」，是從植物中萃取的藍色顏料，較具透明感；從礦物研磨而成的藍綠色顏料「石青」，則比較厚實具覆蓋性。

我在創作時並不拘泥於傳統的墨汁和顏料，也會運用水彩顏料、膠彩顏料、壓克力顏料、金箔、銀箔、蠟筆、油性蠟筆、彩色鉛筆、炭筆、炭精筆等各種不同媒材。

媒介劑

「媒介劑」是繪畫的中介材料，主要作用是用於調和顏料或墨等媒介物，使之稀釋、凝固、增強色與紙的黏合強度、催化或限制墨和顏料在紙上的滲透以產生特殊效果等，例如膠、礬等媒介劑。[2]

繪畫工具

在繪畫工具的部分，毛筆是歷史最悠久的工具之一。判斷毛筆好壞的方法，通常是觀察整體筆毛是否具有「尖、齊、圓、健」四項特徵，[3] 以及使用獸毛的毛質。

不同的毛質因表面構造與內部構造的不同，會帶來不同的效果。以羊毛為主的羊毫，比較柔軟吸水，適合用於山水畫的渲染，或沒骨花鳥畫的著色。道地的狼毫是用黃鼠狼尾毛製成，含水量較少，毛質較硬、富彈性，適合描繪樹木枯枝、山石輪廓等剛硬的線條。除了傳統的毛筆，日常生活周遭的許多工具也可以作為水墨創作的另類「毛筆」。我曾嘗試使用用棉花棒、抹布、海綿等，描繪出許多令人出乎意料的效果。

2　忻秉勇、王國安編著。《美術家實用手冊・中國畫》。上海：上海書畫出版社，2003。頁 34

3　一般論者在介紹品評毛筆優劣時，常會提到「尖、齊、圓、健」的四字口訣，口訣的解釋或略有不同，但大同小異。「尖」是形容筆鋒宜如錐尖；「齊」是以手壓筆峰，筆鋒毛端整齊；「圓」是筆毛沾水後，外觀能緊束而飽滿圓潤；「健」是筆毛富彈性且堅固紮實。

現代科學家曾運用電子顯微鏡，來觀察各種獸毛之表面構造與內部構造，例如羊毛之鱗片較為分明，即凹凸較明顯，所以容易吸附墨水，而且羊毛中段部位髓質之空腔較大，因此較為柔軟；牛毛則因為毛的髓質幾乎實心，所以較為剛硬；豬鬃則不僅呈現實心，且在尖端部位容易分岔，所以大多拿來製作油畫筆或工業用毛刷。參考張豐吉，〈毛質分析〉，收錄於詹悟等編。《中國文房四寶叢書・筆》。彰化：彰化社教館，1992。頁 63–69

　　另一個歷史悠久的工具──硯，則是挑選具有細膩溫潤、易發墨色及不易吸水等質地特性的石材，製作成研磨墨條以產生墨水的器物。許多硯台除了實用價值，更兼具審美價值。長久以來，水墨繪畫工具乃至作品材料，因為與傳統文人文具的功能重疊，所以被納入文房清翫的範疇，視為藝術品來鑑賞。

　　除了傳統的作品材料和繪畫工具，如何開發出新的種類，是許多藝術家們努力的目標。清代畫家高鳳翰（約 1683–1748）、潘天壽（1897–1971），即是嘗試以「手指頭」作畫的著名畫家。據說潘天壽運用手的不同部位，例如指甲、指肉、掌心、掌背，有時甚至會兩指、三指並用，來代替毛筆沾墨，畫出各種線條，令人嘖嘖稱奇。

　　現代科技則為水墨創作帶來更多的便利性和可能性。我運用幻燈機和照片作為輔助工具，並將傳統水墨畫的沒骨法與西方素描明暗層次結合，呈現蘋果樹枝葉茂盛，濃淡深淺層次的縱深空間，描繪出與傳統水墨迥異的效果，如袁金塔作品〈欣欣向榮〉（圖 3.1），

圖 3.1　袁金塔　欣欣向榮　1980　水墨設色、蟬翼宣　140×155 cm

圖 3.4　袁金塔　濕樂園　2006　水墨、綜合媒材　130×38 cm

圖 3.5　袁金塔　守護　2017　水墨、綜合媒材、影像投影　650×400×250 cm

又如作品〈雜耍〉（圖 3.2）是用金潛紙，作品〈戲偶〉（圖 3.3）使用拓印，也創作了複合媒材作品〈濕樂園〉（圖 3.4）、立體裝置藝術〈守護〉（圖 3.5）。觀念藝術等前衛藝術的形式，使水墨藝術的呈現方式有更多的選擇，而不再只是卷軸等傳統的裝裱形式，甚至可以結合箱子、椅子等現成物，布置出令人驚豔的空間感受。

　　在科技日新月異、多元文化快速累積融合的現代生活裡，水墨創作者可以用更包容、開放的態度，來認識各種材料與工具，進而運用創造出自己的嶄新風格。在接下來的幾個章節裡，我們將帶領各位認識紙漿創作、自動技法、拓印、拼貼……等技法，並且從各種美學角度探討水墨創作，以及水墨裝置藝術、水墨創意產業的多樣面貌。

圖 3.2　袁金塔　雜耍　2018　水墨、金潛紙、綜合媒材　72×104 cm

圖 3.3　袁金塔　戲偶　1988　水墨設色、玉版宣　68×100 cm

3.2 多媒材技法

多媒材（綜合媒材或複合媒材，Mixed Media）是一種混合運用多種材料的創作方式，藝術創作離不開各種工具材料的發現、發明和使用，因此，多媒材的探索和實驗就顯得非常重要。每種媒材都有其屬性，有：肌理紋路、組織結構、表面光滑、粗糙，堅硬柔軟、厚薄、色澤、韌性、反光與否、透明不透明、吸水性、可塑性、顯墨顯色、規格尺寸……等，優秀的創作者就是要充分瞭解前述屬性，並發揮的淋漓盡致，更重要的是不斷地去發現開拓、更新媒材，如袁金塔作品〈遨遊〉（圖 3.6）是以紙尿褲作為媒材來創作。

1954 年時，法國畫家杜布菲（Jean Dubuffet，1901– 1985）說：「藝術應由物質而生。精神應藉物質的語言發聲。每種物質都有其獨特的語言，而且物質本身就是一種語言。」戰後時期，表面肌理和材料是所有藝術家共同的興趣。杜布菲的作品〈用植被、枯葉裝飾的土壤，卵石、多樣的碎片〉（Sol historié de végétation，feuilles mortes，cailloux，débris divers）（圖 3.7）結合了非藝術的材料，這些日常身邊的材料和運用材料的手法，對傳統的藝術創作來說是一項挑戰。杜布菲這種對新材料的期盼，點燃他的想像之火，並增加尋找創作自發性的可能。他在 1940 年代的作品，實驗完成他獨自發明的類似膠泥的聚合體，杜

圖 3.7
杜布菲
用植被、枯葉裝飾的土壤，
卵石、多樣的碎片
1956
布面油畫、拼貼畫、
枯葉、卵石、各種碎片
89.3 × 77.1 cm

圖 3.11
基弗
七碗憤怒
2019–2020
乳液、油彩、蟲膠
稻草、金箔
470×840 cm

圖 3.6　袁金塔　遨遊　1988　水墨設色　紙尿褲　64×92 cm

布菲稱之為「高精密塗料」（Hautepates），其中有顏料、沙子和瀝青，有時會加上碎石、玻璃和細線，以增加觸感。

　　杜布菲將這些東西和沙子、碎石、焦油混合在一起，……也用在精品店門前可以看到的釉，……和水或油混合的石膏，乾燥劑、碳灰、小石頭、細線、鏡子碎片或彩色玻璃的碎片。他的畫具是抹鏟、湯杓、刮削器、刀子、鋼絲刷和自己的手指頭，他就這樣遊戲於潑灑之間。

　　就杜布菲而言，新材料的實驗開拓、應用，充滿新鮮、歡樂，更帶來無限的想像空間。在材料間的混合、衝擊、排斥，產生諸多偶然性，彼此間像網路一樣可相互拼聯，再產生新的生命。因此材料本身已不只是材料，而是有機的生命體。

　　西班牙畫家，安東尼・塔皮耶斯（Antoni Tàpies，1923–2012 年）在 1953 年開始發展個人獨特風格，而材料成為最具決定性的因素，如作品〈輪廓和我的嘴巴〉（Perfil i boca）（圖 3.8）。他曾解釋作品的整個過程，基本材料是白鉛和 Meudon 白漆的混合，……有油灰物質，……也有他用來塗在「河流」上的有色液體。

　　米羅（Miro，1893–1983）作品〈自畫像 I〉（Self-portrait I）（圖 3.9）也非常重視材料，首先在 1939 年便有一系列以厚重的粗麻布的創作，然後是陶瓷創作，他在創作水彩時，會將紙揉擦，讓表面粗糙，在粗的表面作畫，產生一些新奇的偶發的形。

　　德國畫家克利作品〈意圖〉（Intention）（圖 3.10），是用報紙、粗麻布、蠟筆作為媒材，另外安塞姆・基佛（Anselm Kiefer，1945–）的作品〈七碗憤怒〉（die Sieben Schalen des Zorns）（圖 3.11）也會用很多綜合媒材，例如在照片上畫畫，或者在畫上加很多現成物。

圖 3.8　塔皮耶斯　輪廓和我的嘴巴
2009　畫布、沙、複合媒材
138.9×88.9 cm

圖 3.9　米羅　自畫像 I　1937–1960
畫布、油彩、鉛筆　146×97 cm

圖 3.10　克利　意圖　1938
報紙、粗麻布、臘筆　75×112 cm

3.3 紙漿

　　紙漿藝術，是由各種具有纖維的材料製成，可分成原生材料與再生材料，原生材料（天然植物）如楮樹、構樹、竹子、麻、樹皮、棉花、稻、麥、蘆葦、山棉、桑樹、青檀、甘蔗、三椏、鳳梨……所製成的紙漿，創作者可向紙廠（如埔里廣興紙寮、臺北長春棉紙行……等）購買這些現成紙漿，如：木漿、棉漿、麥桿漿、蘆葦漿、楮皮、稻草漿、蔗漿、麻漿、馬尼拉麻漿、亞麻漿、劍麻……（詳見本單元末附錄）進行創作。

　　再生材料如廢紙（發票、飲料紙盒、用過的宣紙、棉紙……）、木屑、用過的棉布……等，在加水浸泡去污後，撕成 1 公分寬的細紙條，再用果汁機等工具攪拌，纖維遇水分散、脫水凝聚，重新製作出再生紙漿以進行創作。而紙漿特有的質感，正是適合各種藝術創作的獨特材料。

　　可以利用調整紙漿的纖維粗細、紙張厚薄等差異，讓表面產生不同的凹凸、平滑、紋理、光澤等變化。還可以加入五顏六色的顏料，製造出各種顏色多樣、外表美觀的獨特色紙。在紙漿中添加現成物，如乾燥洋蔥皮、小紅花、茶葉、粗糠、榕樹氣根、枯葉片、影印的字帖……等材料，製作出來的手工紙表面會有若隱若現的各種添加物，豐富紙張表面的質感。

　　倘若將紙漿放在不同的造型模子裡，在保留各種纖維特有的質感的同時，還可以做出不同形狀的造型變化。也可以搭配彩繪的技巧，以及不同手工紙的重疊拼貼，來創作出令人耳目一新的作品。

　　藉由瞭解和掌握不同紙張、材料、纖維的特性，可以利用材料的優點，來創作出各種具有創意的作品。

　　紙漿創作，既簡單又有趣，而且所用的材料、工具，都是日常生活中可以輕易取得的材料，例如現成紙漿、水盆、果汁機、廢紙、枯葉等，省錢又方便。利用生活周遭的廢紙和各種植物纖維，來製作成各式各樣的手工紙，不僅可以達到回收利用的環保效果，還可以作出許多與市面販售紙張所沒有的效果，更可以營造出個人獨特創作媒材，讓你與眾不同！

圖 3.22　袁金塔　離騷・蒼耳　2020　水墨手抄紙（香蕉樹）　62.7×41.7 cm

圖 3.23
戴壁吟
桌上的果子
釘子、現成物、手抄紙
53.7×62.7 cm

圖 3.24
袁金塔
本草綱目（局部）
2016
香蕉莖、現成物、
手抄紙
118×146 cm

圖 3.25　袁金塔　離騷・刀豆　2020　水墨手抄紙（洋蔥皮）　62.5×40.5 cm

以現成物壓印

圖 3.26.1 以繩子壓出痕跡。

圖 3.26.2 不鏽鋼撈網壓出痕跡。

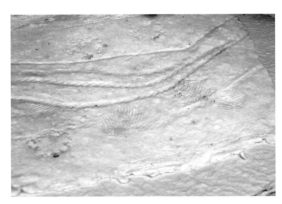

圖 3.26.3 繩子與撈網壓出的痕跡。

圖 3.26.4 用腳壓印。

圖 3.26.5 用腳壓印。

手抄紙上留洞

手抄紙運用的更多嘗試。（圖 3.27.1）

圖 3.27.1

圖 3.27.2

圖 3.27.3　完成。

圖 3.27.4　多張重疊，增加穿透、虛實、空間變化。

圖 3.27.5　乾燥後多張重疊，形成前後豐富的層次空間。

手抄紙製成手工書和冊頁書（圖 3.28）

然後可進一步創作成作品，如袁金塔作品〈茶經新解〉（圖 3.29）、〈本草綱目〉（圖 3.30）、〈吉雞 –2（十二生肖）〉（圖 3.31）、〈吉雞 –3（十二生肖）〉（圖 3.32）、〈歷久彌新〉（圖 3.33）、〈新神農本草經〉（圖 3.34）。

圖 3.28　手工冊頁書

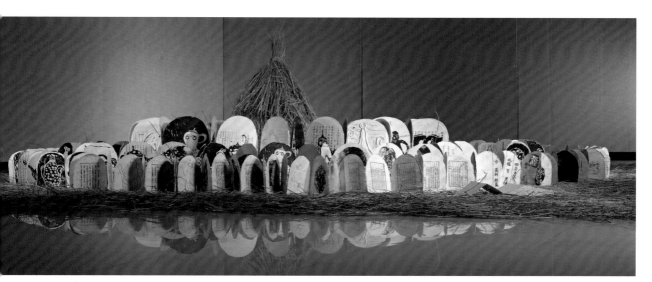

圖 3.29　袁金塔　茶經新解　2014　水墨、鑄紙、綜合媒材　900×900×120 cm

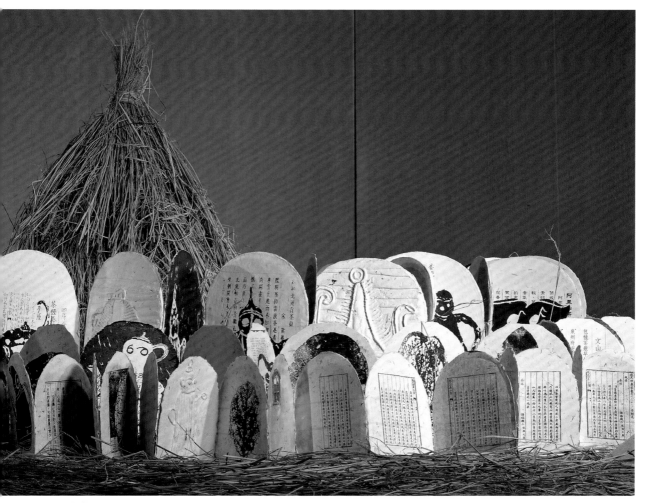

圖 3.29.1　袁金塔　茶經新解（局部）

圖 3.30
袁金塔　本草綱目
2016　畫布、手工書　118×146 cm

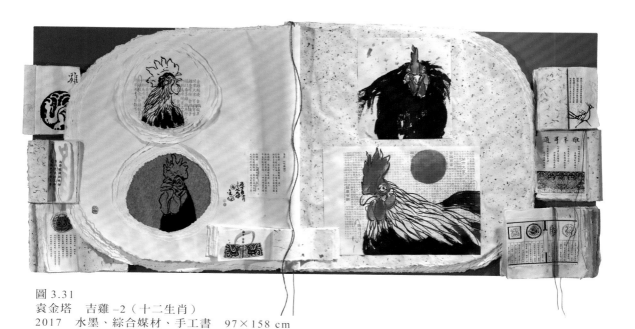

圖 3.31
袁金塔　吉雞 –2（十二生肖）
2017　水墨、綜合媒材、手工書　97×158 cm

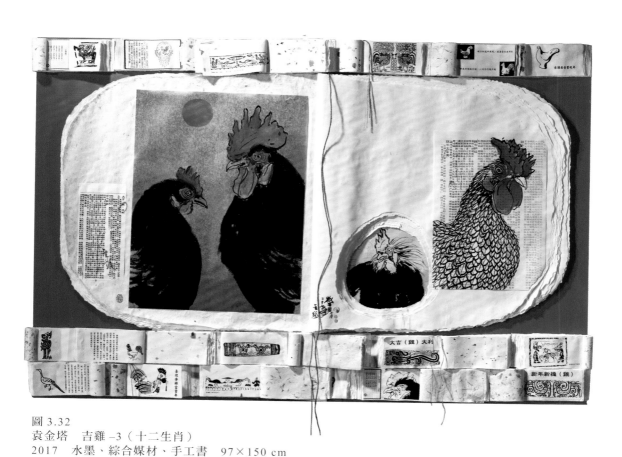

圖 3.32
袁金塔　吉雞 –3（十二生肖）
2017　水墨、綜合媒材、手工書　97×150 cm

圖 3.33　袁金塔　歷久彌新　2017　水墨、綜合媒材、手工書　1183×162×9 cm

圖 3.33.1　袁金塔　歷久彌新（局部）

圖 3.34　袁金塔　新神農本草經　2019　水墨、鑄紙、手工書、綜合媒材裝置　165×600×800 cm

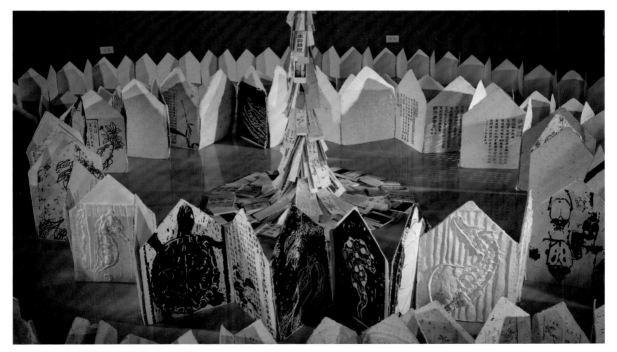

圖 3.34.1　新神農本草經（局部）

鑄紙

材料與工具

1. 紙漿。

2. 手抄紙。

3. 陶瓷模：像製作糕餅的木模，我本身有做陶的經驗，故用陶板取代木板。製作時，在濕的陶瓷土或風乾之後進行雕刻，再經 1260°C 高溫燒製完成。相較木板，陶板厚度更厚、更易雕刻，也方便塑形。

4. 塑形工具：陶藝塑型工具、篆刻刀、木匠刻刀，用於手抄紙塑形，讓沾濕的手抄紙服貼於陶模上。

5. 漿糊：調水稀釋如牛奶稠度，用於紙與紙間黏合。

步驟

1. 將打濕的手抄紙覆蓋於陶模上（茶壺）（圖 3.35.1）。

2. 在陶模上用稍厚的手操紙覆蓋。

3. 先壓陶模上之線形，使茶壺形狀完整呈現。

4. 再壓凹凸，使茶壺的形體完全呈現，可刷一層薄的漿糊水。

5. 約 2 –3 周完全乾燥後，即可脫模。

6. 使表面平整並薄刷一層漿糊水。

7. 再覆蓋一張手抄紙。

8. 填壓完成。

9. 待兩三周後，自然風乾脫模完成。

10. 然後繼續創作成作品，如袁金塔作品〈茶文化〉（圖 3.36）、〈茶事〉（圖 3.37）。

圖 3.35.1 準備手抄紙與陶模（茶壺）。

圖 3.35.2 在陶模上用稍厚的手操紙覆蓋。

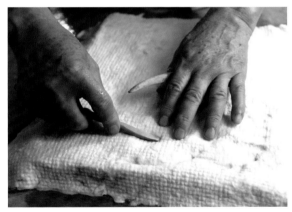

圖 3.35.3 先壓陶模上之線形，使茶壺形狀完整呈現。

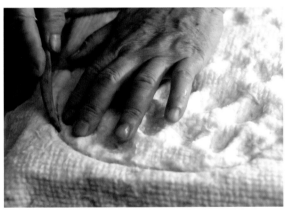

圖 3.35.4 使茶壺的形體完全呈現，可刷一層薄的漿糊水。

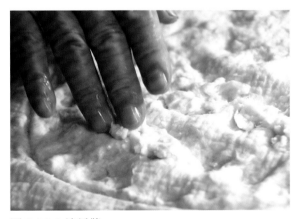

圖 3.35.5 填紙漿。

圖 3.35.6 使表面平整並薄刷一層漿糊水。

圖 3.35.7 再覆蓋一張手抄紙。

圖 3.35.8 適度用力壓平完成。

圖 3.35.9
待兩三周後，自然
風乾脫模完成。

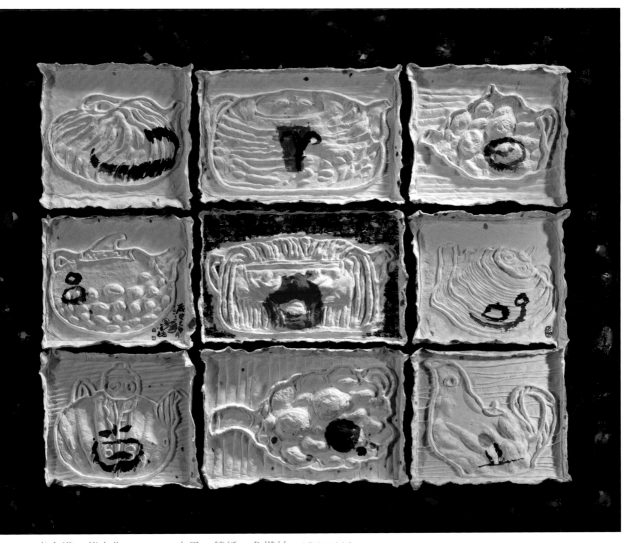

3.36　袁金塔　茶文化　2013　水墨、鑄紙、多媒材　126×110 cm

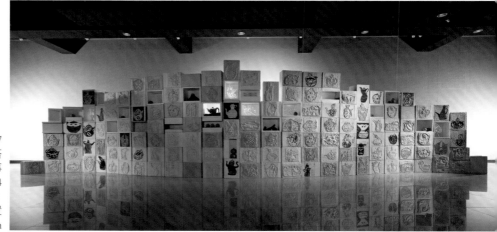

圖 3.37
袁金塔
茶事
2014
水墨、鑄紙、
綜合媒材裝置
1300×225×80 cm

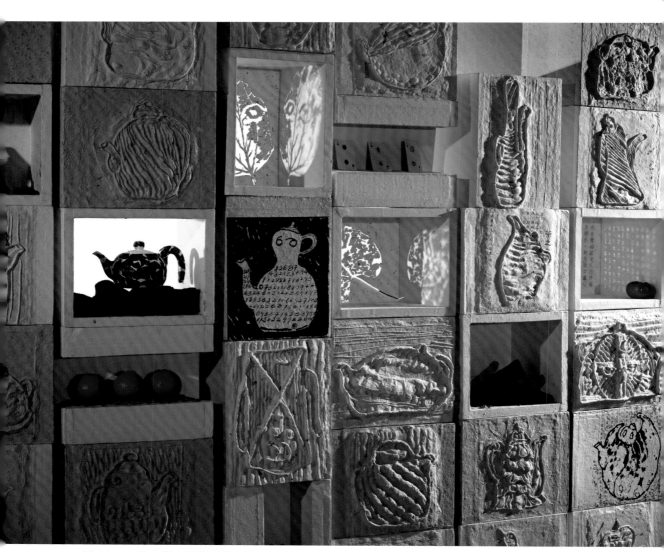

圖 3.37.1 袁金塔　茶事（局部）

圖 3.40.7 初步構圖。

圖 3.40.8 用鉛筆設定構圖。

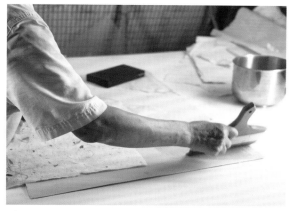

圖 3.40.9 裱貼。

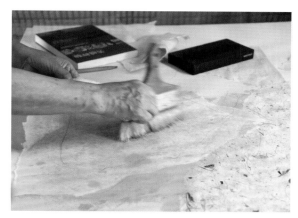

圖 3.40.10 裱貼。

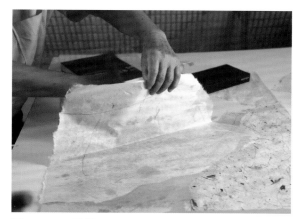

圖 3.40.11 裱貼。

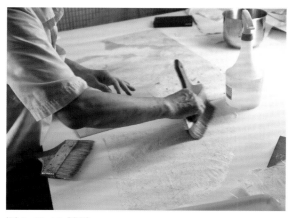

圖 3.40.12 裱貼。

圖 3.40.13 裱貼。

圖 3.40.14 完成裱貼。

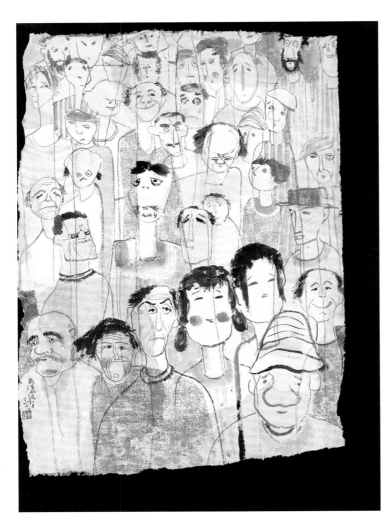

圖 3.41
袁金塔
熔
1988
水墨設色、不同紙裱貼
93×102 cm

圖 3.42
袁金塔
神──印象
1989
水墨設色、不同紙拼貼
91×124 cm

圖 3.42.1　袁金塔　神──印象（局部）

3.4 豆汁宣

　　一般的生宣在上墨與彩時易於暈開，且會留下筆觸，畫面較難保有大片的平整效果。豆汁宣的特色是因為有豆漿的膠在其中，有類似半礬紙的效果，滲水較慢，特別在上彩時顯色性強，易於大片渲染，同時方便多次積染；若上多次豆漿，則近似市售的全礬紙。但若豆汁噴灑太多，乾後上色會有斑點出現，而且豆汁宣因為是在宣紙上噴灑豆漿，在色澤上會產生一種米白的溫潤感，如袁金塔作品〈蠶食〉（圖 3.46）。

材料與工具

1. 自製豆漿：黃豆與水的比例按需求自行調整。亦可購買無糖豆漿（圖 3.43.1）。

2. 豆漿機：圖 3.43.4 中的豆漿機，是打漿與煮漿同時進行與完成。

3. 濾網。

4. 噴水器：裝入豆汁用。

5. 紙張：宣紙或水彩紙……等。

6. 墊布：如毛毯。

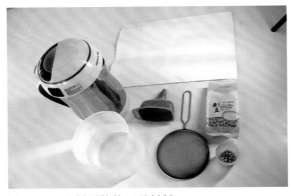

圖 3.43.1 自製豆漿的工具材料。

圖 3.43.2 浸泡黃豆（約 2–3 小時），黃豆與水的比例可依需求自行調整。

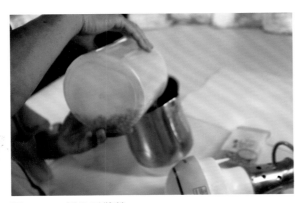

圖 3.43.3 倒入豆漿機。

圖 3.43.4 豆漿完成。

步驟

1. 將煮好的豆汁放涼後倒入噴水器。

2. 將宣紙平放於毛毯上。

3. 將豆漿均勻噴灑至生宣紙、水彩紙……等，噴的次數愈多，效果愈接近礬紙（圖3.44）。

4. 圖左是一般的宣紙，圖右是刷過豆漿後的宣紙，渲染效果不一樣（圖3.45）。

5. 待乾後完成。

圖3.44
將毛毯鋪在畫桌上，再把生宣紙或其他紙種放在毛毯上，以噴水器將豆漿噴灑在紙上。亦可用排筆，將豆漿刷在紙上。豆漿與水的比例，視創作要的紙張，其透水與滲開程度，選擇適當比例。

圖3.45
圖左是一般的宣紙，圖右是刷過豆漿後的宣紙，渲染效果不一樣。

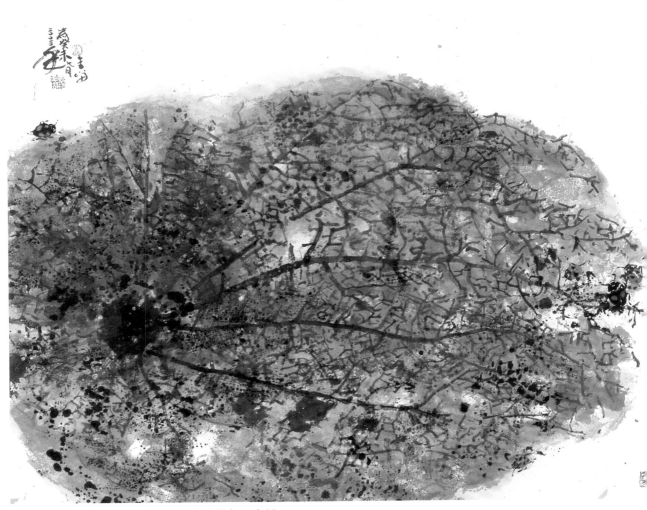

圖 3.46　袁金塔　蠶食　1988　水墨設色、宣紙　42×43 cm

3.5 茶水宣

　　茶水宣的筆墨效果與豆汁宣類似，但因煮過的茶葉，帶有淺土黃、土黃、咖啡色的色澤，製成的茶水宣具有古樸的味道，適合表現老舊、斑駁、缺陷美的題材，有種近似泥土芬芳的味道，如袁金塔作品〈稻草堆〉（圖 3.48）。

材料與工具

1. 茶葉：紅茶、普洱茶。

2. 茶水：茶葉與水的比例按需求自行調整不同茶葉有不同效果，其中以普洱茶的色澤最濃。

3. 紙張：生宣紙或水彩紙⋯⋯等。

4. 噴水器：裝入茶水用。

5. 水。

6. 水盆。

步　驟

1. 可用電鍋煮好的茶水，放涼後倒入噴水器（圖 3.47.1）。

2. 將生宣紙平放於毛毯上。將茶水均勻噴灑於生宣紙、水彩紙上（圖 3.47.2）。可自由噴灑，製造特殊效果，或用排筆，將茶水刷在紙上。

3. 待乾後完成（圖 3.47.3）。

圖 3.47.1　將放涼的茶水倒入噴水器。

圖 3.47.2　將茶水均勻噴灑於生宣紙上。

圖 3.47.3　放乾。

圖 3.48　袁金塔　稻草堆　2017　水墨宣紙（茶水宣）、綜合媒材　97×98 cm

3.6 描圖紙與繪圖紙

　　描圖紙（Tracing Paper）與繪圖紙（Drafting Paper）是用塑膠材料製成的聚酯薄膜（Mylar）但描圖紙碰水則皺，繪圖紙碰水不皺。繪圖紙具有可擦除的優點，表面光滑、堅硬、半透明，完全不透水，顯墨、顯色性特強，可刮可洗，易於修改，很適合於表現各種效果。如袁金塔作品〈白雪皚皚〉（圖3.49）、〈綻放〉（圖3.51）、〈瑞雪〉（圖3.52）。也可以利用其半透明的特性，襯上不同色紙，產生不同色調。描圖紙與繪圖紙在市售時，單張零售與整卷（91×2500公分）都有，整卷的可以創作如中國長卷形式的大幅作品。

描圖紙與繪圖紙比較：

圖3.50.1 描圖紙。（遇水會皺）

圖3.50.2 繪圖紙。（遇水不皺）

圖3.50.3 遇水皺與不皺的比較。

圖3.50.4 繪圖紙的半透明性。

圖 3.52　袁金塔　瑞雪　1991　水墨設色、繪圖紙　69×90 cm

圖 3.49　袁金塔　白雪皚皚　1987　水墨設色、繪圖紙　61×86 cm

圖 3.51　袁金塔　綻放　1997　水墨設色、繪圖紙　51×33 cm

3.7 金潛紙與銀潛紙

　　金潛紙是一張金紙和薄紙（人造絲紙）層壓在上面，是日本製的書畫用紙（圖3.53.1）。其特色是此紙帶有金黃色調，呈現出一種高貴瑰麗的美感，表層堅實、全礬不透水、顯墨顯色強、易於渲染、可工筆可寫意，很適合表現貴氣華麗的主題內容，如袁金塔作品〈豐收（一）〉（圖3.55）、〈豐收（三）〉（圖3.56）、〈祈福〉（圖3.57）。市售的金潛紙只有兩種色澤，一種偏綠，有小張也有整捲（104×2500公分或104×5000公分），另一種色澤偏肉色，有小張也有整捲（100×2500公分或100×5000公分）。但因金錢紙的紙質較硬，使用時須小心，不要壓褶否則容易留下摺痕且難以裱平補救。銀潛紙除色澤帶銀色外，其他特性同金潛紙。（圖3.53.2）袁金塔的作品〈日月潭〉（圖3.54）便是使用銀潛紙來創作。

圖 3.53.1 金潛紙

圖 3.53.2 銀潛紙

圖 3.54　袁金塔　日月潭　2019　水墨設色、銀潛紙　80×102 cm

圖 3.57　袁金塔　祈福　2018　水墨設色、金潛紙　82×104 cm

圖 3.55 袁金塔 豐收（一） 2017 水墨、金潛紙 104×142 cm

圖 3.56　袁金塔　豐收（三）　2017　水墨、金潛紙　104×142 cm

3.8 金紙（宗教用）

　　金紙是用竹漿製成的土黃色紙，厚度較雙宣厚一些，其特色是紙質粗糙，在筆墨表現上有一種粗獷老辣的筆趣，易帶出飛白效果，再加上其土黃色調，適合表現素樸古意美感的題材（圖 3.58）。

　　袁金塔作品〈小丑人生〉（圖 3.59），即是運用金紙繪製而成。

圖 3.58 金紙

圖 3.59　袁金塔　小丑人生　1992　水墨設色、金紙　32×39 cm

3.9 報紙

在報紙或雜誌紙上創作，將其上的文字圖形視為底紋與質地來應用（圖3.60），也可再加工，如用膠帶黏去部分表面。因其有文字符號，帶有一種通俗的生活記錄訊息，能讓作品畫面有圖文並茂的加分效果，容易引起大眾的共鳴。如袁金塔作品〈換人坐（做）〉（圖3.61）、〈人偶〉（圖3.62）。

圖 3.60　報紙

圖 3.61
袁金塔
換人坐（做）
1996
水墨、宣紙、報紙拼貼
110×150 cm

圖 3.62　袁金塔　人偶　1985　水墨設色、報紙　78×100 cm

3.10 色卡紙

　　這是法國 ARCHES 水彩紙用的保護紙，分別放在一刀紙的最上及最下。其特色是色澤優美，質地厚實，可在表面上用砂紙磨，製造一些飛白效果或修改。也可用膠帶撕去紙的表面，去除不要的部分。土黃卡紙（土黃色調），適合表現溫馨優美的題材；灰卡紙（青灰色調），很適於表現陰天和迷濛的景觀（圖3.63）。

　　如袁金塔作品〈迎娶圖〉（圖3.64）、〈廟會〉（圖3.65）、〈九份老街〉（圖3.66）。

圖3.63 繪圖紙、土黃卡紙與灰卡紙

圖3.64
袁金塔
迎娶圖
1993
水墨設色、
土黃色卡紙
59×15 cm

圖 3.65　袁金塔　廟會　1993　水墨設色、土黃卡紙　55×75 cm

圖 3.66　袁金塔　九份老街　2018　水墨設色、灰色卡紙　56×78 cm

3.11 宣紙（蟬衣宣、色宣）

宣紙是中國傳統水墨畫最主要的紙材，色澤、材質優美，可分為生宣、半熟宣與熟宣（圖 3.67）。

生宣是沒有礬過的紙，吸水和滲水強，可讓筆墨趣味發揮得淋漓盡致，達到水暈墨彰、渾厚華滋的藝術效果，如袁金塔作品〈戲偶〉（圖 3.70）。我常將生宣再加工製成拼貼紙、豆汁宣或茶水宣……等。除了正統筆墨外，生宣也很適合拓印、壓印、塗蠟或白色顏料（反白效果）及自動性技法的使用，如袁金塔作品〈歡樂年華──守門〉（圖 3.71）。

半熟宣是從生宣加工而成，如要自製半礬的紙，則可調整膠、礬、水的比例，自由變化，使礬紙更有效果。

熟宣是已礬過的紙，幾乎不透水，適於工筆畫。同時可噴灑水在其表面，易於潑墨、潑彩。蟬衣宣是熟宣中質地較好的一種，有厚（夾宣）與薄（單宣）可供選擇。表面光亮，類似蟬羽半透明，在畫之前先噴濕，或進行中邊畫邊噴水，乾後會有濕潤與水韻的美感，如袁金塔作品〈木瓜〉（圖 3.69）。

墨色在熟宣上，乾後濃度會變淡，因紙性不易起毛球，可多次重疊上色與墨，與潑墨潑彩。

色宣則是經加工染色後的宣紙，市售以土黃色與仿古色居多，如袁金塔作品〈調車廠〉（圖 3.68），也可自製如茶水噴灑做成茶水宣，或其他色彩做成你要的任何色宣。

圖 3.67
不同宣紙
上墨效果

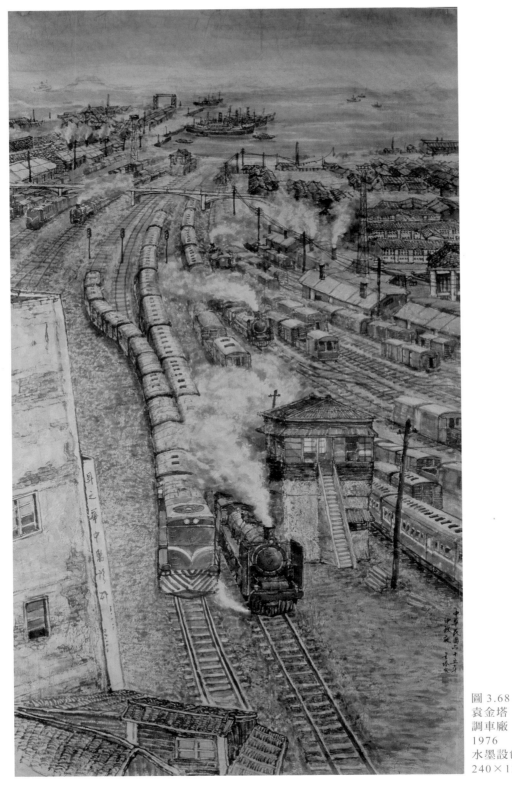

圖 3.68
袁金塔
調車廠
1976
水墨設色、土黃色宣
240×120 cm

圖 3.69
袁金塔
木瓜
1981
水墨設色、蟬衣宣
78×68 cm

圖 3.70　袁金塔　戲偶　1991　水墨設色、宣紙　62.5×93.5 cm

圖 3.71　袁金塔　歡樂年華——守門　2018　水墨設色、宣紙　97×150 cm

3.15 畫布

　　畫布指的是油畫布（細麻），塗過一次底的呈土黃色，塗過兩次底的則呈白色。前者有古樸、仿古的味道，後者則有明亮的效果。在布上創作有類似礬紙的技法與效果。布的尺寸特大（如比利時製 210×1000 公分），適於創作巨幅作品，畫布較厚，易裱不破損。畫布質地堅韌，可在其上加工，如在表面上塗打底劑（如 gesso、石膏粉……等），或黏貼現成物，創作者可自由發揮，如（圖 3.76）所示範。

圖 3.76　袁金塔示範在畫布上畫墨線與塗色的效果。

3.16 石膏板

步驟

1. 選擇整片木板或三夾板（較脆弱），厚約 1 公分。

2. 塗上樟腦油防蟲。

3. 選用相同大小的、細的塑膠製紗網，釘在板的表面上。

4. 購買牙科用的石膏粉（較一般石膏粉質優、堅硬）。

5. 將石膏調水，用木刀或水泥刀塗在紗網上，厚薄與肌理效果可自由發揮，也可壓印現成物。

6. 待乾完成（圖 3.77.1）。石膏板在創作時可運用已做好的肌理，還可再刻、刮、洗、疊色，效果佳，如袁金塔作品〈門神〉（圖 3.78）、〈三結義〉（圖 3.79）。

圖 3.77.1　自製石膏板。

圖 3.77.2　自製石膏板。

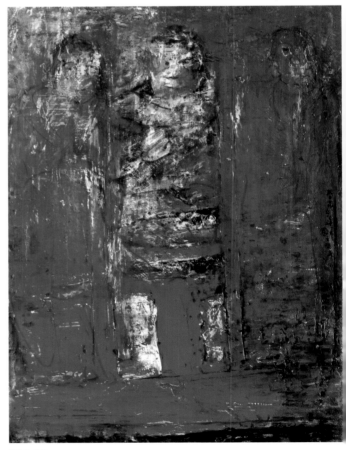

圖 3.78
袁金塔　門神　1992　水墨石膏板、綜合媒材　80.5×60.5 c

圖 3.79
袁金塔
三結義
1992
水墨石膏板、色料
61×61 cm

3.17 陶瓷

陶瓷之所以迷人，在於此種媒材豐富多變，有著無限的可塑性：其形可平面、可立體、可裝置（裝配）、可雕、可塑。其彩晶瑩剔透，可薄可厚，可華麗，可素樸。

長期以來，陶藝一直是一種國際性的藝術形式，其表現涵蓋了裝飾性的、實用性的、非實用性的、敘述性的、表現性的、雕塑性的、建築性的一切可能的領域。陶土就我而言，不僅是為了創作作品，而是更要表達我個人的思想感情與想像，進而超越材料與形式，到達無限空間領域。

以陶瓷為主體，可以結合宣紙、布、馬賽克、不銹鋼、木頭、玻璃、燈光、電視以及現成物，同時可將水墨、書法、篆刻、版畫（包括絹印及木刻）、雕塑、裝置等表現方法，應用於陶土上。從平面到立體，加入「生活空間」要素，不但有視覺、聽覺、觸覺，還加入光的感受，藉以增強觀眾的參與感。

之所以要研習陶瓷，是因水墨畫是二度空間、色彩偏向於淡雅秀潤。如要往三度空間裝置、光彩厚重強烈色彩、立體線條、粗獷肌理、樸拙粗厚……等發展，則陶瓷助力無限，是最佳選項之一，如：袁金塔作品〈玻璃缸〉（圖 3.80）、〈蛙兒出遊〉（圖 3.81）、〈博弈〉（圖 3.82）、〈與古文明對話（二）〉（圖 3.83）、〈陶書堆〉（圖 3.84）、〈生態圖譜（二）+（三）〉（圖 3.85）、〈陶字魚〉（圖 3.86）。

圖 3.81
袁金塔
蛙兒出遊
1996
陶瓷釉藥
53×39 cm

206

圖 3.83　袁金塔　與古文明對話（二）　2004　陶瓷　37×30×4 cm

圖 3.80　袁金塔　玻璃缸　2006　陶書、魚、水族裝置　25×25×53 cm

圖 3.85
袁金塔
生態圖譜（二）＋（三）
2007
25×47×7 cm

圖 3.86
袁金塔
陶字魚
2005
陶瓷
30×35×5 cm

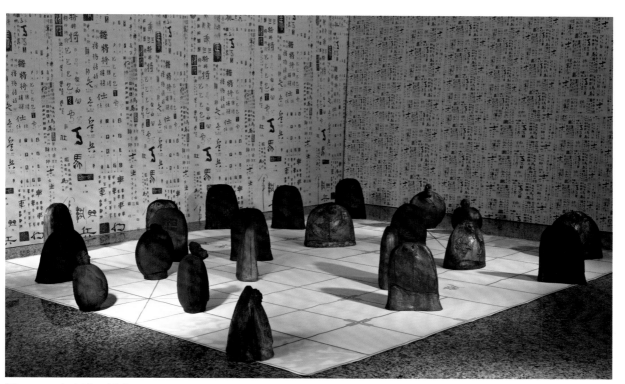

圖 3.82　袁金塔　博弈　2007　陶瓷、綜合媒材　340×300×180 cm

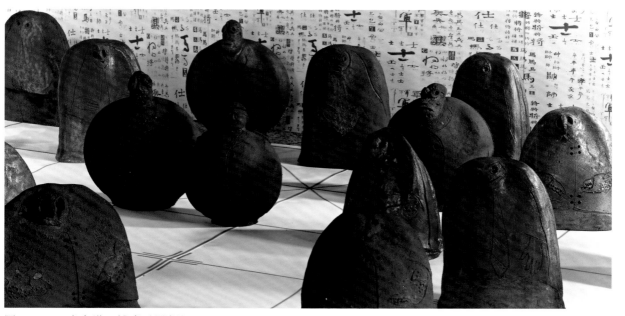

圖 3.82.1　袁金塔　博弈（局部）

圖 3.84　袁金塔　陶書堆　2006　陶瓷、冊頁、綜合媒材、裝置　300×400×150 cm

3.18 陶版畫

陶板可與陶藝工作室或陶廠合作，選好尺寸厚薄，可在濕土上刻劃或雕塑，也可在濕土乾後刻劃或雕除，進行創作（圖 3.88.1）。

水墨技法很適合表現在陶瓷上，釉藥顏色中的黑色近乎墨色，青花類似花青，使用工具全是毛筆。讓水墨畫的平面轉變為立體創作，陶板畫與木刻版畫相近，有粗獷簡潔有力的美感。

步驟

1. 從陶藝工作室或陶廠取回練好的濕土。

2. 在土上覆蓋棉布，用擀麵棍壓平。

3. 用陶藝工具木刀或切割線，將土切割成所要的板狀。

4. 於濕土或乾土上進行創作。

5. 燒好（約 1260 度）。

6. 用油墨（油性水性皆可）或黑色壓克力顏料或墨汁（可加漿糊增加濃稠度）塗在陶板上，放上宣紙壓印（可用海綿）完成，如（圖 3.88.2、圖 3.88.3、圖 3.88.4），又如袁金塔作品〈茶器（二）（局部）〉（圖 3.87），或多張作品拼貼成一張作品，如袁金塔作品〈茶器（一）〉（圖 3.89）。

圖 3.87
袁金塔
茶器（二）（局部）
2022
版畫
92×119 cm

圖 3.88.1 陶板刻劃

圖 3.88.2
袁金塔示範印成版畫──茶壺（鳥）33×33 cm

圖 3.88.3
袁金塔　茶壺　2014　版畫　33×33 cm

圖 3.88.4
袁金塔　茶壺　2014　版畫　33×33 cm
可以在已經印有文字的紙上印製版畫

圖 3.89　袁金塔　茶器（一）2018　水墨、綜合媒材　105×89 cm

附錄
常見的植物纖維

植物	纖維紙漿名稱	主要用途
木材	木漿（wood pulp）	又分為長纖及短纖，是目前紙漿的最大來源。
棉花	棉漿（cotton linter）	水彩紙、過濾紙。
竹子	竹漿（bamboo pulp）	竹紙為發展已久的紙，常用於文化用紙、書寫用紙。
麻	麻漿（hemp 統稱） 馬尼拉麻漿（abaca） 亞麻漿（linen） 劍麻（sisal）	纖維細緻，強度好，用於工業用特殊紙。亞麻漿常見於紙鈔，劍麻強度則較差。
甘蔗	蔗漿（bagasse pulp）	挺度好，常用於薄色紙
稻	稻草漿（rice straw pulp）	吸水性好，可改善吸墨紙。但強度較差，常搭配其他纖維做成手工紙。
麥	麥桿漿 （wheat straw pulp）	手工紙。
蘆葦	蘆葦漿（grain pulp）	手工紙。
楮樹 構樹	楮皮（kozo）	纖維強韌，耐保存，常用於手工紙與日本和紙。
山棉	雁皮（guampi）	纖維細，較短，紙張半透明有光澤，質地美觀。是臺灣手工紙主要原料。
桑樹	桑皮（Mulberry）	桑樹為多用途的植物，是傳統常用的手工造紙原料。
青檀	檀皮（Wingceltis）	容易漂白，是中國宣紙最常用的原料。
三椏	三椏樹皮（mitsumata）	纖維柔軟，細緻，有光澤，常用於日本手工紙。
鳳梨	鳳梨纖維（pineapple）	取自鳳梨葉，纖維強韌，耐保存，已開發出高級的手工紙與修復用紙。

【資料來源：長春綿紙廠 談紙專欄 2009/11/12】

3.21 自動性技法

自動性技法（Automatic Painting）在創作上的意義，最主要是激發「想像力」，保持創作的「不確定狀態」，保有直覺、靈性、潛意識、頓悟的成分，刪去不必要的、既有的、或學院成規，不受任何框框所圍。

圖 3.99
尚・阿爾普　根據機會法則　1978　糖紙　15.9×17.3 cm

圖 3.100
馬克思・恩斯特　整個城市　1934　畫布油彩　50×61 cm

自動性技法是當代水墨創作常見的技法，在西方這個名詞的出現，可以追溯到十九世紀初期西方興起的藝術理念──自動主義（Automatism）。大約在 1916 年時，尚・阿爾普（Jean Arp，1886–1966）和蘇菲・陶柏・阿爾普（Sophie Taeuber Arp，1889–1943）等藝術家，透過描繪物象來產生各種偶然的變形，或是將色紙撕碎飄落製造不同的配置，如圖〈根據機會法則〉（According to the Laws of Chance）（圖 3.99），來作為創作的手法。

到了 1924 年左右，一些超現實主義的藝術家，如作家布荷東（Andre Breton，1896–1966）將佛洛伊德的自由聯想理論運用於寫作上；畫家恩斯特（Marx Ernst，1891–1976）在 1925 年自創「磨擦法」，〈整個城市〉

圖 3.101　馬克思·恩斯特　雨後的歐洲　1939　畫布油彩　54×148 cm

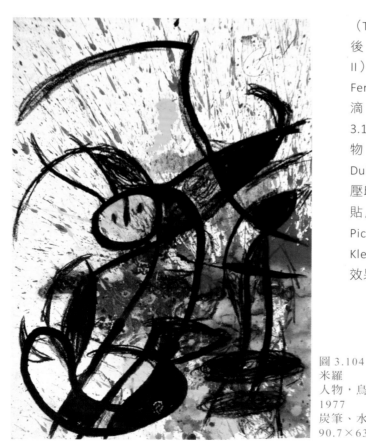

（The Entire City）（圖 3.100）、〈雨後 的 歐 洲 〉（Europe after the Rain II）（圖 3.101）；米羅（Joan Miró i Ferrà，1893–1983）運用潑、灑、甩、滴、流等技法〈人物、鳥、星星〉（圖 3.102）、〈風景〉（圖 3.103）、〈人物，鳥〉（圖 3.104）；杜布菲（Jean Dubuffet，1901–1985）以滾筒油墨壓印出偶然性的肌理效果，再將其拼貼成作品；還有畢卡索（Pablo Ruiz Picasso，1881–1973）、克利（Paul Klee，1879–1940）營造特殊的視覺效果。

圖 3.104
米羅
人物·鳥
1977
炭筆、水墨、膠彩畫於水彩畫紙；暈染效果
90.7×63.2 cm

美國畫家帕洛克（Jackson Pollock，1912–1956）則是另一個自動技法的代表藝術家。他幾乎不使用傳統油畫技法，而是運用「滴彩法」（Action Paint），讓顏料在地上的巨幅畫布上滴（Drip）、流（Pour）或灑（Spatter），手腕與身體自由地在畫布上移動，畫家彷彿是在畫布前舞蹈一樣（圖 3.105）。這種創作技法所產生的抽象作品，如〈秋天的節奏〉（Autumn Rhythm, Number 30）（圖 3.106）顛覆了當時大眾對於油畫的傳統認知，引起很大的迴響。

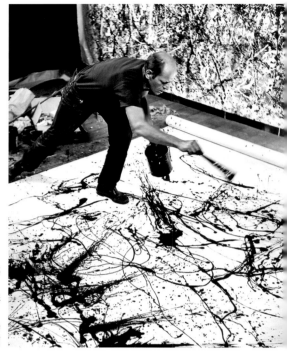

圖 3.105
帕洛克創作〈秋天的節奏〉
漢斯・納穆斯（Hans Namuth）攝影
（1956–57）《MOMA Bulletin》
第 XXIV 卷
第 2 期

圖 3.106　帕洛克　秋天的節奏　1950　油彩、畫布　267×526 cm

圖 3.102
米羅
人物・鳥・星星
1976
毛筆、水墨、
水彩、膠彩、
暈染效果
40×65 cm

圖 3.103
米羅
風景
1973
炭筆、羽毛筆、
水墨、膠彩、
揉皺紙張
62×91 cm

　　自動技法因為西方美學觀的影響，而在當代水墨中受到重視，成為普遍運用在創作中的技法。其實在傳統水墨繪畫的發展歷史裡，也曾經出現類似的表現方式。早在唐代就有，如張彥遠所稱：「如山水家有潑墨。」[1]宋代樑楷及明代徐渭、八大山人、石濤等，這些都含有自動化或者偶然性的因子。他們的作品都有「大寫意」的筆法，潑墨就是大寫意的進一步發展，更自由、隨性、揮灑。在清末的嶺南畫派中，則有所謂的「撞水」、「撞粉」的畫法，很類似自動技法的原理。「撞水」、「撞粉」常見於沒骨畫法中，畫家在熟紙（即表面略加膠礬的紙）上作畫，在畫面色彩未乾前，加入粉和水，讓色彩和水分擴散開來，產生自動偶發效果。

　　這類自動技法到了民國以後才受到較嚴肅的看待，如張大千〈秋山夕照〉（圖3.107）。張大千晚年將大寫意、潑墨、潑彩的畫法，與傳統青綠色彩在紙面做大筆揮灑，一方面表現山林幽深濃鬱的氣氛，一方面又營造出墨色和色彩暢快淋漓的視覺效果。

1　中國書畫研究資料社編。《畫史叢書（第一冊）》。臺北：文史哲出版社，1983。頁28

圖 3.107.1　張大千　秋山夕照（局部）

圖 3.107
張大千
秋山夕照
1967
水墨設色
192×103.5 cm

圖 3.108
陳其寬
橫塘（局部）
1965
水墨宣紙
23×120 cm

　　在當代水墨創作中，有很多藝術家都喜歡運用自動性技法來表現，如陳其寬〈橫塘〉（圖 3.108）、袁金塔〈生命（石頭人）〉（圖 3.109）。將紙平放，用飽含水、膠、濃淡墨的筆畫在紙上，讓其流動、交融，待風乾，自然留下水的痕跡。呈現一種偶發、自然成形的美感。

圖 3.109　袁金塔　生命（石頭人）　1990　水墨、描圖紙　119×91 cm

自動技法的種類相當豐富，例如：浮墨法、滴彩（滴流）法、拓印法、食鹽法、浸染法、噴灑法、吹墨法、彈水法……等。利用水性材料的流動性，以及其他物質與水的相融相斥原理，營造出不同的趣味；[2] 或是利用明礬、洗滌劑、樹脂、牛奶、豆漿等「效果媒介劑」，催化或限制墨與顏料在紙上的滲透，在畫面上留下各種非筆繪的痕跡、肌理、質感變化。[3]

3.22 印象水墨

　　在當代水墨創作中，也有許多技法是從版畫轉化而來，例如「絹印」、「木刻版畫」等，即是相當常見的技法。此外，「壓印法」、「拓印法」、「滾印法」和「轉印法」等技法，也是利用版畫原理，以簡便的材料來製作出不同肌理效果的簡單技法，如袁金塔作品〈羽毛蟲〉（圖3.110），甚至影印掃描或當代電腦繪圖也是同樣的道理。

圖 3.110
袁金塔
羽毛蟲
2003
水墨綜合媒材
29×42 cm

2　吳長鵬。《水墨造形遊戲》。臺北市：心理，1996。頁 24–140
3　忻秉勇、王國安編著。前引書。頁 34–40

絹印法

　　「絹印法」是利用版畫中孔版的鏤空原理和遮擋技巧，使顏料通過細小的網目印到版下的紙上。早期絹印製版所用的網布材料主要是蠶絲，所以稱之為絹網。後來由於紡織工業技術發達，尼龍或金屬線織成的各式網布逐漸取代了絹網，所以絹印也被稱為網版印刷或是孔版印刷。絹版製版的方式有很多種，主要都是在網面做局部性的「遮擋」封閉工作，常見的方法包括下列幾種：

1. 手工型紙模版

　　以硬紙板作為遮擋封閉的材質，將顏料塗抹在沒有硬紙板的鏤空部分，這種方法適合於造形簡單的畫面。

2. 感光劑手工描繪法

　　以畫筆在網面上描繪感光劑，待感光劑感光後即變硬遮擋住網孔，沒有描繪感光液的部分便可以用顏料印刷。

3. 照相製版法

　　在透明的賽璐珞片或投影片上，影印需要的圖像，再將整個網面塗上感光劑，陰乾後將影印有圖像的賽璐珞片放在網面上，賽璐珞片（Celluloid）與網面一起感光。沒有影印圖像的部分由於有感光到，因此會變硬遮擋住網孔，其餘有影印圖像的部分因為沒有感光到，可用清水洗去，成為「鏤空」的部位，讓顏料通過網孔，印刷於畫紙上，如袁金塔作品〈春遊〉（圖 3.111）。

圖 3.111　袁金塔　春遊　2005　絹印版畫　30×40 cm

　　「絹印法」的優點之一，就是只要略為改變遮擋的部份或是顏料的濃淡漸層變化，就能創造出各種不同的效果，很適合用來製作照片中的複雜圖像。西方普普藝術（Pop Art）

的代表畫家之一，安迪‧沃荷（Andy Warhol，1928–1987）即廣泛運用絹印技巧在他的系列作品中，如以名人肖象創作的作品〈瑪麗蓮夢露〉（Marilyn Monroe）（圖 3.112）或是當代消費產品的影像，來表達現代生活的大眾文化。在袁金塔的水墨作品中，也常可以看到利用絹印技巧來營造重複的意象，強化畫面的張力。

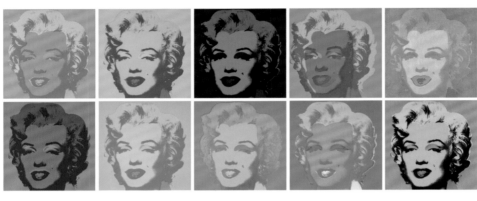

圖 3.112
安迪‧沃荷
瑪麗蓮夢露
版畫
1963
91×91cm×10

木刻版畫

　　木刻版畫是以獨特的木刻質感，來作為呈現圖像的手法。例如日本知名版畫家棟方志功（Munakata Shiko，1903–1975）的作品〈大藏經板畫柵〉（圖3.113），即帶給許多水墨創作者不同的靈感。尤其是他作品的筆觸、刻痕、套色等技巧，以及他對造型的掌握，具有強烈的個人特色，別具風貌。

圖 3.113　棟方志功　大藏經板画柵　1953　紙本墨摺　111×99 cm

拓印法

與上述版畫技法相較，「拓印法」、「壓印法」、「滾印法」和「轉印法」等技法則是更為簡便的技法。

「拓印法」利用樹葉、菜瓜布、木板、竹簾、麻布、塑膠袋、手套、絲瓜纖維、揉皺的紙團……等現成物，甚至是鞋底的紋路，塗上墨汁或顏料後，將現成物的紋理印在畫紙上。拓印時要注意水墨的濃、淡、乾、濕的變化及畫面的重點（圖 3.114.1），可以同時或分次將不同現成物的紋理印在紙上。如袁金塔作品〈痕〉（圖 3.115）塑膠布拓印出石頭的孔洞肌理。

拓印法也可以在顏料中加入適當份量的漿糊，塗於玻璃、金屬板或光滑的板子上，壓上吸水性較慢的紙張後抹平，並迅速將紙張拉起，來產生各種肌理效果。不同濃度的顏料、壓紙力量、速度、方向等因素，都會產生不同的紋理變化。

圖 3.114.1 拓印法材料，包括：墨汁、排筆、毛筆、漿糊、抹布、海綿、報紙、宣紙、樹葉、枯葉、菜瓜布……等。

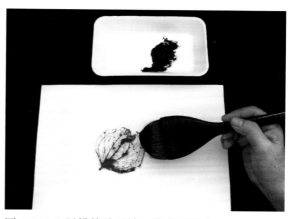

圖 3.114.2 以排筆沾墨汁，塗在樹葉上。

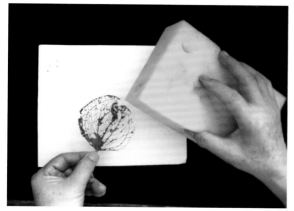

圖 3.114.3 將樹葉著墨面朝向紙張，以海綿壓拓。

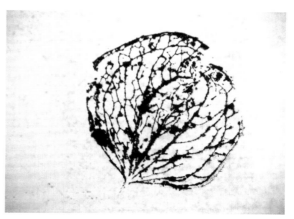

圖 3.114.4 紙張留下葉脈紋路。未拓之前也可以先在宣紙上噴灑微量水份，會有筆墨微微暈染的效果，或拓印後再噴微量水。

圖 3.114.5 用尚未枯乾的樹葉拓印，會有不同的效果。

圖 3.114.6 可以嘗試不同造型的樹葉。

圖 3.114.7 在乾的整條絲瓜纖維上塗上墨汁。

圖 3.114.8 拓印出絲瓜纖維上的紋理。

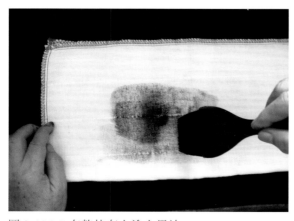

圖 3.114.9 在乾抹布上塗上墨汁。

圖 3.114.10 乾抹布的紋理。

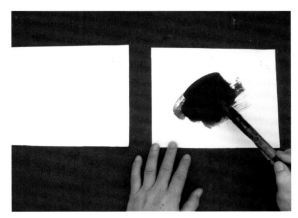

圖 3.114.11 在宣紙上塗上墨汁，將塗有墨汁的宣紙
壓再另一張宣紙上。

圖 3.114.12 宣紙的紋理。

圖 3.114.13 在塑膠布上塗上墨汁。

圖 3.114.14 塑膠布的墨水水珠痕跡。

圖 3.114.15 將塑膠布拓印的斑點效果想像畫成石頭
的肌理紋路。

圖 3.114.16 石頭完成圖。

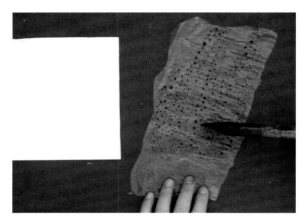

圖 3.114.17 嘗試不同的塑膠布。

圖 3.114.18 塑膠布上所呈現顆粒較小的墨水斑點痕跡。

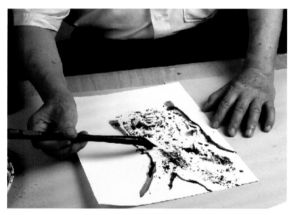

圖 3.114.19 再把拓印出來的斑點痕跡想像成樹幹。

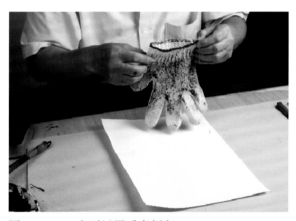

圖 3.114.20 也可以用手套拓印。

圖 3.114.21 手套印製出來的效果。

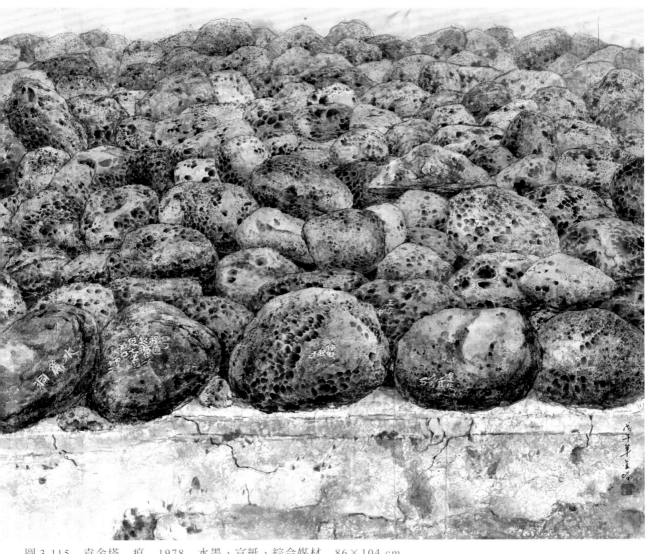

圖 3.115　袁金塔　痕　1978　水墨、宣紙、綜合媒材　86×104 cm
◆塑膠布拓印出石頭的小孔洞肌理。

1. 宣紙拓印

先在壓克力板上塗上墨汁，調好濃淡變化後，再放上宣紙，以海綿輕拍壓印，便可以留下痕跡（圖 3.116.1）。

2. 繪圖紙拓印

可將滾筒滾上調好的墨（墨中可加漿糊，增加濃稠度），也可用絲瓜布、海綿沾墨，壓印、拓印在繪圖紙上（圖 3.117.1）。

拓印技法與版畫原理相似，即是用「拓」、「印」的技巧方式呈現出不同的肌理效果。「拓」，是將紙鋪壓在有凹凸紋理的物體上，再在上面拓墨、上色而印制出斑駁肌理。「印」，就是在印制物（版面）的表面刷上墨或色，然後在紙、絹、布等繪畫材料上壓印出肌理圖案的方法，這也是水印木刻中通常採用的方法。拓印法由於其工具材料簡便、處理手法多樣、效果變化豐富等特點，在現代水墨畫創作中運用廣泛。如袁金塔作品〈大江東去〉（圖 3.118），其墓碑便是使用滾筒拓印技法。

除了紙張之外，可作為拓印的材料還有許多，例如：玻璃、木板、膠合板、塑料板、布料、石板、鐵板等。在玻璃上拓印，可在下面襯一張白紙，清晰顯示墨色之形跡與深淺變化。

圖 3.116.1 「拓印法壓印法」使用的材料，包括：墨汁、滾筒、漿糊、宣紙、繪圖紙、西卡紙等材料。

圖 3.116.2 先在壓克力板上塗上墨汁。

圖 3.116.3 放上宣紙，以海綿輕拍壓印，便可以留下痕跡。

圖 3.116.4 調好濃淡變化。

　　拓印法可以運用的現成物極為豐富，只要用心思考，創意是源源不絕，如杜布菲作品〈鬍子憤怒〉（Barbe anger）（圖 3.119），袁金塔作品〈稻草人〉（圖 3.120）、〈人間〉（圖 3.121）、〈牆角一隅〉（圖 3.122）、〈莊周夢蝶〉（圖 3.123）〈歲月的痕跡〉（圖 3.124）。

圖 3.117.1 以滾筒來壓印，則是先在壓克力板上塗上墨汁，並加入漿糊，增加濃稠度，調整需要的濃稠度。

圖 3.117.2 以滾筒沾了墨汁後，在繪圖紙上滾動，可以留下滾筒的轉動痕跡。

圖 3.117.3 以滾筒沾了墨汁後，在繪圖紙上滾動，可以留下滾筒的轉動痕跡，可來回數次增加肌理趣味。

圖 3.117.4　以滾筒沾了墨汁後，在繪圖紙上滾動，注意肌理跟墨色濃淡。

圖 3.117.5 滾筒的轉印痕跡頗類似山巒起伏的造型。

圖 3.117.6 加了漿糊的墨汁，經滾筒滾動壓印，會在紙張表面留下像浮雕般的半立體效果。

圖 3.118　袁金塔　大江東去　1991　水墨紙本、綜合媒材　92.5×143.5 cm

圖 3.118.1
袁金塔
大江東去（局部）
技法示範

圖 3.119
杜布菲
鬍子憤怒
1959
墨汁、拓印
50.8×33.6 cm

圖 3.120　袁金塔　稻草人　1983　水墨設色、宣紙　48×80 cm

圖 3.121
袁金塔
人間
1988
水墨設色、玉版宣
69×99 cm

圖 3.122
袁金塔
牆角一隅
1978
水墨設色、宣紙
112×124 cm

墨、彩、水的交融流動

1. 自動性技法：潑墨、潑彩、滴流、油水分離……等（圖 3.125.1）。油水分離是先將繪圖紙表面打濕或潑水，再將油畫顏料調松節油或洗筆油稀釋，潑灑於表面。

2. 刮洗：以油畫刮刀或針筆、樹枝……等，在有墨色或色彩的表面刮出線條形狀。洗則是用水筆將畫過的部分洗掉，甚至可以全部洗掉，像新的紙一樣。

如袁金塔作品〈瑞雪〉（圖 3.126）、〈雪山風情〉（圖 3.127），是運用墨、彩、水的交融流動，所創作出來的作品。

繪圖紙上示範

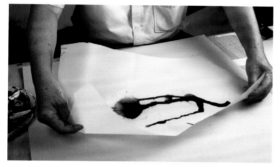

圖 3.125.1 可將紙上、下、左、右移動，讓色料與水交乳流動。

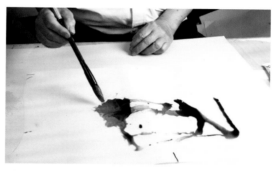

圖 3.125.2 用筆繪，讓墨彩渲染。

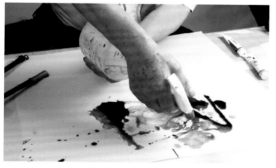

圖 3.125.3 在紙上用噴霧器噴水，使其流動。

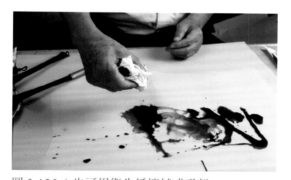

圖 3.125.4 也可用衛生紙擦拭或吸起。

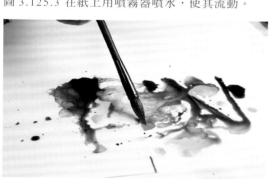

圖 3.125.5 再加筆，豐富其色彩層次。

圖 3.125..6 完成圖。

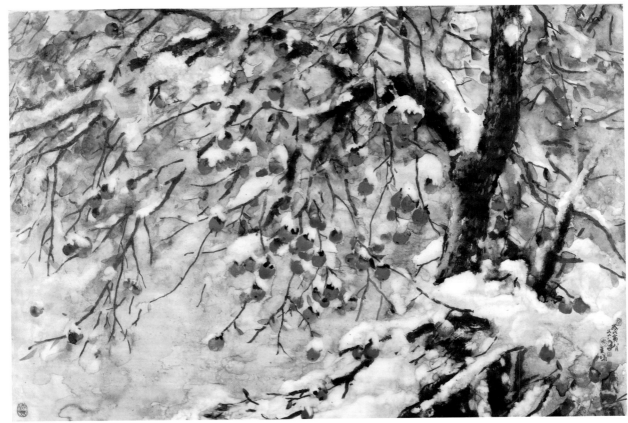

圖 3.126　袁金塔　瑞雪　1998　水墨設色、繪圖紙　61×86 cm

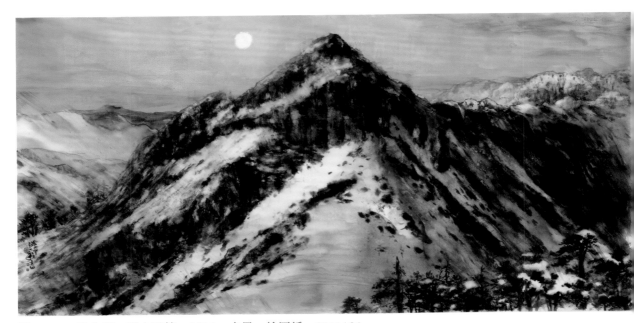

圖 3.127　袁金塔　雪山風情　2016　水墨、繪圖紙　90×181 cm

3.23 影印

材料與工具

影印機、影印紙、宣紙（夾宣）、報紙、雜誌、現成物。

步驟

1. 選好要用的文字、符號、圖像或現成物。

2. 放到影印機上，並用影印紙試印，調整好倍率、明暗等設定。

3. 設定完成後，再用宣紙影印，作為創作材料，一般影印店都只使用影印紙而不是宣紙，如需宣紙則須和影印店商議。

4. 影印完後，可再加工描繪或數張拼貼成大幅作品，如袁金塔作品〈廁所文化〉（圖3.128）的各種小便斗。

5. 可重複影印，如先影印好文字稿，再重疊印上圖像。

圖3.128　袁金塔　廁所文化　2001　水墨、綜合媒材　180×160 cm

3.24 掃描

　　掃描與影印，兩者創作方法相類似（圖 3.129），但一般坊間的掃描紙是既定的，不同於宣紙，如需用宣紙，須和店家、廠商商議。

圖 3.129　羽毛照片掃描

3.25 托底

材料與工具

托底的準備材料與工具有：漿糊、刷子、噴水器、裱紙、抹布、筆刀、美工刀、長棍、裱板、畫板（圖 3.130.1）。

1. 漿糊：最好用無酸漿糊，如沒有一般市面販售的漿糊也可以。在水盆內加少量水稀釋，降低黏性及濃度，方便重複撕貼修改。

2. 刷子：可準備一大、一中、一小，小的用來調整漿糊濃稠度；大的用來沾調漿糊刷到裱紙上或者刷作品背後；中的保持乾而乾淨，作為刷平作品表面用。

3. 噴水器：拼貼過程中維持紙張濕度，使紙張完全舒張，較不易起皺。

4. 裱紙：裱紙四邊每邊需大於作品 8–10 公分。

5. 抹布：清理桌面多餘的漿糊，避免作品及裱紙沾黏。

6. 筆刀、美工刀。

7. 長棍：捲裱紙。

8. 裱板：裱畫用的美耐板（4 尺 ×8 尺）、或小的壓克力板（大小由需求決定）。

9. 畫板：安置裱好的作品。

步驟

1. 準備漿糊與裱紙：在水盆內將漿糊加少量水稀釋，用小刷子調至完全均勻，裱紙則必須比作品大，每邊大約 8–10 公分。

2. 噴濕紙張：將裱紙均勻噴濕，舒張紙張纖維。

3. 將噴濕的裱紙捲起，方便操作。

4. 塗漿糊：作品翻面，面朝下，並在其上刷漿糊。為保持作品平整，塗漿糊的方向須由內往外，此動作可將紙張下的空氣向外擠壓，避免展生皺褶。

5. 清潔桌面：將作品四周多餘的漿糊擦乾淨，避免裱紙沾黏。

6. 對位：將裱紙對準作品。

7. 四邊各留 8–10 公分間距。

8. 覆蓋：在作品上方展開裱紙，從其中一邊開始慢慢將裱紙覆蓋於作品上。

9. 並用乾刷將兩張紙間的空氣由內往外排出，使裱紙與作品密實服貼。

10. 刷平：用乾刷將作品的空氣、皺褶向外排擠。

11. 刷平後，須將畫面翻轉朝外，方便未來乾後在作品本身上修改。

12. 再將畫身外圍的白邊（裱紙）內折約 3 公分在其上刷漿糊外翻。

13. 裱貼到木板上刷平待風乾（臺灣氣候約 3–5 天），即完成。

14. 作品面朝上置於畫板上，因氣候有時特別炎熱，需多噴幾次水加強濕潤度。

15. 袁金塔作品〈蛙族（二）〉（圖 3.131）是由多張小圖拼貼而成的大幅作品。

圖 3.130.1 準備各式工具與漿糊。

圖 3.130.2 噴濕紙張後刷平。

圖 3.130.3 捲裱紙。

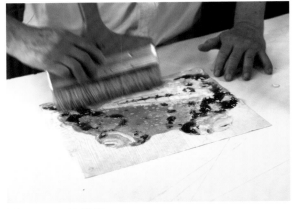

圖 3.130.4 塗漿糊。

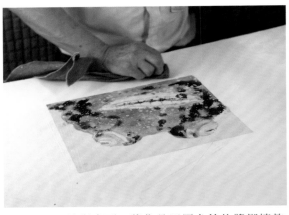

圖 3.130.5 清潔桌面：將作品四周多餘的漿糊擦乾淨，避免裱紙沾黏。

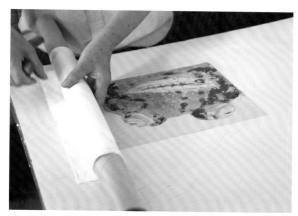

圖 3.130.6 裱紙對準作品。

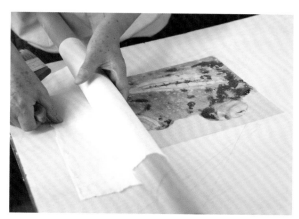

圖 3.130.7 裱紙四邊各留 8-10 公分間距，作為塗漿糊上板用。

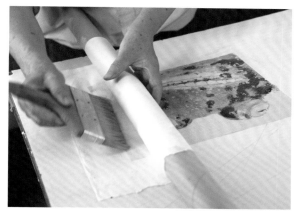

圖 3.130.8 展開裱紙。

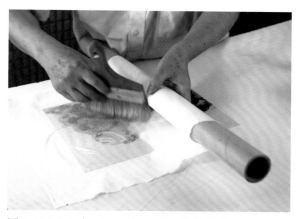

圖 3.130.9 以乾刷將空氣與皺褶往外排除。

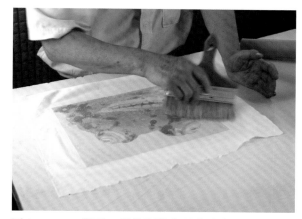

圖 3.130.10 刷平：用乾刷將作品的空氣、皺褶向外排擠。

圖 3.130.11 刷平後，須將畫面翻轉朝外，方便未來乾後在作品本身上修改。

圖 3.130.12 再將畫身外圍的白邊（裱紙）內折約 3 公分在其上刷漿糊外翻。

圖 3.130.13 裱貼到木板上刷平待風乾（臺灣氣候約 3–5 天）。

圖 3.130.14 作品面朝上置於畫板上，因氣候有時特別炎熱，要多噴一兩次水，加強紙的濕潤度。

圖 3.130.15 固定（待乾即可取下完成）。

圖 3.131
袁金塔
蛙族（二）
2008
水墨、綜合媒材
103×89 cm

3.26 多張作品裱貼（連拼）

步驟

1. 安排位置，四張圖裱貼（連拼）再一起，裱紙（底紙）面積需大於四張作品圖面積；每邊至少大於 8–10 公分，作為後續刷漿糊裱於木板上用（圖 3.132.1）。

2. 將裱紙放在白色美耐板上（或壓克力板）並噴濕。

3. 以乾的刷子將皺摺由中心向外推平。

4. 以毛筆沾水割紙（替代美工刀）軟化作品邊緣。

5. 手撕邊緣做出不規則的效果。

6. 作品呈現邊緣的不規則效果。

7. 作品背面噴濕。

8. 在裱紙刷上調稀的漿糊。可先垂直刷再橫刷，來回交叉兩三次，特別注意紙邊，避免沒有刷到漿糊。

9. 作品畫面朝上，裱貼於裱紙後，再以乾刷將皺褶外推，刷時需由中心點向四周刷出去，避免出現水泡、皺褶。

10. 繼續裱貼第二張張作品，要注意與第一張與第二章的接縫處要密實與平整。

11. 繼續拼貼作品與刷平。

12. 四張作品拼連貼完成，再將作品裱到木板上使其平整。

13. 將裱紙（底紙）折邊準備黏裱到木板上。

14. 四張作品連接完成後，需裱到板上，再將畫身外圍的白邊（裱紙）內折約 3 公分在其上刷漿糊外翻，裱貼到木板上刷平。

15. 用刀片將其自木板割下，準備送去裝框裱軸。

16. 待風乾（臺灣氣候約 3–5 天）。

圖 3.132.1 安排位置，四張圖裱貼（連拼）再一起，裱紙（底紙）面積需大於四張作品圖面積；每邊至少大於 8–10 公分，作為後續刷漿糊裱於木板上用。

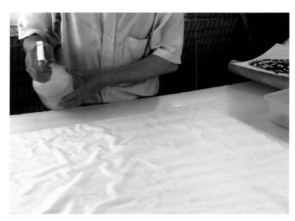

圖 3.132.2 將裱紙噴濕。

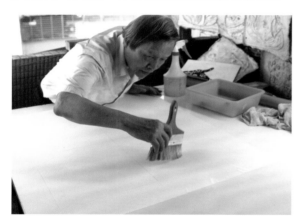

圖 3.132.3 以乾的刷子將皺摺由中心向外推平。

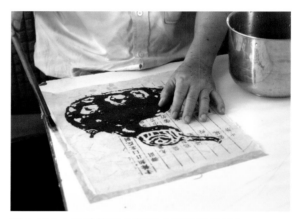

圖 3.132.4 以毛筆沾水割紙（替代美工刀）。

圖 3.132.5 手撕邊緣做出不規則的效果。

圖 3.132.6 作品呈現邊緣的不規則效果。

圖 3.132.7 作品背面噴濕。

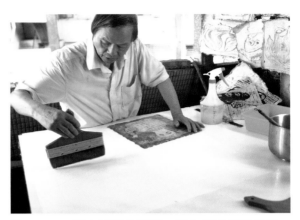

圖 3.132.8 刷上調稀的漿糊。可先垂直刷再橫刷，來回交叉兩三次，特別注意紙邊，避免沒有刷到漿糊。

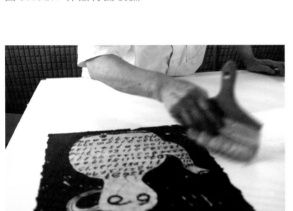

圖 3.132.9 作品畫面朝上，裱貼於裱紙後，再以乾刷將皺褶外推，刷時需由中心點向四周刷出去，避免出現水泡、皺褶。

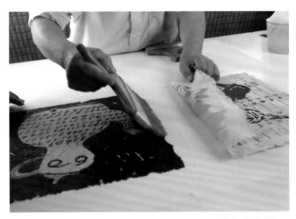

圖 3.132.10 繼續裱貼第二張張作品，要注意與第一張與第二張的接縫處要密實與平整。

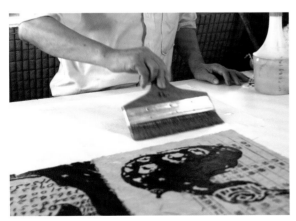

圖 3.132.11 繼續裱貼其他張作品。

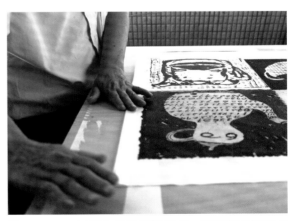

圖 3.132.12 四張作品拼連貼完成，再將作品裱到木板上使其平整。

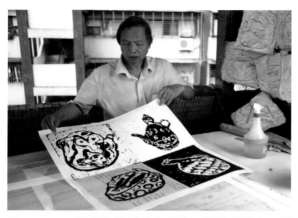

圖 3.132.13 四張作品連接完成後，需裱到板上，再
將畫身外圍的白邊（裱紙）內折約 3 公分在其上刷
漿糊外翻，裱貼到木板上刷平。

圖 3.132.14 將裱紙（底紙）折邊準備黏裱到木板上。

圖 3.132.15. 用刀片將其自木板取下（最好不要用
刀片割，會割傷木板），準備送去裝框裱軸。

圖 3.132.16 待風乾完成。（臺灣氣候約 3–5 天）

3.27 拼貼技法

　　「拼貼技法」（Collage）一詞源於來自法文動詞「膠黏」（Coller），是把紙或物體等現成物，[4]貼在平面上，一般被視為是由二十世紀初的立體派畫家布拉克（Braque，1882–1963）、畢卡索（Pablo Picasso，1881–1973）、葛利斯（Juan Gris，1887–1927）等人確立的藝術手法。

　　畢卡索於 1912 年創作的〈有藤椅的靜物〉（Still Life with Chair Caning）（圖 3.133），在畫面上黏貼印有藤編圖案的油布，用油彩和拼貼的混合方式表現了藤椅等物品的抽象圖像，以此重新詮釋「真實」的定義，是影響拼貼藝術早期發展的重要作品，模糊了藝術中真實與幻象的區別。[5] 以及杜布菲〈有兩個人物的景觀〉（Landscape with Two Personages）（圖 3.134）也是拼貼技法的作品。

圖 3.133　畢卡索　有藤椅的靜物
1912　油彩、油布、藤編圖案紙、畫布
26.7×35 cm

圖 3.134　杜布菲　有兩個人物的景觀
1954　以印度墨水染色的報紙碎片組裝
100×81 cm

4　現成物（Ready-Made），指一件日常用品，如一把鏟子、一個杯子，被賦予一種新的定義，而成為一件藝術品或藝術品的一部份。這個概念被視為源自杜象，杜象將隨意選擇大量生產的物品用來當作藝術品展覽並稱之為「現成物」。在杜象的概念中，「現成物」和「發現物」（Found Object）不同：發現物是因為其有趣美麗獨特的品質而被選上；但是現成物則是任何大量生產的一件物品。杜象以現成物製作的代表作品，包括 1916 年取名為〈噴泉〉的一個尿盆。現成物由於藝術家將物件抽離原有的定位及角色，因而產生新的觀看角度以及新的意義。

5　Eddie Wolfram 著，傅嘉琿譯。《拼貼藝術之歷史》。臺北：遠流出版社，1992。頁 271

與「拼貼技法」相似的，是所謂的「拼湊」（Pastiche）技法，同樣是藉由將片段與零星的圖像串連在一起，重組為整體的畫面。[6] 無論是拼貼或拼湊，其主要概念都是必須利用到現成物，尤其以圖片或照片等平面圖像最為常見，因此也被稱為「照片蒙太奇」。[7]

這樣的拼貼實驗具有雙重意義：既是繪畫物質材料與技法的突破，也是藝術觀念與精神表達的突破。此後許多藝術大量採取這種手法，並產生各種不同的藝術形式，多重媒材的拼貼組合成為一種重要的表現方式，被廣泛地運用在具像藝術與抽象藝術的創作過程中。

在普普藝術（Pop Art）中，拼貼產生了新的文化意義。漢彌爾頓（Richard Hamilton，1922–2011）在50年代的重要作品〈是什麼使今天的家族如此不同，如此富有魅力？〉中，表現了綜合拼貼的概念。在該幅作品中，肌肉發達的男子、性感卻又傲慢的裸體女人、錄音機、漫畫書的放大圖片、真空吸塵器廣告等被雜亂地混合在一個畫面上，既是圖像與邏輯關係的拼貼，又是材料與媒材的拼貼。在此畫中，畫家運用拼貼藝術，開拓出另一種文化觀念，即大眾商業文化、通俗文化被賦予新的文化與審美的價值，使觀眾以一種新的角度來對其進行審視。

普普藝術家創造了形形色色的拼貼藝術表現方式，實物、照片、繪畫乃至雕塑被混合使用，不同形式與風格的繪畫圖像被拼合在一個畫面裡，不同歷史背景的圖形被抽離時空背景地混合。普普藝術詮釋了另一種繪畫的拼貼概念，使之具有更為豐富的表現力和意義。

在水墨繪畫史裡，其實也曾經出現很類似「拼貼」技法創作的「錦灰堆」。所謂「錦灰堆」是以工筆畫的手法，用接近照相寫實的方式手繪各種殘缺的碑

圖 3.135
吳華
什錦屏之一
1885

6　林怡君。《臺灣當代水墨畫中的後現代傾向之研究》。彰化師範大學藝術教育研究所碩士論文，2002。頁 37。

7　陳心懋。《綜合繪畫──材料與媒介》。上海：上海書畫出版社，2005。頁 83–88

拓、焦黃的書卷、破損的扇面、蟲蛀的古畫、凌亂的文物以及各種書簡碑文等物品，又稱「八破」、「什錦屏」、「殘畫」、「拾破畫」、「斷簡殘編」、「打翻字紙簍」等，或如美國學者伯林娜（Nancy Berliner）稱其為「幻境畫」（Trompe-lóeil）。

　　錦灰堆相傳可能始於元代，但主要盛行於清末至民初及 1930 年代前後，[8] 因為流行於上海等西化較早的大都市，所以也被視為受西方寫實畫風影響所產生的「繪畫式拼貼」。[9] 代表畫家如吳華〈什錦屏之一〉（圖 3.135）、袁彤輝〈八破圖〉（圖 3.136）。

　　當代水墨畫家陳其寬〈貼紙工〉（圖 3.137），運用拼貼的技法來豐富畫面的質感。袁金塔的作品〈換人坐（做）〉（圖 3.138），則用普普藝術的概念，讓不同造型、色彩的椅子，拼貼集合在同一個平面上，並且經營彼此間的黑白佈局，營造出畫面的整體感。〈簑衣〉（圖 3.139）、〈蛙族〉（圖 3.140）亦以此技法創作。

圖 3.137　陳其寬　貼紙工　1957　水墨、紙本、水彩、貼紙　24×120 cm

圖 3.136　袁彤輝　八破圖（局部）

8　據記載元初錢選曾作有〈錦灰堆〉圖卷，但其內容描繪蔬果禽鳥等題材，應與現今所見之「錦灰堆」為不同之畫作類型。參考萬青屴，〈揀取殘珍入畫屏──從「八破」四看時代變遷〉。《榮寶齋》2 期，2005.2。頁 180–186

9　羅青。〈評估廿世紀水墨畫的美學基礎〉，收錄於《現代中國水墨畫學術研討會論文專輯暨研討記錄》。臺中市：省立美術館，1994。頁 131–145

圖 3.138　袁金塔　換人坐（做）　1995　水墨紙、綜合媒材　150×110 cm

圖 3.139　袁金塔　簑衣　1976　水墨設色、宣紙　85×170 cm

圖 3.140　袁金塔　蛙族　2008　水墨、綜合媒材　123×115 cm

3.28 局部拼貼

將一張完整的紙割棄部分，然後代之以拼貼成不同質感與色澤的紙。

步驟

1. 擬稿：決定拼貼範圍（圖 3.141.1）。

2. 水割紙邊：將原稿紙（宣紙）上需拼紙的部分，用毛筆沾水描輪廓後撕下，紙張原有的纖維會在邊緣留下不規則、自然的效果。（與刀切割整齊邊線不同）

3. 拼貼：將兩張紙同時噴濕並壓平，噴溼是為了避免後續裱貼過程中，作品因不同紙張舒張程度不同而產生皺摺。在已撕紙的下面墊上宗教用金紙，對一下位置。拼貼用紙的大小，需比原稿紙上留下的缺口大一點點，保留黏合處即可調整的空間。

4. 持續噴水使紙張伸縮均勻。

5. 黏貼裱平：黏合處內塗完漿糊後，以乾刷壓出黏合處內的空氣，將黏合處刷平。

圖 3.141.1 擬稿，1976 年 7 月，素描，穀倉草圖（速寫本）。

圖 3.141.2 毛筆沾水描繪原稿紙需拼紙的部分。

圖 3.141.3 撕下拼貼用的原稿紙。

圖 3.141.4 原稿紙下方墊金紙（宗教用）。

6. 刮邊緣：紙張重疊的部分會有明顯厚度落差，用筆刀或美工刀將紙張邊緣刮薄，避免凸起，讓接合處更自然。可利用光桌（透寫台）讓紙張透光，看清黏貼範圍，避免刮過頭。

7. 待乾後完成，如袁金塔作品〈穀倉〉（圖 3.142），白色宣紙是用來表現畫面中的亮點，地面、屋頂所使用的土黃色宣紙用以表現大地的味道，畫面中的兩側黃色土牆則是使用金紙的粗糙肌理拼貼出舊屋的斑駁感。

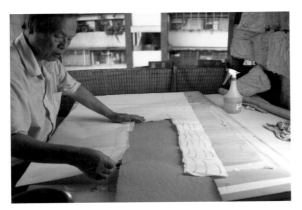
圖 3.141.5 調整整位置。

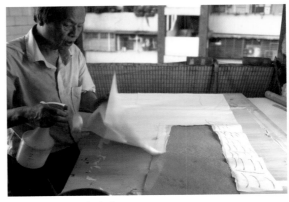
圖 3.141.6 持續噴水。

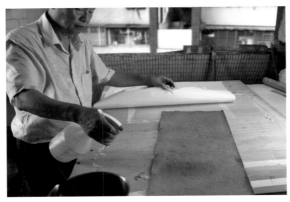
圖 3.141.7 持續噴水，不同位置。

圖 3.141.8 黏貼裱平。

圖 3.141.9 刮邊緣、刮上層紙，使其與下層紙裱貼時不會凸起不平。

圖3.142　袁金塔　穀倉　1976　水墨設色、拼貼紙　80×140 cm
◆穀倉、牆：白色宣紙；地面、屋頂：土黃色宣紙；兩側黃色土牆：金紙（宗教用）

3.29 礬水、豆漿、鮮奶的應用

　　礬水、牛奶（全脂）、豆漿（無糖）
等材料（圖 3.143.1），可以做出「效果媒
介劑」的特殊痕跡。使用上述材料先噴灑，
待乾再上墨，　會留下白色斑點，如袁金塔
作品〈紅柿（二）〉（圖 3.144）中的雪點、
作品〈群集〉（圖 3.145）中的小白點。

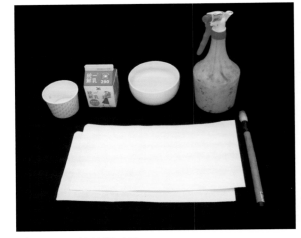

圖 3.143.1 材料與工具

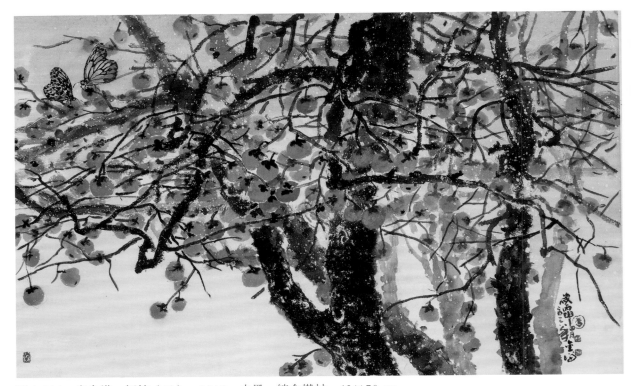

圖 3.144　袁金塔　紅柿（二）　2016　水墨、綜合媒材　43×70 cm

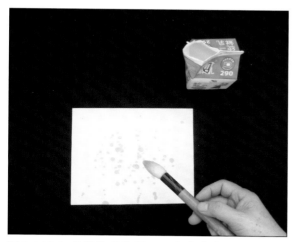

圖 3.143.2 毛筆沾「牛奶」，在空白宣紙上噴灑斑點

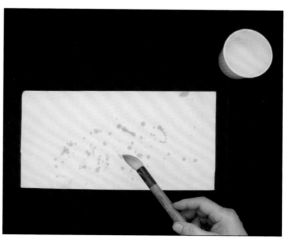

圖 3.143.4 利用「豆漿」來噴灑斑點

圖 3.143.3 筆沾「牛奶」，在空白宣紙上噴灑斑點，宣紙上的牛奶乾燥後，再刷上墨汁，塗有牛奶的部分會留下明顯的白色斑點。

圖 3.143.5 利用「豆漿」來噴灑斑點，效果與牛奶有些微不同，沒有牛奶那麼明顯。

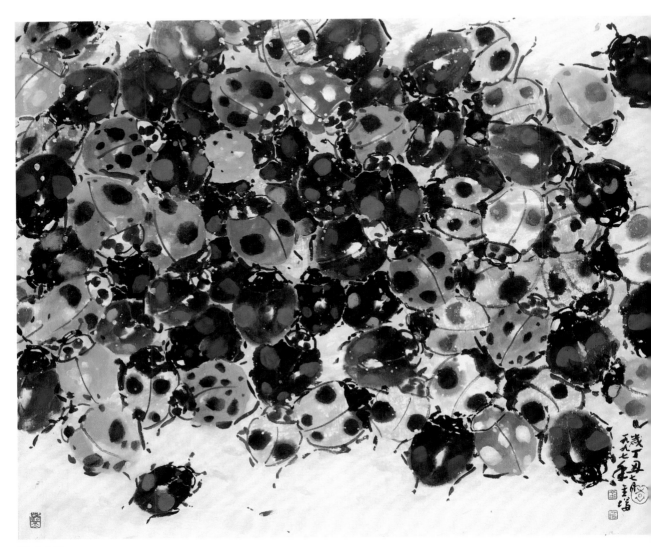

圖 3.145
袁金塔
群集
1997
水墨、綜合媒材
45×57 cm

3.30 香燒、雷射鏤空線條

　　筆，是可畫輪廓或作筆觸肌理。香燒或雷射可以視為另一種筆（替代筆來用）。只是前者畫的是實線，後者是虛線。透空或鏤空的線會產生空間的虛實層次變化，當燈光投射時，會產生虛的線條影子，更加豐富線條對比的美感，是穿透的，有洞的感覺，有種象徵的神秘感。我的一些作品就是用香燒：茶經新解（圖3.146）與雷射：本草綱目新編（局部）（圖3.147.1）來表現。以雷射鏤空的字型則較為工整。

圖3.146　袁金塔　茶經新解　2011 水墨、鑄紙、綜合媒材（香燒）　840×29×100 cm

圖 3.147.1
袁金塔
本草綱目新編（局部）
（雷射）
2015
水墨、鑄紙綜合媒材
270×1120×150 cm

圖 3.147.2
袁金塔
本草綱目新編（局部）
（雷射）
2015
水墨、鑄紙綜合媒材
270×1120×150 cm

3.31 噴灑、滴流（滴彩）、甩成的線與斑點

噴灑技法

　　有兩種工具，一是徒手噴灑，二是噴槍（機器），噴時，可直接噴灑或局部遮擋再噴灑，達到你要的效果。如袁金塔作品〈幹啥（拜日）〉（圖 3.148）、〈圓夢〉（圖 3.149）所示，大部分的天空處皆為噴灑。

徒手噴灑材料與工具

　　調色盤（陶瓷碗盤）、用過的牙刷、網（絹網、紗網）、筆紙、色料。

步　驟

1. 先調好顏料。

2. 剪好紙形，遮擋不要噴的部分。

3. 用牙刷沾顏料（勿太多，否則落下的點會大），在紗網上刷。移去遮擋的紙型就完成了。

滴流（滴彩）技法

　　滴流、甩，是最簡單、也最具代表性的自動技法。用毛筆、吸管、自製的大棉花棒……等，使其飽含墨水或顏料，讓筆直立使墨水自然滴下，或用手協助擠壓，來回移動。運用這些不規則的墨點與色點，便可以構成活潑多樣的畫面。此外，也可以利用鋁罐或是保特瓶等容器，在容器底部打洞讓墨水滴下，藉由容器在畫面上移動的軌跡，可以產生具動感的點線效果。

圖 3.148　袁金塔　幹啥（拜日）2003　水墨設色、宣紙　29×42 cm

◆　噴灑技法

圖 3.148.1　袁金塔　幹啥（拜日）局部

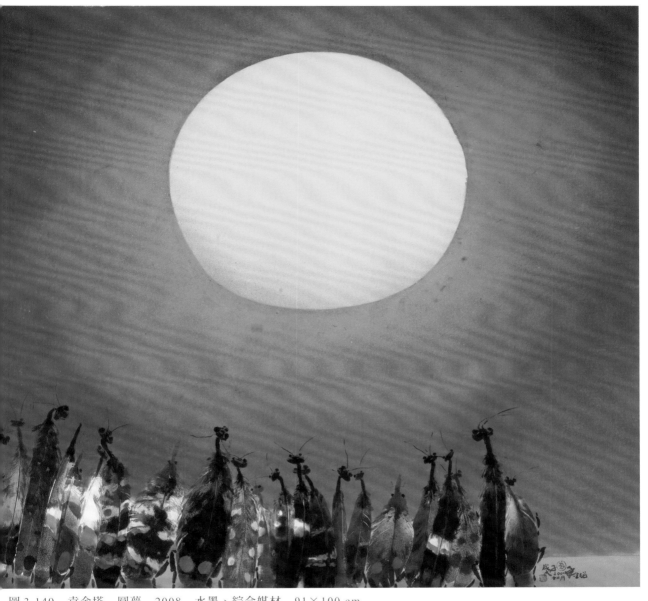

圖 3.149　袁金塔　圓夢　2008　水墨、綜合媒材　91×100 cm

◆　噴灑技法

3.32 反白線

　　線，是視覺藝術的元素之一，可以在白色紙（米白色紙、灰卡紙）上畫黑線條、色線、灰線……等，當然也可以在黑色紙（暗色調紙）上畫白線，或做反白線效果，留出白線。如袁金塔作品〈醜〉（圖 3.150），先在紙上塗上白色蠟筆（亮色）、蠟、白色廣告顏料、礬水……等，然後在紙上塗上墨色，就顯露出白色線條的效果。白線與黑線交互應用，可以增加畫面深度、前後空間之層次，豐富畫面效果。

圖 3.150　袁金塔　醜　1989　水墨、綜合媒材　96×120 cm

3.33 撞水撞粉

　　撞水法又稱點水法，多用於熟宣或礬過的紙、絹。所撞材料有清水、粉水（加有白色或亮色顏料，如：黃色、石綠的水）、淡墨水等。在已畫的色或墨上滴水或粉水，可以等待自然乾，會留下偶然形成的水跡，撞墨撞色皆可。如：橫山大觀作品〈柳蔭〉（圖 3.151）袁金塔作品〈甘蔗林〉（圖3.152）。

圖 3.151
橫山大觀
柳蔭
1913
絹本設色
191×546×8 cm

圖 3.151.1
橫山大觀
柳蔭（局部）

圖 3.152
袁金塔
紅甘蔗林
2017
水墨、金潛紙、
綜合媒材
104×93 cm

圖 3.152.1
袁金塔
紅甘蔗林（局部）

3.34 浮墨法（浮水印法）

　　浮墨法的工具材料有：墨汁、宣紙、臉盆紙杯、竹筷子、油畫顏料、松節油（圖153.1）。

　　浮墨法是在大型容器（如臉盆或浴缸），倒入水後，在水面上加入墨水與各種水性顏料，讓墨水和顏料在水面上流動，產生各種浮動的紋樣，再將紙張蓋在水面上，吸取紋樣迅速拿起，便可以讓紙張的畫面產生各種墨色變化的律動美。此外，也可以嘗試將油彩與松節油攪拌均勻，來代替墨水和水性顏料，一樣可以產生有趣的紋理效果（圖154.1）。

墨水

圖3.153.1 浮墨法所需要的材料，包括墨汁、宣紙、臉盆紙杯、竹筷子、油畫顏料、松節油。

圖3.153.2 首先在盆內裝入清水，並倒入適量的墨汁。

圖3.153.3 用竹筷子輕輕撥動水面，讓墨在水中流動產生紋理；如果攪拌太大力，墨汁會擴散，紋理較少。

圖3.153.4 將宣紙平放在水面。

圖 3.153.5 宣紙吸水後，會在紙面上留下墨汁流動的紋理。

圖 3.153.6 完成後，紙面會有不同層次的墨色變化，並且留下充滿韻律感的線條……等。

圖 3.153.7 盆內墨汁略微沉澱後再放入紙張，畫面會有較多的留白。

圖 3.153.8 多嘗試數張會有不同意外效果出現。

圖 3.153.9 先用毛筆沾清水在紙張上，任意畫線條和面或噴灑清水，在清水濕或微乾之前將紙張放入水面上。沾有清水的部分比較不會吸墨，會有留白的效果。

油彩

圖 3.154.1 以油畫顏料代替墨汁，需先將松節油和油畫顏料攪拌均勻，數杯備用。

圖 3.154.4 不同顏色會有不同的視覺效果。（本圖是以暖色調為主調的配色法）。

圖 3.154.2 在水盆內倒入各色油畫顏料並攪拌。

圖 3.154.5 不同顏色會有不同的視覺效果（本圖是以墨與彩的搭配效果。

圖 3.154.3 將宣紙放在水面上，水面的油畫顏料便會留在紙張表面。

圖 3.154.6 不同顏色會有不同的視覺效果。

圖 3.156　袁金塔　炎　1984　墨、油彩、繪圖紙　49×48 cm

在當代的創作觀念裡，自動技法可以視為是追求「自由」與「不可確定」的創作態度呈現。也因此，所謂的「墨戲」等水墨技法，讓水墨藝術在嚴謹的技術之外，也能夠以較有趣、具親和力的面貌引起當代觀眾的共鳴，而成為美術教育者在推廣水墨藝術時的常見手法。

在東方，傳統水墨中的「潑墨」、「撞水」等技法，則是具有自動技法精神的技巧，近現代著名畫家張大千的「潑墨山水」，即是很具代表性的風格。

自動技法讓藝術的創作，充滿隨機的偶然性，這種創作手法，可以用心理學中所謂的「無意識動作」來解釋，即儘量不以自己的

圖 3.155
袁金塔　黑夜裡的精靈　1984　墨、油彩、繪圖紙　39.9×30.2 cm

意識來表現的活動，例如，上臺階時腳步提高、身體前傾等動作。當這個心理學名詞，被運用在藝術創作上時，主要在強調無意識的部分來賦予藝術創作更多偶然性，有時也會用來強調不依照傳統的繪畫技法訓練，讓創作過程不受到媒材與技法的約束，來增加畫面的趣味和偶然性。如袁金塔作品〈黑夜裡的精靈〉（圖 3.155）、〈炎〉（圖 3.156）。這兩件作品是在繪圖紙上，先噴水然後加油彩，讓彩與水自然流動交融，產生偶然性的效果。

跨文化與多媒材是互動的，文化思想與媒材是相互為用、相輔相成。創作時有時是先有想法，然後用合適媒材來表現；有時是發現新媒材，再去找適當的主題、議題來呈現。因為跨文化、多媒材、多技法的探索與應用，讓我的創作始終沉浸在多變、鮮活、奇妙與盼望的狀態中，故屢有新發現、創新，同時享受那藝術創作的歡樂。

第四章 形體、結構、空間「自覺力」

4.1 形體、結構與空間

　　南齊謝赫「六法」是品評中國畫（水墨畫）的六項標準，也是創作的標準，包括：氣韻生動、骨法用筆、應物象形、隨類賦彩、經營位置和傳移摹寫。其中「骨法用筆」、「應物象形」指的是形體、結構，「經營位置」指的是構圖空間。

　　藝術是創作者將自己的思想、感情，透過具體的媒介物表現出來。具體的媒介物有點、線、面、形狀、形體、色彩、明暗、質感（肌理）、空間、與工具媒材等。因此，形體、結構和空間的認識和創造，是藝術創作者應具備的最基本能力之一。

　　身體的感官是人類向外探索環境空間的主要起點，包含了視覺、嗅覺、聽覺、觸覺、味覺，人類通過這些感受到空間的存在，繪畫的空間感覺性質依靠視覺，雕塑和建築除了視覺外，還依靠觸覺及運動感覺。

圖 4.1　袁金塔　饗宴　1982　水墨設色、宣紙　30×38 cm

圖 4.2　袁金塔　韻律　1984　水墨、繪圖紙、綜合媒材　35.5×48 cm

　　繪畫、雕塑和建築是空間藝術，空間是向四面八方擴展的，所以在建築和雕塑中，藝術家對空間，相對容易感受到。傳統上，這兩門藝術是被空間所環繞的三度體量或容積，在建築中，則是圍起的空間。雕塑作品是以存在於周圍空間中的三度物體為特徵的。繪畫並沒有突起的量體，在畫布、紙表面上讓人感到有某種深度，是通過各種技法所造成的一種幻象──第三度的幻象。在二十世紀以前，這當中最主要的，是線條透視、環境空氣遠近法以及色彩的前進後退、明暗等方法，在平面上產生真實空間的假象。

　　唐代張璪曾提出「外師造化，中得心源」的創作觀。自然是偉大的設計師，創作者應像小孩一樣好奇，透過觀察大自然對形體的結構進行分析，為什麼他會這樣，機能是什麼？外形和結構有什麼關係？機能、外型、結構三者關係又如何？

　　透過學習結構的原則，可以提高我們對形體的體驗，因為機能決定了形體的形狀與結構。換言之，之所以有這樣的外形與結構，是由於有那樣的機能需要，當我們自覺的把機能、結構和形狀聯結在一起時，便進一步發現紋理組織、比例、方向移動、韻律、漸層……等我們對形體的感受就有了美感。[1]如袁金塔作品〈饗宴〉（圖 4.1）、〈韻律〉（圖 4.2）。

1　Graham 著，王德育譯。《新素描》。臺北市：玉豐，1981。

4.2 自然的結構——骨架物體和積量物體

被譽為現代繪畫之父的法國畫家塞尚（Paul Cézanne，1839–1906）認為，「宇宙萬物皆由圓柱體、圓球體、圓錐體組成」。這個觀念，乃是試圖從雜亂的視覺印象裡，創造出一種秩序的和諧之美。他將外在視覺的雜亂，加以取捨而提出內部「結構」的真相，如作品〈聖維克多山〉（Mont Ste–Victoire）（圖 4.3）。畫中的樹、房屋、遠山，皆非再現自然，而是簡化為單純的幾何形，並以直線、斜線筆觸統整畫面。這個美學觀念的提出，造成西方藝術的巨變，現代主義繪畫於焉誕生，馬諦斯（Henri Matisse，1869–1954）、畢卡索（Pablo Ruiz Picasso，1881–1973）等藝術家皆受其啟發而開拓出新的流派風格。

圖 4.3
保羅 · 塞尚
聖維克多山
1902
布面油畫
73×91.9 cm

現代藝術的研究者更進一步地從塞尚的美學概念延伸，將這世界的物體從結構的角度分為兩大類，一為骨架物體，一為積量物體（或稱為體積物體）。

簡單地區分，即骨架物體內部是有枝幹，線條貫穿期間，如葉子（圖 4.4）、枝幹、魚骨、動物骨骼……等屬之；積量物體則是沒有枝幹，只具有體積物體，如馬鈴薯、石頭（圖 4.5）、麵包、一片彩雲……等屬之。有些則是兩者同時兼具，例如人體具有骨骼，是骨架物體，但是同時具有肌肉，又可被視為積量物體，因此人可說是具備兩種形體的特性。[2]

2 Graham 著，王德育譯。《新素描》。臺北市：玉豐，1981。

我們藉由對骨架物體的觀察研究，發現視覺藝術的元素「線」，也就是線性結構的抽象性。然後以線進行創作，如袁金塔作品〈葉魚〉（圖 4.6）運用葉脈的線與魚骨的線將其挪用錯置，完成此作品。〈莊周夢蝶〉（圖 4.7）、〈鏈〉（圖 4.8）、〈蠶食（二）〉（圖 4.9），皆為利用樹葉來創作的作品，也就是運用骨架物體的特質來創作。

藉由對積量物體的觀察研究，發現視覺藝術元素的「面」，也就是量體、三度空間、裝置。然後以量體來創作，如羅丹（Auguste Rodin，1840–1917）的作品〈吻〉（圖 4.10）、

圖 4.4 葉子

圖 4.5 石頭

圖 4.6　袁金塔　葉魚　2002　水墨、綜合媒材　20×37 cm

圖 4.7　袁金塔　莊周夢蝶　2011　水墨、綜合媒材　60×85 cm

袁金塔的作品〈心鎖〉（圖 4.11）、〈守護〉（圖 4.12），
皆為應用積量物體（石頭、仙人掌）來創作的作品。

　　結構的研究可以發現，部分與部分，部分與全體
之間隱藏著數學或幾何的規則關係，諸如：系統、組
織、比例、韻律……等這些美的原則，有助於我們進
一步創作。

　　結構單位，是指形體由很多小單位組成，例如蜂
巢，其小單位為六面體，然後重複的組成一個完整形
體（蜂巢），發現其組織架構模式。形體中的結構單
位，意味著結構的單純性與幾何抽象性，創作者可運
用豐富的想像力開發新的形體及新的組合系統。

圖 4.10
羅丹　吻
1882　大理石　181.5×112.5×117 cm

圖 4.8
袁金塔
鏈
2001
陶瓷釉料
46×39 cm

圖 4.9 袁金塔 蠶食（二）2003 水墨、綜合媒材 40×51 cm

圖 4.12.1　袁金塔　守護（局部）2017　水墨、紙漿塑造、綜合媒材、影像投影　650×400×250 cm

圖 4.12.2　袁金塔　守護（局部）

圖 4.12.3　袁金塔　守護（局部）

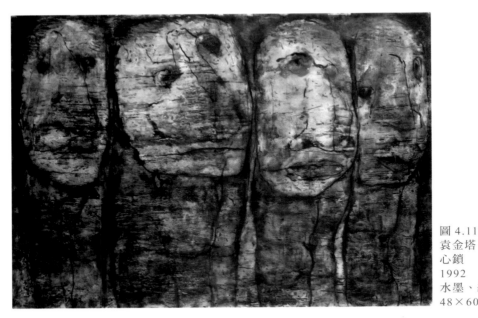

圖 4.11
袁金塔
心鎖
1992
水墨、繪圖紙
48×60 cm

　　以「骨架形體」和「積量形體」的概念
來簡單區分各種形體，有助於我們掌握各種
形體的繪畫技巧。

　　以傳統水墨畫來看，例如在《芥子園畫
譜》（也稱《芥子園畫傳》）〈樹譜〉（圖
4.13）中，提到「畫樹起手四岐法」：「畫
山水必先畫樹，樹必先幹，幹立加點則成茂
林，增枝則為枯樹。下手數筆最難，務審陰
陽向背、左右顧盼、當爭當讓，或繁處增繁，
或簡而益簡。故古人作畫，千巖萬壑不難一
揮而就，獨於看家本樹，大費經營。若作文
者，先立間架，間架既立，潤色何難。」[3]

　　對於兩棵樹如何搭配，它談到：「二株
有兩法，一大加小，是為負老；一小加大，
是為攜幼。老樹須婆娑多情，幼樹須窈窕有
致，如人之聚立互相顧盼。」[4]

圖 4.13 樹譜

3　儲菊人校訂。《芥子園畫譜》〈樹譜〉。上海：中央書店，1948。頁 1
4　儲菊人校訂。《芥子園畫譜》〈樹譜〉。上海：中央書店，1948。頁 2

圖 4.14　山石譜

書中用譬喻的方式，生動地描述兩棵樹在畫面中應當如何安排，相當淺顯易懂。

《芥子園畫譜》曾經是傳統水墨創作的重要入門教材，它對於自然景觀與植物的整理，是集合歷代畫家對繪畫創作與觀察自然的心得總和。其中對於植物本身的生長規律、植物與景觀如何搭配描繪、乃至歷代名家對於各種植物、自然景觀的詮釋手法。都有廣泛的說明，並且歸納整理出各種畫法，包括〈樹譜〉、〈山石譜〉、〈梅譜〉、〈蘭譜〉、〈竹譜〉、〈菊譜〉等。

在自然界中，樹木算是一種「骨架形體」，從「骨架形體」的角度來看，它的「陰陽向背」、「左右顧盼」、「當爭當讓」，可以說是骨架與骨架之間，各種相對關係的組合及變化，繪畫的磨練與學習，即是在學習如何「或繁處增繁」，「或簡而益簡」的美感。

而樹葉，則是樹木形體的延伸。在「點葉法」中，《芥子園畫譜》錄有將近四十三種畫法，例如：介字點、胡椒點、个字點、鼠足點、柏葉點、垂葉點、夾葉法、纏樹藤法……等，都是對樹葉生長結構的整理歸納。

「點葉法」中提到：「點葉勾葉，不復分明，某家用某點，某樹用某圈者，以前後各樹中俱載有去人點法。點法雖不同，然隨筆所至，於無意中相似者，亦復不少，當神而明之，不可死守成法。」[5]

可見這種對自然的整理歸納，是繪畫學習者的入門捷徑，但卻不能墨守成規，應當透過對自然環境的實地觀察來驗證，並且配合創作過程中的靈感，靈活運用。

又如〈山石譜〉（圖 4.14）中，提到：「蓋石有三面，三面者即石之凹深凸淺，參合陰陽，步伍高下，稱量厚薄，以及礜頭菱面，負土胎泉。此雖石之勢也，熟此而氣亦隨勢以生矣。」[6]

從「積量形體」的概念來理解，則傳統皴法，便是透過「連續的輪廓線」來表達「石有三面」的體積感和量感，以皴法用筆的不同、線條的密集與稀疏，來表達石頭的「凹深凸淺」、「參合陰陽」、「步伍高下」、「稱量厚薄」。

5　儲菊人校訂。《芥子園畫譜》〈樹譜〉。上海：中央書店，1948。頁 6
6　儲菊人校訂。《芥子園畫譜》〈山石譜〉。上海：中央書店，1948。頁 1

4.3 寫生、素描、創作

4.3.1 寫生、創作

寫生是直接以實物或風景為對象，進行描繪的創作方式。作為一個創作者，不能僅依賴教材（如《芥子園畫譜》），需要加入自己親身實地對自然的觀察與理解，才能超越前人，開發自己的創造力。

以著名的水墨畫家齊白石（1864–1957）為例，齊白石在 62 歲時，在案頭水碗裡養青蝦，反覆觀察，掌握真實外型寫生，到了 66 歲，將蝦腿從 10 隻減成 8 隻，筆墨呈現濃淡變化。蝦有了質感，特別是透明度。蝦腿後來又從 8 隻減到 6 隻，蝦身的節數，也從 6 節減到 5 節。這些都是他掌握結構適度調整達到最美的形體。

齊白石形容說：「余六十年來畫魚蝦之功夫若磨劍。」他從眼中有蝦，進而到心中有蝦，完成了從形似到神似的過程。直到將近 80 歲時，白石老人筆下的蝦終於以極簡的筆墨，達到了出神入化、精妙絕倫的境地。如作品〈墨蝦圖〉（圖 4.15）。

圖 4.15
齊白石　墨蝦圖
1947　水墨、紙　102.5×34.5 cm

圖 4.16　李可染　陽朔碧蓮峯下　速寫本

圖 4.17　袁金塔　泊岸威尼斯　1992　水墨、繪圖紙　50×63 cm

　　又如李可染的寫生，他在北京《人民美術》創刊號上發表〈談中國畫的改造〉，主張回到自然中去觀察與寫生，1954 年到 1959 年之間，李可染有四次旅行，1954 年到江南、黃山等地旅行，1956 年則沿長江到四川，1957 年與關良訪問東德，1959 年帶中央美術學院中國畫系的學生赴桂林陽朔寫生，六年裡行十萬里路，畫下數百件寫生稿，這種積極認識自然的態度，為李可染的作品帶來深刻的影響。如作品〈陽朔碧蓮峯下（速寫本）〉（圖 4.16）。

　　又如袁金塔寫生作品〈泊岸威尼斯〉（圖 4.17）是旅遊威尼斯所作，先以鉛筆勾勒，再以毛筆重墨部分加重，突顯前後空間。以及〈臺北公館眷村〉寫生作品（圖 4.18）。

圖 4.18　袁金塔　臺北公館眷村　1998　水墨、綜合媒材　26×38 cm

圖 4.19
傅抱石
布拉格宮
寫生草稿

圖 4.20
傅抱石
布拉格宮
1956
水墨設色紙

4.3.2 素描、創作

　　素描是一種用單色或少數顏色描繪生活事物的繪畫方式。有時就像寫日記，隨興自由，想到什麼就寫什麼。由於素描工具材料的方便及易於修改的特性，因而常作為創作的草圖如傅抱石的作品〈布拉格宮（寫生草稿）〉（圖 4.19）、完成圖〈布拉格宮〉（圖 4.20）。袁金塔的作品〈稻草人的夢（素描底稿）〉（圖 4.21）、完成圖（圖 4.22）。又如亨利摩爾（Henry More，1898–1986）的作品〈羊片的構思（創作草圖）〉

圖 4.21　袁金塔　稻草人的夢的素描底稿
（1988.9.12）

圖 4.22　袁金塔　稻草人的夢　1988　水墨設色、雙宣　91×114 cm

圖 4.23
亨利摩爾
速寫本第 11 頁 1969-74：羊片的構思
1969　圓珠筆　25.4×17.6 cm

圖 4.24
亨利摩爾　羊片
1971-1972　青銅　高度 5.68 米

圖 4.25　林玉山　雉雞

圖 4.26　竹內栖鳳　裸婦

（Ideas for Sheep Piece）（圖 4.23）、完成圖（圖 4.24）。但有些藝術家則直接把素描作為創作品，有些則是把素描作為底稿再上色完成作品。但不論是當素描草圖或創作品，素描必須透過對像（物體）的表面來認識理解內部結構。而物體結構有骨架物體以及積量物體，如是前者，就將骨架看成線性畫出結構，或畫成輪廓。如是後者，則必須將量體想像成內部有骨架結構，讓我們易於掌握而畫出形體。但有些對象（物體）是既有骨架又有積量，如：林玉山作品〈雉雞〉（圖 4.25）、竹內栖鳳作品〈裸婦〉（圖 4.26）、又如袁金塔作品〈欣欣向榮〉（圖 4.27）是以骨架物體來創作的水墨素描作品。

圖 4.27　袁金塔　欣欣向榮　2022　水墨素描、宣紙　78×108 cm

圖 4.28　畢卡索　公牛（一系列 11 幅版畫）　1945

4.4 圖形的創作

4.4.1 簡化

簡化是將圖像、物體化繁為簡，單純化的過程。如畢卡索作品〈公牛〉（Le Taureau）（圖 4.28）就是圖形簡化，看出畢卡索形體的革命，將形體一步步簡化的演變。

蒙德里安（Piet Mondrian，1872–1944）提倡「新造型主義」。認為藝術應根本脫離自然的外在形式，以表現抽象和精神為目的。亦即今日我們熟知的「純粹抽象」。他早期畫過寫實的人物和風景，後來逐漸從樹木的型態簡化成水平與垂直線的純粹抽象構成（如圖 4.29.1、4.29.2、4.29.3、4.29.4），從深刻內省，訴之直覺、頓悟，創造出秩序與均衡之意，進而創造出抽象風格（圖 4.30）。

吳冠中對於房屋的表現相當具有特色，吸取蒙德里安的單純化概念，他將整個城鎮聚落的房屋簡化成簡單的幾何形體，用墨塊與線條的組合，來創作作品〈燕子飛來尋故人〉（Swallows Fly for Old Friends）（圖 4.31）。

陳其寬的作品〈母與子〉（圖 4.32），畫中的圖形亦是採用同樣的手法處理，將猴子簡化成結構性的線條來重新塑形。

圖 4.32
陳其寬
母與子
1952
水墨紙
120×15 cm

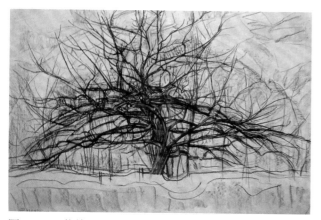

圖 4.29.1 蒙德里安　樹二號
1912　木炭、畫紙 56.5×84.5 cm

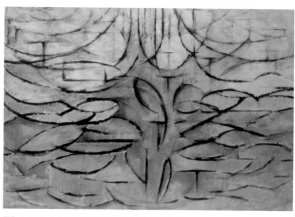

圖 4.29.4 蒙德里安 開花的蘋果樹
1912　油畫、畫布　78×106 cm

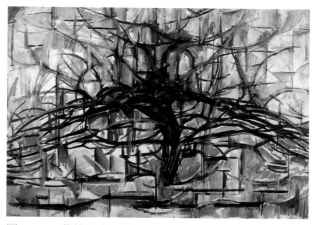

圖 4.29.2 蒙德里安　樹
1911–1912　油畫、畫布　65×81 cm

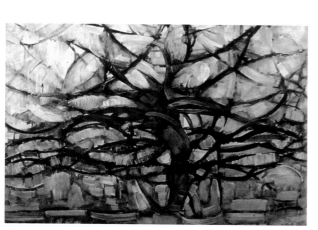

圖 4.29.3 蒙德里安　灰樹
1912　油畫、畫布 78.4×108.9 cm

圖 4.30 蒙得里安　構圖第 II 號
1930　油畫、畫布　46×46 cm

圖 4.31
吳冠中
燕子飛來尋故人
水墨宣紙
60×60 cm

圖 4.37
袁金塔
七爺八爺
1986
水墨設色、雙宣
151×45 cm

4.4.2 變形

1・扭曲

　　所謂「變形」簡單的說，就是有意的誇張、變化或扭曲形體。如畫人物時，不照尋常比例，將頭、臉、五官、身體扭曲變形，脖子拉長，任意變化形的大小，不分遠近，有時反把東西畫大等。如法蘭西斯・培根（Francis Bacon，1909–1992）的作品〈弗洛伊德肖像三習作〉（Three Studies of Lucian Freud）（圖4.33）。

2・拉長

　　把形體重新造型、變形、任意 拉 長。如出自尼亞姆韋齊・坦桑尼亞的木雕作品〈人形〉（Figure）（圖4.34）。捷克梅第（Alberto Giacometti，1901–1966） 可 能受其啟發，而創作出作品〈行走的人〉（L'homme qui marche I）（圖4.35），又如莫迪利亞尼（Amedeo Modigliani，1884–1920）作品〈大裸婦〉（le grand nu）（圖4.36）及袁金塔〈七爺八爺〉（圖4.37）。

圖 4.35
傑克梅第
行走的人 1 號
1961
銅雕
高 183 cm

圖 4.34
尼亞姆韋齊・坦桑尼亞
人形
1961
木雕
高 149 cm

圖 4.33　法蘭西斯・培根　弗洛伊德肖像三習作　1969　油畫、帆布　198×147.5cm×3

圖 4.36
莫迪利亞尼
大裸婦
1917
油彩、畫布
73×116 cm

4.4.3 挪用錯置

　　將兩種或多種不相關的圖像、符號、文字、相互組合拼貼，形成新的圖像。如：馬克斯・恩斯特（Max Ernst）〈家天使或超現實主義的勝利〉（The Triumph of Surrealism）（圖4.38）與袁金塔〈官場文化〉（圖4.39）。

圖 4.38
馬克斯・恩斯特
家天使或超現實主義的勝
1937
油彩畫布
114×146 cm

4.4.4 穿透

穿透是指打破畫面上多個圖形的輪廓
線，且輪廓線相互間可任意延伸、穿通貫透。
一則可以改變既有的形，二則能產生新的形，
猶如 X 光透視穿過表面可看內部結構線性。
如仰韶半坡彩陶人面魚紋盆，盆內的人形與
魚形巧妙結合（圖 4.40）。又如克利作品〈水
手辛巴達〉（Seafarer）（圖 4.41）、〈雙胞胎〉
（Zwillinge）（圖 4.42）、袁金塔作品〈眾生
像〉（圖 4.43）。

圖 4.40
仰韶半坡彩陶人面魚紋盆　高 17cm，徑 44.5cm

圖 4.41　克利　水手辛巴達
1920　綜合媒材　33×48.25 cm

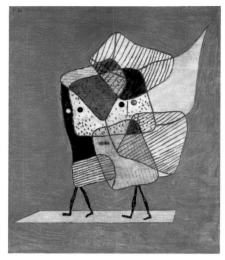

圖 4.42　克利　雙胞胎
1930　布面油畫　60.6×50.4 cm

圖 4.43　袁金塔　眾生像　1987　水墨設色、繪圖紙　51×67.5 cm

4.4.5 虛的空間（減法）

　　傳統山水畫中，山、石、樹、建築是實；雲、霧、水、留白是虛。一幅好的山水畫要有虛有實，相互映襯。而山水空間遠近的營造，是靠這些虛的空間表現。

　　東西方對空間都非常重視，不只是重視實的空間，也非常重視虛的空間。在雕塑家亨利摩爾（Henry Moore）的很多作品中都有「孔洞」（虛的空間），他曾經如此解釋：「如果孔洞的大小，形狀和方向恰到好處，石塊不會因為孔洞而削弱他的強度。拱門就是一個很好的例子，他依舊強度十足。石塊上第一個孔洞是穿透，孔洞結合了前後的面，形成一個更強的三度空間。」如作品〈斜躺人物〉（Reclining Figure）（圖 4.44）。主體軀幹上的孔洞或主體被穿透，形成主體凹凸，起伏的曲線外形。

圖 4.44
亨利摩爾
斜躺人物
1936
榆木
64×115×52.5 cm

4.5 點、線、面、形、色、肌理（質感）的組合創作

　　康丁斯基在《點、線、面》（Point and Line to Plane）一書中，將藝術的形式歸納為三種元素，就是點、線、面間的構成關係。他認為點、線、面、色彩具有它本身的生命。可以做為獨立創作的元素。如康丁斯基作品〈穿越線〉（Transverse Line）（圖 4.45）。

　　康丁斯基對點、線、面的探討，說明任何點、線、面、色彩在畫面上的作用。他也借用音樂、戲劇、詩等的概念，對這種抽象關係加以說明，他更藉由心理學中對於冷、暖之心理感受，貫穿了點、線、面、色彩之間的關係。康丁斯基的理論，可說是當代抽象繪畫的理論先鋒，對於現代繪畫及美術教育有深遠的影響。

圖 4.45
康定斯基
穿越線
1923
油彩畫布
141×202 cm

　　當代有許多創作者用點、
線、面、色、形、肌理這些元
素來創作作品，如克利作品〈露
西尼附近的公園〉（Park bei
lu）（圖 4.46）。趙無極作品〈抽
象〉（圖 4.47），袁金塔作品〈魚
與餘〉（圖 4.48）、〈三部曲〉（圖
4.49）、〈擠〉（圖 4.50）、〈湖〉
（圖 4.51），又如劉子建作品
〈用劉子建命名之星之四〉（圖
4.52）。

圖 4.46
克利
露西尼附近的公園
1938
油墨、麻布
100×70 cm

圖 4.47
趙無極
抽象
1964
水墨
33×24 cm

圖 4.52　劉子建　用劉子建命名之星之四　2004　水墨紙本　154×82 cm

圖 4.48　袁金塔　魚與餘　1984　水墨、紙　38×84.5 cm

圖 4.49　袁金塔　三部曲　1984　石版畫　19.6×27.7 cm

圖 4.51　袁金塔　湖　1983　水墨、素描紙　71×87 cm

圖 4.50　袁金塔　擠　1988　水墨設色、玉版宣紙　41.5×70 cm

4.6 空間表現、空間裝置

4.6.1 空間表現

　　傳統水墨空間的表現法，有：三遠法（郭熙提出）、一點透視、反透視、移動視點、空氣遠近法、虛的空間……等。這其中長卷（手卷）的空間表現法是一大特色。如：北宋，張擇端的〈清明上河圖〉、張大千的〈長江萬里圖〉。另外袁金塔的〈關渡風雨中〉也是長卷（圖4.53）。是呈現臺灣亞熱帶多雨的情景，運用移動視點與多視點，讓觀賞者能邊走邊瀏覽此畫所呈現的臺北近郊關渡，在颱風中風雨交加的景象。

　　當代水墨的空間表現法有很多，如：格子（網格）構成、.拼湊組合……等。

1. **格子（網格）構成**：此法可以打破定點透視的空間表現，將畫面分成若干格，再將各種圖像符號添入並置在同一個畫面。突顯主題印象，可寫實、可抽象、可超現實，將不同時空的人事物拼湊再一起，如袁金塔作品〈小丑〉（圖4.54）。

2. **拼湊構成**：任意將各種圖像符號布滿整個畫面，無關大小、前後空間、任意組構。如保羅克利作品〈魚的魔術〉（Fish Magic）（圖4.55），袁金塔作品〈通通有獎〉（圖4.56）、〈車內車外〉（圖4.57）、〈無言〉（圖4.58）、陳其寬作品〈趕集〉（圖4.59）。

圖4.57
袁金塔
車內車外
1983
石版畫
25×20 cm

圖4.59
陳其寬
趕集
1994
水墨長軸
186×32 cm

圖 4.54
袁金塔
小丑
1989
水墨、
綜合媒材
91×116 cm

圖 4.58　袁金塔　無言　2003　水墨、綜合媒材　41.5×81 cm

圖 4.53　袁金塔　關渡風雨中　1995　水墨、繪圖紙、綜合媒材　48×1265 cm

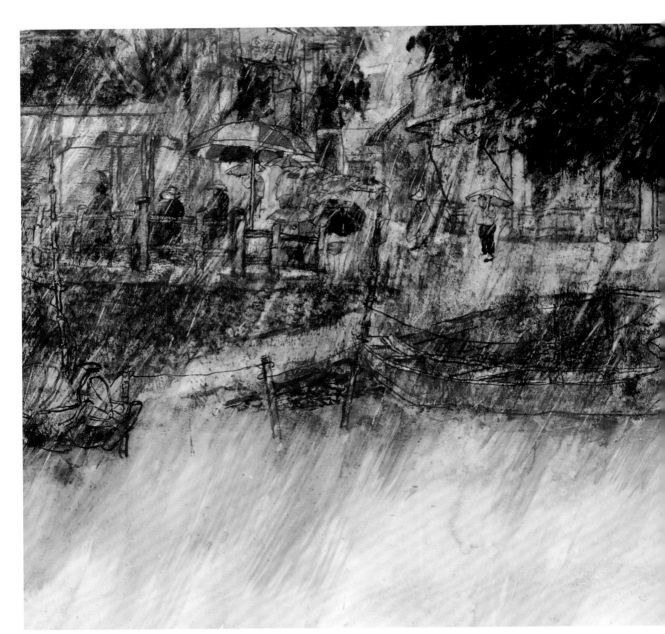

圖 4.53.1　袁金塔　關渡風雨中（局部）

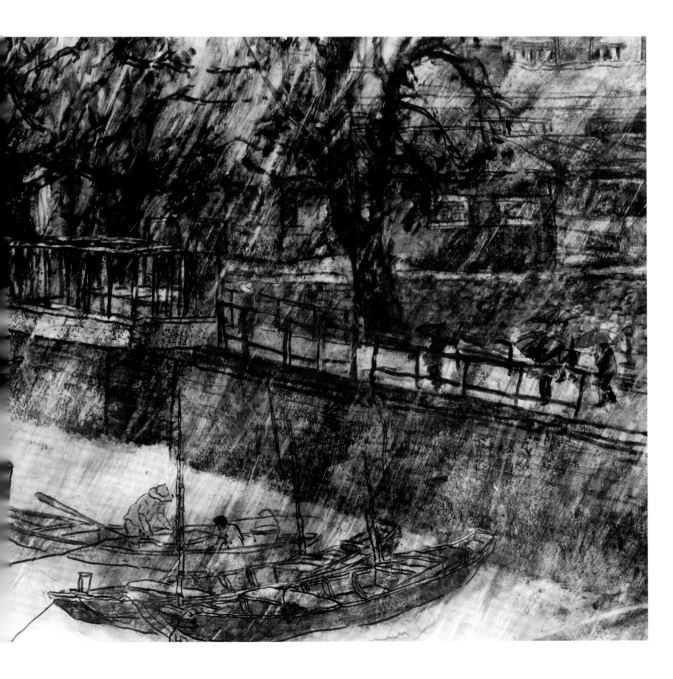

圖 4.56
袁金塔
通通有獎
2002
水墨紙、綜合媒材
60×94 cm

圖 4.55
保羅克利
魚的魔術
1925
油墨、水彩、畫布、畫
77.2×98.5 cm

4.6.2 空間裝置

集合藝術、裝置藝術

集合藝術（the art of assemblage）裝置藝術（the art of installation）是把周遭能發現或撿拾的消費文明廢物、機器殘片等，湊合在一起成為立體作品，成為一種表示都市文明的種種性格或內涵的藝術。1950 年代起，一些新達達藝術家力倡藝術回歸到日常生活可見、可觸知的一切事物上。在不同的實物間尋覓其聯繫性、和諧性、更進一步把它們集合在一起，成為一件藝術作品。[7]

西方集合藝術、裝置藝術、偶發藝術、普普藝術、新寫實主義，有一個共同的趨勢，都屬於視覺和觸覺的世界，是一個物體的世界，一個日常生活事件，一個日常生活的世界，以此來作為創作活動的基本素材。

把實物或現成物作為藝術作品的手法，可說由來甚久。例如立體主義的拼貼法、畢卡索早期的靜物畫構成、達達主義藝術家杜象把小便池或腳踏車輪等現成物作為藝術品的先例，均能視為集合藝術的淵源。

1961 年，紐約現代美術館所舉辦的「集合藝術」美展；接著，1962 年底由塞茲（William C. Seitz）所組織，而在西德尼・詹尼斯畫廊（Sidney Janis Gallery）舉行的「新寫實畫家」（New Realists）展。這兩個畫展在現代美術史上開啟了革命性的觀念。那就是把實物堆積，正式地承認為一件藝術作品。[8]

塞茲認為裝置藝術作品主要是佈置起來的，而不是畫、描、塑或雕出來的，全部或部分的組成要素，是預先形成的天然或人造材料、物體或碎片，而不打算用藝術材料。在這方面最具影響力的是杜象，裝置這個詞以及現成物體（Ready Made）都是他提出的。於是他們從 1950 年代起，把作為消費文明及機器文明象徵的廢物、影像等，堆積或集合起來，作為藝術作品，以表示都市文明的種種性格或內涵。

集合、裝置藝術是一種豐富、有活力的藝術形式，往往規模宏大，富機智和顛覆性，通常是無常的。作品含有一種戲劇性的力量，讓觀眾參與其中，互動、體驗作品的力量。如：阿爾曼（Armand Pierre Fernandez 1928–2005）作品〈水壺集積〉（圖 4.60），又如袁金塔作品〈情歌〉（圖 4.61）、〈沙灘上的書〉（圖 4.62）、〈真相—陶書〉（圖 4.63）、〈詩經〉（圖 4.64）、〈算計〉（圖 4.65）、〈行走〉（圖 4.66）、〈陶書堆〉（圖 4.67）。若當代藝術少了他們（集合、裝置）就不完整。若以此對比傳統水墨畫，便會發現，為何要研究及吸取集合、裝置藝術[9]：

7　H.H arnason., *History of modern art. Country Knoedler Contemporary Art,* New York, 1975, pp.603–609.

8　黃才郎等。《西洋美術辭典》。臺北市：雄獅圖書股份有限公司，1982。頁 53–56

9　Nicolas de Oliveira., *Installation Art.* Smithsonian Institution Press,1994, pp.1–10.

1. 傳統水墨畫所表現的對象，不論是客觀寫生或者主觀寫意，都還是讓觀眾看到作品是畫出來的，而非看到真實具體的事物本身（現成物），兩者的美感是不同的。

2. 水墨畫的作品表面是平的，縱使藉由光影、明暗、透視……所呈現的立體或還有深度空間，但當觸摸時，作品仍是平的，之所以有立體深度空間，是作品視覺的錯覺假象，實際上還是平面空間，但集合裝置藝術是真實的立體空間。

3. 集合裝置藝術可以讓觀眾本身欣賞到作品的每個面（平面只是一個面），甚能夠穿梭在作品之間。

4. 就展場的視覺效果，平面作品一般只掛於牆上，而裝置作品則可以擺在地上或布置在天花板上，可充分利用這個場域，增加可看性及趣味性。

圖 4.62　袁金塔　沙灘上的書　2004　陶瓷裝置　300×400 cm

圖 4.60
阿爾曼
水壺集積
1961
琺瑯水壺、樹脂玻璃
83×140×40 cm

圖 4.67
袁金塔
陶書堆
2004
陶瓷、綜合媒材
65×50 cm

圖 4.61　袁金塔　情歌　2005　陶瓷、現成物　34×27.5×15 cm

圖 4.63
袁金塔
真相
2006
陶書、電視
每件 28×15×34 cm

圖 4.64
袁金塔
詩經
2005
陶瓷、水墨、綜合媒材
58×480 cm

圖 4.66
袁金塔
行走
2004
陶瓷、綜合媒材
52×41×6 cm

318

65　袁金塔　算計——離騷‧野百合‧太陽花　2020　水墨、手抄紙、紙漿塑造、現成物裝置　1100×1100×340 cm

第五章　結語

　　跨文化是跨越不同地域、民族、國家（政體）、界線的文化，並將其選擇整合，其本質是改變傳統文化，創造新文化。跨領域藝術創作，是指藝術作品的形式，運用多媒材與多技法，而且在表現內容上，是與其他領域整合，如：哲學、文學、社會學、人類學、生物學、科學……等。各種文化之間的選擇與整合，是必須創作者心中要有豐富深入的文化素養，因此，閱讀與行走成為最重要的關鍵所在。閱讀包含書籍、網絡、旅遊……等。閱讀要如《中庸第二十二章》曾寫道：「讀書需博學之、審問之、慎思之、明辨之、篤行之。」行走就是飽游臥看，胸中自有丘壑，如此，就能吸取各文化精髓，進而綜合創作。

　　在地球村的時空下，經濟、商品、時尚服飾、影音媒體、觀光休閒……等的全球化，加上通訊、網路技術的發展，大大增進了文化間的交流與相互理解。在交流的過程中，了解自己的文化和其他文化的差異，在既有的認知中提出質疑，藉此達到文化知識的反思。差異性的存在，才是跨文化交流中最有價值之物，是文化得以開拓發展的動力。

　　文化有差異性，也有共性，也就是指人的本性：愛恨、貪婪、好色、喜、怒、哀、樂……等。還有全球共同關注的議題：環境與自然資源的保護、氣候改變、社會結構變遷、文化多元化、性別議題、科技發展、經濟開發帶來的負面影響。對共性的把握與差異性的理解，將兩者結合，這樣的藝術創作才是真正跨文化的新風格。

　　當代藝術的特色是既有全球性又有在地性。

　　全球性如文化的多樣性、科技和數位時代、新材料的實驗和動態組合，以及後現代主義藝術的混搭、挪用、錯置、複製等。在地性則例如水墨美學、筆墨趣味、水韻等，除了繼承、發揚傳統謳歌自然，更要加入自我生存土地的當代文化思潮，以及關懷省思人文社會。

　　在當代水墨材料學研究中，有「媒材」、「工具」、「技法」：「媒材」主要是運用科技來瞭解材料本身的特性，並依據研究成果來開發新的媒材，提供創作、文物鑑定與文物修復的研究基礎。「技法」則是從水墨媒材的獨特性，發展出水墨的審美論述，融入不同技法，豐富當代水墨創作的面貌。「工具」則因科技對工具的改良或新的科技產品，如：錄像、影像、數位媒體而有多元的呈現，讓水墨藝術得以多媒材（複合媒材）、立體裝置藝術，錄像等形式呈現在觀者面前。

　　多媒材（複合媒材、綜合媒材）技法，是指對各種既有或新開發的媒材技法，與所要表現內容相互間的關係的選擇應用能力。藝術創作所須的各種媒材、工具、技法，藝術家不但要掌握既有的，更要開拓新的，以玩或遊戲來實驗必能發現屬於自己獨有的，同時也

要將其表現內容完美結合，每種工具媒材都有其特質與局限，而非以一種媒材、技法、工具來表現「所有美感」。多媒材如：紙漿、鑄紙、手抄紙，宣紙、金潛紙、報紙、描圖紙、繪圖紙、石膏板、陶板……等。表現技法如：自動性技法、拓印、影印、掃描、托表拼貼、水割、香燒雷射、滴流、浮水印……等。各有其特質及其適用的題材（議題），換言之，藝術家要擁有多媒材與多技法的能力。

當代藝術創作除了要有前述跨文化多媒材技法外，還要有形體結構空間的表現能力，形體結構與機能（功能），互為因果關係，機能（功能）決定了形體形狀與結構，如海豚為了在水中快速游動的需求，其形體必須是圓弧（流線）形體的結構才能減少阻力。自然界形體的結構有「骨架物體」與「積量物體」，透過對骨架物體的探討，取得線性、結構，抽象等的二度空間表現能力，透過對積量物體的探討，獲得面塊、量體、裝置（擺設）三度空間的表現能力。形體的研究包含機能（功能）、結構、質感（肌理紋路）、比例、節奏、律動、美感的想像力，透過對上述這些研究，發現圖形經由「簡化」、「變形」、「穿透」、「挪用」、「錯置」、「複製」……等，產生新的創意形體，空間的認識必須透過對形體的自覺，空間與形體是兩個不可分割的形體關係，形體創造了空間。

當代水墨除了延續傳統的筆墨美學觀，並適度融入西方強調色彩、造形，光影、立體感與透視學等觀念，以及西方抽象風格、抽象表現風格、照相寫實風格、普普藝術、裝置藝術、影像、錄像多媒體互動等美學理念，而發展出對各類藝術傳統兼容並蓄、強調創意的多元價值。當代水墨對消費文明的反映，體現在對傳統雅俗品味的重新詮釋，探討不同品味的對立、融合與挑戰等可能性；並且將現代文明生活中的各項物質，轉化其象徵意義，成為創作的符號；更進而成為文化創意產業的一環，和時尚、設計、動畫等不同領域的藝術結合，創造出新的文化藝術。

文化藝術的發展要傳承也要創新，但不論前者或後者，都必須藉各種文獻資料的研讀吸收才能達成，本書寫的是我創作中的發現、體驗與整理，希望為藝術愛好者或工作者增加藝術創新的能量。

參考書目

一、專書

王博敏主編。《中國美術通史（一）》。山東：山東教育出版社，1987。

中國書畫研究資料社編。《畫史叢書（第一冊）》。臺北：文史哲出版社，1983。

仲述譯。《組織創意力》。臺北市：遠流出版社，1993。。

忻秉勇、王國安編著。《美術家實用手冊·中國畫》。上海：上海書畫出版社，2003。

余秋雨。《藝術創造工程》。臺北市：允晨文化，1990。

呂勝瑛、翁淑緣譯。《創造與人生》。臺北市：遠流出版社，1990。

沈麗惠。佳慶藝術圖書館–3《新地平線》。臺北：佳慶文化事業有限公司，1984。

吳長鵬。《水墨造形遊戲》。臺北市：心理，1996。

迮朗。清·《繪事瑣言》，收錄於北京圖書館藏《續修四庫全書》。

凌嵩郎。《藝術概論》。臺北市：臺灣學生書局，1972。

郭有遹。《發明心理學》。臺北市：遠流出版社，1992。

郭有遹。《創造心理學》。新北市：正中書局，1989。

黃才郎。《西洋美術辭典》。臺北市：雄獅圖書股份有限公司，1982。

沈柔堅等編。《雄獅中國美術辭典》。臺北：雄獅圖書股份有限公司，1989。

虞君質。《藝術概論》。臺北：大中國圖書公司，1979。

Jean Baudrillard 著，林志明譯。《物體系》。臺北市：時報文化，1997。

劉文潭譯。《西洋六大美學理念史》。臺北：丹青圖書有限公司，1987。

謝君白譯。《水平思考法》。苗栗縣：桂冠圖書公司，1986。

儲菊人校訂。《芥子園畫譜》。上海：中央書店，1948。

勞倫斯·高文爵士（Sir Laawrence Gowing）等編。《視覺藝術百科全書〈新版〉》。臺北市：臺灣聯合文化事業有限公司，1995。

埃倫·H·約翰遜編，姚宏翔、泓飛譯。《當代美國藝術家論藝術》。上海：上海人民美術出版社，1992。

Graham 著，王德育譯。《新素描》。臺北市：玉豐，1981。

Andreas Franzke., Edward Quinn., Georg Baselitz.. *Idea and Concept,* Prestel Pub, 1989.

HERSCHEL B. CHIPP.. *Theories of Modern Art.* University of California, press Berkeley, Los Angeles and London, 1968.

H.H arnason.. *History of modern art.* Country Knoedler Contemporary Art, New York, 1975.

H.W.Jason.. *History of Art.* Haooy N. Abrams,Incorporated, New York, 1977.

Marilyn–Finnegan..*New Webster's Dictionary of the English Language.* College Edition Consolidated Book, Chicago New York, 1984.

Nicolas de Oliveira., Nicola Oxley., Michael Petry., Michael Archer.. *Installation Art.* Smithsonian Institution Press, 1994.

Diane Waldman.. *Collage, Assemblage, and the Found Object.* Harry N Abrams Inc, 1992.

二、期刊論文

任淑華。《文人繪畫美學中的雅俗觀》。臺南：成功大學藝術研究所碩士論文，2002。

李萬康。〈唐代繪畫消費群體主體成份的變遷〉，《寧波大學學報人文科學版》17 卷 3 期，2004，頁 12–17。

林仁傑。〈評介帕森斯的「審美能力發展階段論」〉。《美育》20 期，1992，頁 16–27。

林怡君。《臺灣當代水墨畫中的後現代傾向之研究》。彰化師範大學藝術教育研究所碩士論文，2002。

張豐吉。〈毛質分析〉，收錄於詹悟等編，《中國文房四寶叢書‧筆》。彰化：彰化社教館，1992。頁 63–69。

羅青。〈評估廿世紀水墨畫的美學基礎〉，收錄於《現代中國水墨畫學術研討會論文專輯暨研討記錄》。臺中市：省立美術館，1994。頁 131–145。

蕭紀美。〈材料學各個分支的結構探索〉。《材料科學與工程》1 期，2000.1。

蕭紀美。〈微觀材料學的兩個基本方程和三個基礎概念〉。《材料科學與工程》2 期，2000.4。

作者介紹

袁金塔

1949 年 4 月生於臺灣彰化員林。國立臺灣師範大學美術系畢業，美國紐約市立大學美術研究所碩士學位（M.F.A.）；曾任國立臺灣師範大學美術系教授‧主任、所長。現任國立臺灣師範大學美術學系名譽教授、袁金塔當代美術館館長。

曾獲獎多次。國內外個展 90 餘次（國內 64，國外 32），如：國立臺灣美術館、臺北市立美術館、臺北國父紀念館中山國家畫廊、中國上海美術館、中國北京中國美術館、中國北京保利藝術博物館、中國山東美術館、中國陝西美術博物館、日本京都文化博物館、日本東京都美術館、日本九州福岡市立美術館、韓國首爾 Jung Gallery、美國華盛頓門羅展廳（美國總統門羅故居）、葡萄牙里斯本東方博物館、法國亞維農沃蘭博物館、法國尼斯亞洲藝術博物館……等地展出。

作品廣為國內外公私機構與世界各大美術館典藏：美國舊金山亞州藝術博物館，法國尼斯亞州藝術博物館，亞維農沃蘭博物館，法國國家圖書館，日本京都文化博物館，葡萄牙東方博物館，澳洲雪梨白兔美術館，北京中國美術館，上海美術館，山東美術館，青島美術館……。作品在蘇富比、佳士得、保利、翰海、藝流……拍賣。曾任全國美展、全省美展、臺北獎、高雄獎、公共藝術、廣播電視金鐘獎…等評審委員及臺北市立美術館、國立臺灣美術館、高雄市立美術館、宜蘭文化局、鶯歌陶瓷博物館典藏委員。

著有「中西繪畫構圖的比較研究」、「為現代中國畫探路」、「繪畫創造性的思考研究」、「我思我畫──袁金塔美術文選」、「跨文化與多媒材創作─袁金塔論當代水墨藝術」等，並出版畫冊 26 本。

得獎

1973	臺灣省第二十八屆全省美術展覽會油畫優選
1974	臺師大美術系第二十五屆師生美展國畫第一名（教育部長獎）
	水彩第一名（臺北市教育局長獎）、油畫第三名
1975	臺師大美術系第六四級畢業美展國畫第一名、油畫第一名
	水彩第一名、書法第二名
1975	第三十九屆臺陽美展國畫銅牌獎
1977	第二屆全國青年繪畫比賽第一獎（1977 年雄獅新人獎）
1979	第一屆全國青年畫展第一獎
1986	第一屆第一新銳獎
1997	國立新竹師範學院傑出校友獎（第三屆）
2004	第一屆「傅抱石獎」中國南京水墨傳媒三年展──傅抱石大獎
2012	臺北攝影學會「特殊貢獻」獎
2017	法國 Pages 國際書沙龍展榮獲榮譽藝術家
2023	日本京都市立美術館（京瓷美術館）藝象萬千展 京都市長賞
2023	首屆世界華人美術金筆獎「藝術功勳」獎

個展

1980	臺北春之藝廊
1980	臺中文化中心
1982	臺北龍門畫廊
1985	臺北春之藝廊
1985	臺中文化中心、高雄市立圖書館
1985	臺南文化中心
1988	臺北市立美術館
1989	臺灣省立美術館、臺中金石藝廊
1990	臺北縣立文化中心
1991	高雄名人畫廊
1991	臺師大藝術中心
1991	臺中京華藝術中心
1992	臺北有熊氏藝術中心
1993	臺北形而上藝廊
	「人間──袁金塔瓷畫展」
1994	臺師大藝術中心
1995	臺北市立美術館
	「歷史的腳印──袁金塔現代畫卷展」
1995	臺灣省立美術館
	「歷史的腳印──袁金塔現代畫卷展」
1995	高雄積禪藝術中心
1996	新竹清華大學藝術中心
1997	臺北錦繡藝術中心
	「自然之美，人間之真」
1997	豐原太平洋百貨文化中心
	「斯土有情──袁金塔個展」
1997	臺北太平洋文化基金會藝術中心
1998	臺北長流畫廊
	「袁金塔彩墨、陶瓷、油畫個展」
2000	桃園元智大學人文藝術中心
2000	臺中文化中心大墩藝廊
	「生命組曲──袁金塔畫展」
2001	臺北臺華藝術中心
	「袁金塔水墨新風貌」
2001	高雄名展藝術空間
	「袁金塔鄉情小品展」

2002　國立臺灣師範大學圖書館
　　　「袁金塔教授作品展」
2002　宜蘭佛光緣美術館
　　　「袁金塔作品展──生活拼圖」
2003　桃園萬能科技大學創意藝術中心
　　　「袁金塔作品展」
2003　臺師大畫廊──「人性進化論」
2003　臺中市文化局文化中心
　　　袁金塔「廁所文化」水墨裝置創作展
2004　創價學會臺北、新竹、臺中、斗六、
　　　高雄展場
2004　桃園縣政府文化局
　　　「島與誌」
2004　臺北觀想藝術中心
　　　「我是一條書蟲」
2005　臺南東門美術館
　　　「袁金塔陶書系列創作發表」
2005　彰化展場──臺灣創價學會邀請展出
2006　鶯歌陶瓷博物館
　　　「書蟲趴趴走──陶藝多媒材作品展」
2006　臺南藝術大學藝象藝文中心
　　　「生活拼圖──袁金塔陶瓷水墨創作展」
2007　臺北天使美術館
　　　「袁金塔生態彩裝秀」
2007　新竹交通大學藝文空間
　　　「袁金塔創作展，關照之眼」
2007　臺中月臨畫廊─袁金塔，生之華
2008　臺北 Free east 藝文空間
　　　袁金塔近品展
2008　臺北台新金控大樓一樓大廳
　　　袁金塔作品展，生態・時尚・消費
2008　臺北赫聲藝術現場典藏館
　　　「甂・藝術」美學創意大師袁金塔
　　　特展
2009　高雄正修科技大學藝術中心
　　　「袁金塔作品展，台灣印記」

2010　臺灣土地銀行總行館前藝文空間
　　　「常民記──袁金塔作品展」
2010　臺北長流美術館
　　　「島嶼臺灣──袁金塔作品展」
2012　臺北長庚大學藝文中心
　　　「2012 袁金塔水墨畫展」
2012　臺北第一銀行總行一樓大廳
　　　「2012 袁金塔紙藝作品展」
2013　彰化藝術館
　　　「不紙這樣─袁金塔水墨紙藝多媒
　　　材作品展」
2013　臺中文化創意園區國際展演館
　　　「不紙這樣──袁金塔水墨紙藝多媒
　　　材作品展」
2013　臺北國父紀念館中山國家畫廊
　　　「不紙這樣──袁金塔水墨紙藝多媒
　　　材作品展」
2015　新竹五五侘展覽空間
　　　「袁金塔水墨畫展」大硯建築 × 水墨
　　　頑童袁金塔
2016　臺北黑美人大酒店展覽空間
　　　「?228 袁金塔作品展」
2016　高雄市中國書畫學會會館
　　　「袁金塔現代水墨畫展」
2016　桃園市袁金塔藝術中心
　　　「袁金塔水墨鑄紙多媒材作品展」
2017　桃園市袁金塔當代美術館
　　　「袁金塔水墨鑄紙多媒材作品展」
2020　臺師大藝術中心德群畫廊
　　　「袁金塔創作手稿文獻影像展」
2020–2021　桃園 袁金塔當代美術館
　　　　　　「袁金塔創作手稿文獻影像展」
2021–2022　彰化縣立美術館
　　　　　　「袁金塔跨文化──多媒材作品展」

2001 中國江蘇省美術館（南京）
「袁金塔畫展」

2007 中國陝西省美術博物館
「袁金塔作品展」

2007 中國上海尚滬畫廊
「袁金塔作品展」

2008 中國上海美術館
「袁金塔作品展，生態‧時尚‧消費」

2009 中國北京中國美術館
「袁金塔作品展──台灣印記」

2011 中國山東省青島美術館
「字符與文本」

2016 中國北京保利藝術博物館
「袁金塔水墨鑄紙多媒材作品展」

2016 中國山東省西城時光藝術之城
「袁金塔水墨鑄紙多媒材作品巡迴展」

2017 中國山東美術館
「袁金塔水墨鑄紙多媒材作品巡迴展」

2017 中國陝西美術博物館
「袁金塔水墨鑄紙多媒材作品巡迴展」

2007 韓國首爾 Jung Gallery
「袁金塔作品展」

2011 韓國首爾 A1 Gallery
「字符的變奏」

2011 韓國釜山 Montmartre Gallery
「字符的變奏」

2001 日本九州福岡市立美術館
「袁金塔的生命記號系列」

2008 日本京都文化博物館
袁金塔製作展，生態關懷

2022 日本東京都美術館水墨紙漿多媒材
作品展

1983 美國紐約聖約翰大學紐約文化研究
中心中正藝廊

1983 美國愛荷華大學國際中心藝廊

1983 美國北卡羅來納大學（格林斯伯勒）
文化中心藝廊

1983 美國紐約中華文化中心藝廊

1984 美國伊利諾大學畫廊

1994 美國紐約蘇荷區 Z 畫廊

2003 美國紐約 Crystal 畫廊
「袁金塔個展」

2014 美國華盛頓 門羅展覽廳與麥菲利展
覽廳 Monroe and MacFeely Galleries
美國總統詹姆士 ‧ 門羅之故居
2017 I Street, NW Washington D.C.
U.S.A「袁金塔 水墨 多媒材 作品展」

2002 加拿大溫哥華卑詩大學（UBC）亞
洲文化中心

1990 比利時余易畫廊（布魯塞爾）

2014 葡萄牙里斯本東方博物館
「袁金塔水墨紙藝多媒材作品展」

2000 法國巴黎蒙馬特洗衣坊畫廊

2017 法國 Volvic 市市立博物館
「袁金塔水墨鑄紙多媒材作品巡迴展」

2017 法國 杜澤林博物館
「袁金塔水墨鑄紙多媒材作品巡迴展」

2019 法國 亞維農 AVIGNON 沃蘭博物館
muse Vouland──「2019 袁金塔法國
巡迴展」

2019 法國 尼斯 Nice 亞洲藝術博物館
Musée des Arts Asiatiques
「2019 袁金塔法國巡迴展」

2019 法國巴黎蒙馬特聖伯多祿文化中心
「2019 袁金塔法國巡迴展」

袁金塔論當代水墨藝術：跨文化與多媒材創作
Cross-cultural and multimedia creation :
Yuan Chin-taa's criticism on contemporary ink art
袁金塔著-- 初版-- 臺北市：藝術家出版社, 2023.10
臺中市：臺中市政府文化局, 2023.09
328面：26×19公分
1.CST：水墨畫　2.CST：畫論　3.CST：繪畫美學

944.38　　　　　　　　　　　　112017612

袁金塔論當代水墨藝術 —
跨文化與多媒材創作
Cross–cultural and Multimedia Creation:
Yuan Chin–taa's Criticism on Contemporary Ink Art

著　　　者　袁金塔

發 行 人　何政廣

主　　編　王庭玫

文字編輯　周君芷

美　　編　黃媛婷

出 版 者　藝術家出版社

　　　　　臺北市金山南路（藝術家路）二段165號6樓

　　　　　TEL：（02）2388–6715～6

　　　　　FAX：（02）2396–5707

郵政劃撥　01044798 藝術家雜誌社帳戶

總 經 銷　時報文化出版企業股份有限公司

　　　　　桃園縣龜山鄉萬壽路二段351號

　　　　　TEL：（02）2306–6842

南區代理　臺南市西門路一段223巷10弄26號

　　　　　TEL：（06）261–7268

　　　　　FAX：（06）263–7698

製版印刷　鴻展彩色印刷股份有限公司

初　　版　2023年10月

定　　價　新臺幣700元

I S B N　978-986-282-329-3（平裝）